到西方去 GO WEST

Jia Qiao　　Deutschland　Medienkunst

乔加　　　　德国　　　　　媒体艺术

Jia Qiao

乔加　著

中国建筑工业出版社

从北京到法兰克福 Von PeKing bis Frankfurt

法兰克福机场火车站 ├ 卡尔斯鲁厄火车站

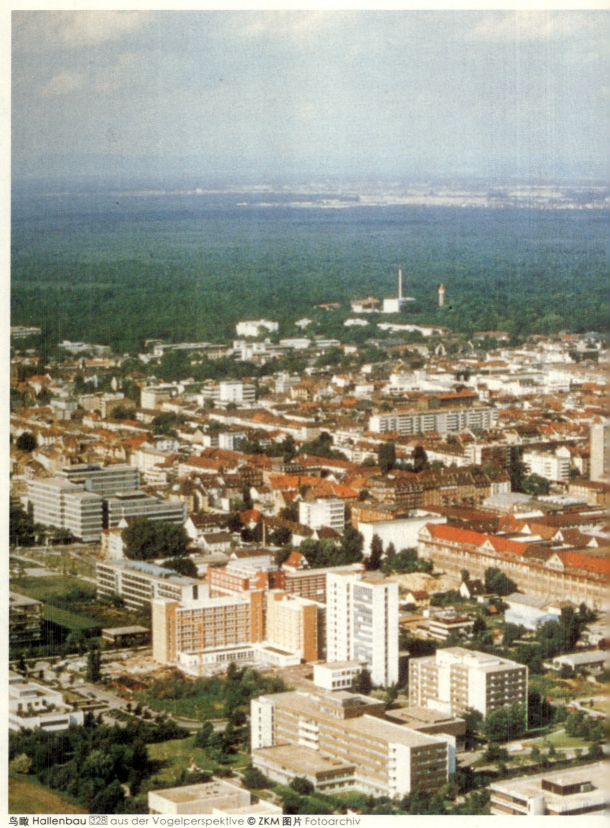

鸟瞰 Hallenbau aus der Vogelperspektive © ZKM 图片 Fotoarchiv

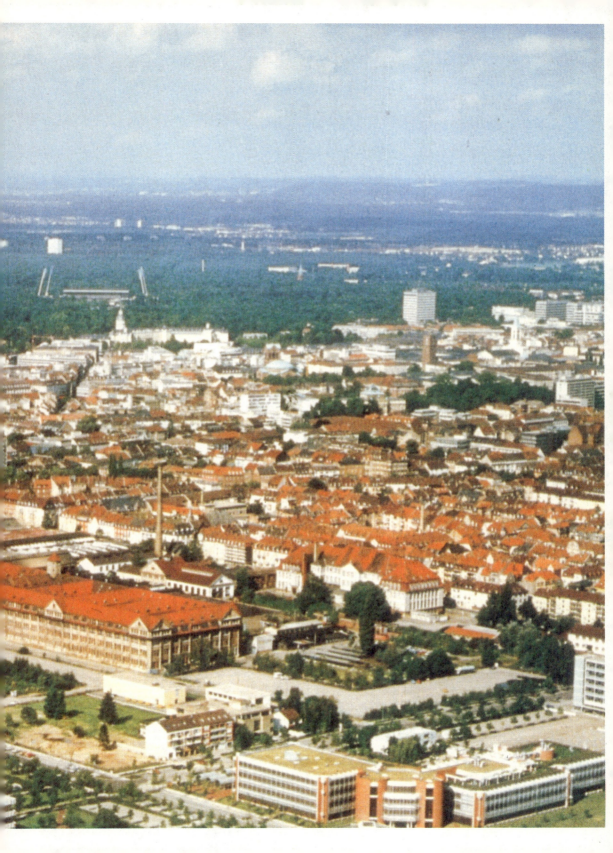

卡尔斯鲁厄艾波乐湖 Karlsruhe Epplesee

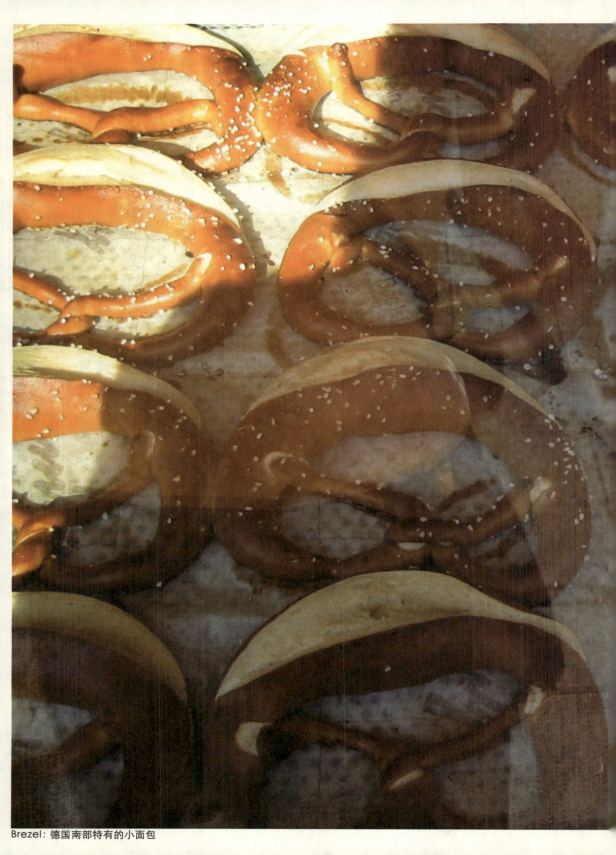

Brezel: 德国南部特有的小面包

到西方去　　17	感知德国　　25	
Go West	Deutschland wahrnehmen	
		嗅觉知德国　　27
		Geruchsempfindung
序　　18		味觉知德国　　29
Vorwort		Geschmacksempfindung
	冈特·兰堡　　19	面包　土豆　啤酒　　33
	Gunter Rambow	Brot Kartoffeln Bier
	路易斯－菲利普·迪迈斯　　23	弗莱堡　　39
	Louis-Philippe Demers	Freiburg
鹰一样的眼睛　　99		卡尔斯鲁厄　　43
Kurt Weidemann		Karlsruhe
穿孔照相机　　103		
Camera Obscura		
FSA摄影收藏　　109		
FSA Fotografie	90年代包豪斯　　65	
拇指电影　　113	Bauhaus in der 90er	
Daumenkino		20年代包豪斯　　67
《时差》　　115		Bauhaus in der 20er
Zeitdifferenz		卡尔斯鲁厄造型大学　　69
高技术－低技术　　123		HfG Karlsruhe
High Tech - Low Tech		专业　　71
视觉城市　　125		Fachbereiche
Visuelle Stadt		光的庭院　　75
电视设计　　127		Lichthof
TV-Design		课表　　77
WDR片头：哑语　　161		Lehrveranstaltungen
WDR Clips: Pantomime		义务教育　　79
字体和声音　　165		Allgemeine Schulpflicht
TYPOUNDTON		自律　自学　自由　　81
CD-Rom: 白色的理智　　167		Selbstdisziplin
CD-Rom: weiss vernuft		Selbststudium
毕业设计：漆　松岛さくらこ　　171		Selbständigkeit
Diplomarbeit: Urushi and Sakurako		
平面设计　屏面设计　　193		
Graphic Design Screen Design		
自己的图书馆　　195		视觉传达　　97
Eine eigene Bibliothek		Visuelle Kommunikation

媒体艺术　　　　197
Medien Kunst

声音动画：规。律。　　　199
sound animation: Regular Pattern

新媒体不等于多媒体　　　201
New Media ≠ Multimedia

跳，跳，革命！
dance, dance, revolution!

媒体→艺术　艺术→媒体　　　203
Medien→Kunst　Kunst→Medien

表演（行为艺术）的技术
Performance technologies

实时表演（行为艺术）　　　211
Real-time Performance

高级 MAX 编程
Advanced MAX Programming

互动装置：dot screen　　　215
interaktive installation: dot screen

互动灯光设计　　　219
Interactive Lighting Design

灯光装置：轮回　　　220
licht installation: endlos

装饰不总是装饰
Décor is not always decoration

光艺术来自艺术光　　　221
Lichtkunst aus Kunstlicht

2002瑞士国家博览会
EXPO 2002 Switzerland

展示设计　　　241
Ausstellungsdesign

MAX 实验创作　　　245
Experiment mit MAX

媒体创作小组　　　247
Supreme Particles

机器人艺术　　　251
Louis-Philippe Demers

走遍全球　　　297
Reise um der Welt

ZKM 媒体艺术中心　　　273
ZKM Karlsruhe

筷子和刀叉　　　299
Essstäbchen und Besteck

走遍全球　　　301
Reise um der Welt

献给世界的礼物　　　303
Antoni Gaudí

罗密欧与朱丽叶　　　307
Romeo und Julia

参考　　　322
Referenzen

注解　　　324
Anmerkung

永远的他乡　　　321
Ewiges fremdes Land

出版页336
Impressum

兰堡柏林工作室 Rambow Atelier in Berlin

到西方去 Go West

一天，在学校的广告栏上，我看到过一幅这样的海报，赫然的大字：GO EAST（到东方去），下面一行小字：去留学、去实习、去工作、去旅游。海报出自一个德国学术机构和某基金会，针对德国青年设计师和学生。当时我就想，如果来个换位，把"东"变成"西"，到西方去，GO WEST，张贴在中国任何一所艺术院校里，会产生如这两个对应的方向所显示出的那样均衡和对等的效应吗？显然不是。

有无数东方人有着到西方去的强烈愿望，我曾是其中的一个，而且梦想成真。怀着对西方的憧憬，1997年1月2日，我踏上了德国留学之旅，学设计，学艺术。这幅海报散发的诱惑力，在多年以后的今天，依然感动我。与东方还是西方本身无关，而是与两个存在之间的关系有关，那是一个永无答案的秘密。

距离产生美，而且有越远越美的暗示。西方人想到东方来，东方人想到西方去，也许我们每个人的内心深处都涌动着一股浪迹天涯的情怀。"远"关联着浪漫、神秘、未知、眼界、勇气、冒险、征服、沧桑……生命只有一次，何不释怀？假如脚步不够远，就坚持心的向往。

以下文字将以时间和专业顺序为线索，记述1997－2006年间，我在德国卡尔斯鲁厄造型大学 HfG: Staatliche Hochschule für Gestaltung Karlsruhe，平面设计 Grafik Desige 和媒体艺术 Medien Kunst 两个专业的学习经历。在以新媒体为方向的这所学校里，这两个看似独立的专业其实是相互关联、一脉相承的。此外，围绕专业的方方面面，还将涉及新媒体和多媒体的设计及艺术观念、媒体理论、艺术家、媒体艺术史等内容。全文以结合独立思考的叙述形式表达。

本书给我自己；给朋友、老师和家人；给已经和将要踏上去西方之路的人；也给所有体验过美的放浪的人……

乔 加 Jia Qiao
2004.10. 卡尔斯鲁厄 Karlsruhe
2007.9. 北京 Peking

到西方去
GoWest

序
Vorwort

冈特·兰堡
Gunter Rambow 332

路易斯－菲利普·迪迈斯
Louis-Philippe Demers 327

序 Vorwort: 冈特·兰堡 Gunter Rambow

1997 hat Frau Jia Qiao aus der Hauptstadt der Volksrepublik China, Peking, in Karlsruhe, Deutschland, an der Hochschule für Gestaltung, auch "Hochschule für neue Künste" genannt, die Aufnahmeprüfung durch vier Professorinnen und Professoren bestanden, von ca. 300 Bewerber (inne) n für den Studienbereich "Visuelle Kommunikation" wurden 11 Bewerber(innen) aufgenommen. Darunter war auch die Studentin Jia Qiao, sie war damit Mitglied einer der jüngsten Hochschulen Deutschlands. 1991 wurde unter der Leitung von Prof. Dr. Heinrich Klotz, von der Baden Württembergischen Landesregierung, ein Zentrum für Kunst und Medientechnologie und daran angebunden, eine Hochschule für Gestaltung, gegründet. Auch die neue Hochschule sollte sich den neuen Medientechnologien widmen und sich zum "Bauhaus der zweiten Moderne" entwickeln.

Aus allen Fachrichtungen hat Prof. Dr. Heinrich Klotz die herausragendsten internationalen Künstlerinnen und Künstler als Professor/inne/n engagiert, immer für jeweils 6 Jahre, um die Hochschule immer wieder mit neuen, jungen und innovativen Ideen zu konfrontieren. Wobei die Philosophen und Geisteswissenschaftler Lebenszeit-Professuren besetzen.

Jia ist inmitten einer Aufbruchstimmung und Aufbauarbeit an der Hochschule hineingekommen. Hat von dem Geist der Entwicklung der neuen Künste partizipiert und daran mitgearbeitet, ja sogar ihr Diplom "mit Auszeichnung" abgelegt.

In ihrem Bericht, welchen sie hier als Buch vorlegt, gibt sie Zeugnis von den Vorgängen eines persönlichen und kulturellen Transfers von China nach Deutschland und wieder zurück. Mit empirischen Methoden erforscht sie kulturelle Unterschiede und Gemeinsamkeiten. Ich persönlich empfand Jia Qiao als eine ausserordentlich intensive Teilnehmerin unseres aussergewöhnlichen Entwicklungsprojektes. Meine Seminarprojekte hat Jia mit methodischer Wissensaneignung, eine eigene Grundlage erarbeitet. Sie war, an meinen An-

forderungen gemessen, die engagierteste Studentin ihres Jahrgangs.

Mein Projekt "Camera Obscura" oder "Lochkamera", welches ich mit meiner Kollegin, der Fotografin Candida Höfer, mit den Studenten des ersten Semesters veranstaltete, zielte darauf, die Entstehung des Bildes, welches dem Prinzip unserer Augenkonstruktion und Physiologie entspricht - im Experiment zu erweitern.

Jia entwickelte eine Camera, die aus vielen Cameras bestand, die alle Himmelsrichtungen und die oberen und unteren Blickfelder erfasste - sozusagen die totale Rund-Umsicht. Ihre Konstruktion war praxistauglich und war der Aufgabe entsprechend auch eine Mediale Plastik. Funktion und Ästhetik verschmolzen zu einer Einheit. Damit verbunden war ein Referat über das zeitgemäße soziale Sehen mit der Camera. Sie hat in meinem Auftrag ein Referat erarbeitet, das die Fotografie der FSA (Farm Security Administration) in den USA der 1930er Jahre analysierte. Ihr Vortrag war von einer geisteswissenschaftlichen Präzision, die mich begeisterte. Fotografieren und sehen mit der Camera oder der Camera Obscura ist auch, die sozialen Verhältnisse des Menschen zu sehen, um daraus Rückschlüsse für Veränderungen abzuleiten.

Mit ähnlichen Methoden hat Jia alle ihre in dieser Publikation aufgeführten Projekte an der HfG-Karlsruhe erarbeitet. Ich hoffe, dass dieses Buch dazu beitragen wird, den Dialog zwischen Hochschulen in China und Europa zu verdichten und Jias Arbeit in ihrer Heimat China günstig beeinflussen wird.

27. Juli 2007, Güstrow

1997年，乔加从中国首都北京，来到了德国的卡尔斯鲁厄，来到造型大学，也是"新艺术大学"。通过4位教授主持的入学考试，从大约300名"视觉传达"专业的考生中录取了11人，乔加也名列其中，成为这所德国最年轻的大学之一的成员。1991年，在汉里希·克洛兹 Heinrich Klotz [330] 的倡导下，巴登·符腾堡州政府建立起一个艺术和媒体技术中心，以及相连的一所造型大学。这个新学校同样也将致力于新的媒体技术，从而发展成为 "Zweite Moderne（第二次现代主义）[335] 的包豪斯 Baubaus [325]"。

汉里希·克洛兹 Heinrich Klotz 在全球范围内聘请各专业领域的优秀的艺术家们来担任教授，每个聘期只限6年，目的是促使大学不断面对新的、年轻的、创新观念的冲击。而只有哲学家和社会理论学家可以成为终身教授。

正是在启程的氛围和建设工作中，乔加中走进了这所大学。她从精神上融进新艺术的发展中，并为之共同努力，更以"优异"成绩完成了她的硕士毕业考试。

此刻，在她以书的形式呈现出来的记述中，见证了一段从个人到文化的转换过程–从中国到德国，再从德国回到中国。通过亲身经历的方法论，探索了文化的不同与相同。我个人认为，在我们非凡的发展规划中，乔加是一位特殊的密切参与者。对我的教学课题，乔加都是以系统的求知态度和独立的见解去完成。按照我的要求来衡量的话，她是同届学生中最具主动性的一个。

课题"穿孔成像"，或称"穿孔照相机" Camera Obscura 326，是我和我的同事、摄影家坎蒂达·霍弗 Candida Höfer 329 一起，为第一学期的学生开设的，目的在于让符合我们眼睛结构和生理原则的图像之形成，通过实验得以扩展。

乔加制作了一个照相机，它由很多个照相机组成，覆盖了上下左右所有方向的视野，真所谓全角度。其构造实用，而作品又符合一件媒体造型。功能和审美融为一体。与此相关，还有一份报告，关于照相机表现的不同时代的社会现象。她按我给出的命题完成了一篇报告，分析美国20世纪30年代的FSA（农业安全局）摄影。她的演讲以一种人文学的精确打动了我。使用照相机或者穿孔照相机的拍摄和观察，也是一种对人类社会行为的注视，为的是从中导出改进的推论。

乔加用类似的方法，对待了她在书中介绍的所有于卡尔斯鲁厄造型大学完成的创作。我希望，这本书能够有助于加深中国和欧洲学院间的对话；有利于乔加在她的家乡中国的工作。

2007年7月27日，德国古斯特鲁

序 Vorwort: 路易斯－菲利普·迪迈斯 Louis-Philippe Demers

The confluence/conflict from the Orient and the Occident has all kinds of surprises. "Go West" is certainly antinomy of the current world running towards the East for the new economical gold rush.

Approaching new media forms and its western codes from an eastern slant is quite a challenge, full of potential ways to fail: borrowed clichés, over-simplistic and a path full of ready-made copies.

"Go West" connotes the gold rush and the quest of the Holy Grail of the digital media world present in the western world. Making it to Germany in one of the major media arts centre of the world is already a key achievement but the real test is what to read out of it.

The many roles that Jia has taken at the HFG/ZKM brought her from projects, to being my teaching assistant and organize German delegations in China.

The works she developed, covered in this book, have come a long way since their initial ideas. The foremost aesthetic beauty of these works manages to establish her own cultural experiences into this digital domain. It is achieved with subtle and minimal dislocation of the western flare.

Very soon, we will see artists "Going East", most likely going to work and study under Jia's supervision...

September 17. 2007

东方和西方的汇合与冲突会产生种种的意想不到。当今世界正在为新经济的淘金热而奔向东方，"到西方去"恰恰是一个矛盾。

从一个东方的角度看待新媒体的形式及其西方规则，的确是一个挑战，其中充满了潜在的失败：借用固有模式，过于简化，充斥着现成仿制的途径。

"到西方去"意味着淘金、意味着探寻当今西方数码媒体世界的圣杯。到德国去，到一个世界上最主要的媒体艺术中心去，已经是成功的关键一步，但是真正的考验是从中的领悟。

乔加在HfG造型大学和ZKM媒体艺术中心担当了多种角色，从她的个人创作，到作为我的教学助理，以及组织德国访问团到中国。

本书记录的她的创作，从最初的创意到完成经过了一段漫长的路。这些作品首先富有审美意义上的美感，将她个人的文化体验植入到数字领域。这种美感基于一种微妙的、最小限度的与西方光区的错位。

很快，我们将看到艺术家们"到东方去"，有可能在乔加的管理之下去工作、去学习……

2007年9月17日

到西方去
Go West

感知德国
Deutschland wahrnehmen

嗅觉知德国 27
Geruchsempfindung

味觉知德国 29
Geschmacksempfindung

面包 土豆 啤酒 33
Brot Kartoffeln Bier

弗莱堡 39
Freiburg

卡尔斯鲁厄 43
Karlsruhe

PASSPORT

嗅觉知德国 Geruchsempfindung

一般，我们靠眼睛认识环境。第一次到法兰克福国际机场，是鼻子给了我对这个国家的第一个、也是最深的记忆。空气中是一种我从未体验过的气味，它立刻调集了我的全部注意力。这个气味很难形容，如果一定要用词汇描述的话，可以勉强用空旷、清洁、稀薄、化学液体、塑料、金属来形容，总之是不识人间烟火的味道。法兰克福机场是德国的大门，这个嗅觉记忆可以代表我此后置身其中的"德国气息"。我遇到过这样的问话："你想要什么礼物？一瓶柏林的空气，还是汉堡的雪花？"这不是罗曼蒂克，是现实。气味足够让人难忘。不知不觉之间，已经不再对德国的空气有反应，直到突然降临在北京首都国际机场，还是鼻子，第一个传出了信号。人味：身体、毛发、口腔和汗，还有衣服、鞋、袜子和灰尘，混合在一起，压倒钢筋水泥和玻璃的覆盖，扑面而来。

人的嗅觉其实不比狗逊色，只是被过于发达的其他感官掩盖和冲淡了。我的一个室友 Mitbewohner 331 阿夫 Ralf 就有像狗一样灵敏的鼻子，他靠气味判断对他人是否有好感。但奇怪的是，他的饮食异常单调，只吃固定的几样东西，对美食提不起丝毫兴趣。他的解释是，因为某些原因，自己的味觉没有得到开发，所以变得嗅觉敏感。嗅觉在整体上总是不太被关注，所以就算提到西方的味道，也离不开狐臭，仅此一项，他们就从进化论上落后于中国人，因为大部分中国人天生就"没味儿"，这是文明和进化的象征。所以我们有不拘小节的优越条件。西方人看似爱讲卫生，每天洗澡，其实是为了掩盖狐臭，而且还发明了各种香水、香皂、牙膏、漱口水、香体液……其实西方人对洗澡还有一个潜意识的宗教原因，基督教认为人生来就带着罪恶，即原罪，因此人的身体是不洁的，需经常清洗。他们掩盖身体发出的如咀嚼的声音，也是出于这个原因。但那要归到"听觉"部分里。尽管越来越多的年轻人不再去教堂，但是对气味有着极高的要求。我在《Maxi》 331 杂志上读到过一篇统计数据，关于德国大学生平均基本月开销：第一项房租，第二项吃饭，第三项交通，第四项是清洁，里面包括沐浴、刷牙、剃须、护肤、洗衣、理发和房间打扫，合计 200–250 马克（约1000元人民币），占月开销的四分之一。原来清洁是一件大事。看来洗澡不仅是个人行为，也直接影响到空气质量。

气味和气候也有关系。德国位于北纬51°、西经10°，兼有海洋性和大陆性气候。冬季长，夏季短，无梅雨季节。漫长的冬天像一个大冰箱，消灭了一切腐烂

细菌；抑制了气味的传播能力；降低了汗液的分泌，导致空气的寒冷和清新，也在一定程度上影响了人性。

气味还和居住有关。中国人最讲究风水，写了很多书，还译成德文出版，让德国人对神神秘秘的风水 Feng-Shui 充满好奇之心。他们不知道，其实他们比中国人，准确地说是写这些书的中国人，更懂风水的真谛。风水，风水，就是风和水，有风的地方自然空气流通；有水的地方自然干净无垢。风水不是形而上的东西，也不是什么心理暗示，而更多的是科学和健康。德国的建筑，从设计到施工，都很重视通风和给排水设备的功能性及合理性。一种典型的可以全开、也可以上部半开的德国门窗（Klappfenster）就是充分考虑到防噪音、空气对流等因素而设计的。大部分德国人都从生理上有空气流通的需求，例如，冬天在临睡前把窗户开一条缝，以缓和室内的干燥和不通风，也因此，在德国煤气中毒的比率要小得多。又，德国的自来水是可以直接喝的。

气味还与饮食习惯关系密切。我们所处的大部分空间都是与饮食相伴的。关于德国的饮食将在后面的"味觉知德国"和"面包土豆啤酒"里专门讲到。在此只提食物对空气的强烈渗透力。什么食物、如何烹饪、如何打扫、如何储存，常常左右着一个室内空间的基本气味，比如中国的办公室容易弥漫着饭菜味儿，尤其是中午；德国的办公室则充斥着咖啡的味道，尤其是上午。中国人习惯热菜热饭，这又让气味大大地浓厚了。一切饮食都是离不开厨房，那里是气味的合成室。干净是德国厨房的普遍形象，那不是出于勤劳，相反是因为不被使用。很多家庭的厨房是个摆设，最多就是煮煮咖啡，一切饭食都可以冷解决。而恰恰相反的是德国人酷爱厨房用品，他们喜欢发明和制造各种各样的炊具、厨具和厨房设备，大到电磁灶台（完全不适合炒菜）、洗碗机；小到意大利面克数量器、苹果削皮器，应有尽有。他们是世界名牌厨房设备最多的国家，但却不是用于制造气味，而仅仅是出于对工具的兴趣。除了厨具，德国同时还有最先进的冷冻和化工技术，可以为国民的日常生活提供足够而且丰富的冷冻食品和各种维他命及微量元素的水溶片。方便省时。

味觉知德国 Geschmacksempfindung

1996年，我在北京听过一次日本平面设计师杉浦康平 Sugiura Kohei 334 的讲座。他对自己的设计灵感和依据，进行过独特和细致的图表式研究。我印象深刻的是一张味觉分析图。他选择了日本、中国和法国这三种不同口味的料理，分别用三条曲线标示出它们对味觉－从入口、进食到吃饱产生的刺激过程。日本料理显示的是一条几乎没有起伏的直线，起点和落点都在基本相同的高度，从始至终只有一些小小的突起。中国菜这条线，起点高出日本的几倍，开始就是一个高潮，落点呈下降趋势，中间有几次大起大落。法式大餐的起点介乎中间，是一条流畅的、呈缓慢上升趋势的曲线。日本料理讲究原材料的自然味道，没有太多的加工，寿司的温度也不冷不热，与室温相当，配之以清酒，或冷或热，都清淡平和，色调淡雅，自始至终不产生强烈的味觉刺激，而曲线上的小突起可能是绿芥末 Wasabi 或少量的生葱和姜片引起的短暂刺激，瞬间即失。中餐完全不一样，倾向于重加工和重口味，浓油赤酱，煎炒烹炸，麻婆豆腐、宫爆鸡丁，无一不是在入口的刹那即把胃口高高调起，这种刺激还是一波接一波的，配高度数的白酒最合适不过，很多外国人的胃因为经受不起而拉肚子。然而中餐吃到后来，味觉麻木，刺激的强度会越来越弱，所以落点呈下滑状。最后，法国料理如同音乐，开胃菜像序曲一样，在葡萄酒的伴奏下把胃口缓缓打开，主菜就是一个主题，味觉始终在葡萄酒的伴随下逐步上升，而最后的甜品，就像尾声，让味觉绕梁三日。我对杉浦先生的这张图表由衷地钦佩，并且相信他本人一定是饮食节制的。

所谓品位，也是品味。在三张嘴组成的"品"这个词上，中文和德文的出发点是完全一致的，"schmecken"的名词形式"Geschmack"表示品位；形容词形式"geschmeckt"表示品味。和嗅觉一样，味觉也是有记忆的。我的一个中国同学经常说："你的胃被德国菜搞坏了"，意指长期的德国饮食破坏了我的"正常"品味能力，正常对他来说就代表中国菜。他每次从国内回来都会变成一个胖子，好为往后的德国日子储备能量。在他的味觉记忆里显然只有一个，凡是与之不符的，都被当成负面信号传给大脑，得出不好吃的结论。这使得他每餐都必须亲自动手。在米兰的旅行考察期间，他居然在饥肠辘辘的情况下，对摆在眼前的意大利面（Pasta 332）做出痛苦的表情，让同桌的德国同学大感迷惑。还有一个在德国的上海同学说，如果家里没有东西吃，她宁肯吃茶泡饭也不吃面包。

很多东方人过高估计了自己的西式胃口，这些人如果三天尝不到酱油味儿，就会

坚持不住，因为酱油可以说是亚洲人味觉最深刻的记忆。日本的欧洲旅游指南上有一条提示：旅行一周以上者，建议带上方便酱油——一种很小的、塑料包装的一次性酱油。想像一下，当把酱油涂在面包上，或者洒在意大利面上时，味觉记忆显示出何等的根深蒂固。

众多的海外华人一辈子都只吃中国饭。他们的鼻子呼吸着西方的空气，舌头却坚持着味觉记忆。还有一个可以达到类似顽固程度的，就是口音，除了这两样，其他的一切都有机会被环境和岁月同化。有人把异乡生活比喻成一座孤岛，与世隔绝，很大一部分原因来自味觉。

没有酱油的日子是这样过的：众所周知，德国人对吃的要求不高，他们的一日三餐异常简单，很多人早晨只喝咖啡；中午在街上或者快餐店里要一份小面包加热香肠（Wurst 335），或者炸土豆条 Pommes 和香肠；晚上从冰箱里拿出黄油、奶酪、肉酱等现成的罐装食品，涂两片面包，加上两条酸黄瓜，吃完后将各种瓶瓶罐罐放回到冰箱，根本不用动火。有一年圣诞节过后，我在当地报纸上看到一篇文章：《德国人圣诞夜吃什么？》，每年12月24日的圣诞夜，相当于中国的年三十。这顿年夜饭应该是丰盛无比的，但是文章的调查却显示了一个令人惊奇的数字：70%的德国人在这一天晚上吃的是面包和香肠，与平时没有两样。文章还作了一番分析，一方面，与越来越多的单身和单亲家庭有关；另一方面与年轻人不再按照传统回家过节有关，总之，这不是饮食问题，而是社会问题。

也许正是因为德国饮食的单调，让"舶来品"大有可乘之机，其中尤其以意大利比萨 Pizza 和土耳其肉饼（Döner 327）的渗透力最强。Pizza 和 Döner 快餐店比比皆是，这些意大利人和土耳其人不顾法定的营业时间，一直开到再也没有顾客登门才打烊，倒是给夜归者提供了方便，而且这种一张饼解决问题的吃法，也很符合德国人图省事的饮食态度。

认真起来，德国人的味觉并非如此糟糕。有一句话：中国人在乎吃什么，德国人在乎怎么吃。这是一个内容和形式的问题，德国人把怎么吃和吃什么等同对待，因此，形式也变成味觉的一部分。这么一来，问题就复杂多了。另外，他们还能在"相对"单调的味道中品尝出细致的层次和微妙的差别，不可小看。

From 齊弘
100025 Beijing China
朝阳区延商比里
6-3-602

To: 乔加
Sundgauallee 30/5/12
Auwaldstr. 98 79110 Freiburg
79110 Freiburg Deutschland
Germany （德国）

航空 PAR AVION

Lisanne Larsen
4387 Dublin Dr.
Parker, CO 80134
USA

DENVER CO 802
PM
DENVER P&DC DCR #3
03 APR
1997

AIR MAIL
LUFTPOST

Qiao Jia
Auwaldstr. 98
79110 Freiburg
Germany

0014?/0000 00

来信 Brief 乔男 Ling Qiao 丽萨 Lisanna

来信 Brief ⊥ 斯蒂芬尼 Stephnie ⊥ 张丹 Dan Zhang

面包 土豆 啤酒 Brot Kartoffeln Bier

在欧洲美食方面，德国仅比排名最后的英国略前。而让德国人引以为傲的面包、土豆和啤酒，则完全有资格同法国的奶酪、意大利的面条相提并论，堪称真正的"德式"。

面包 Brot

我的一个德国老师（不是慕尼黑人）在慕尼黑的一家面包房 Bäckerei 325 里遇到过一次小小的尴尬。面对琳琅满目的小面包 Brötchen，他对女售货员说要一个小面包，对方却回答："我们没有小面包，我们有 Semmeln、Weck、Schrippen……（都是慕尼黑当地小面包的名称）"。在中国的面馆里，假如要一份"面"，说不定也会碰上同样的钉子。德国面包的种类之多，最好直呼其名。

法式羊角酥 Croissant 和长棍面包 Baguette，在中国成了西式面包的代表。别说北京的可颂（Croissant 的音译），在法国以外的任何地方都吃不到真正的 Croissant。中国自己的面包，被德国人称为"美式"，指充满空气的、略带甜味的、可以攥成一团的膨胀物，而不是真正的面包。德国的面包自成体系，严格地说是不含糖的，否则就均可以划为甜品 Süssigkeit。

德国面包有"面包 Brot"和"小面包 Brotchen"之分，听起来很奇怪。如果想像一下中国的大饼和烧饼的关系，也许有助于理解。中国北方的大饼是论斤出售的，一张饼的直径有半米。德国的面包有的也重达几公斤，你可以买一半，也可以只买一小块，售货员会从整个面包上切下一块，称一下重量，然后装进一个纸袋给你。我小时候在电影里看到，战争期间德国老百姓每人每周只能领到几十克配额的面包和一点点黄油，那是一块黑乎乎的、见棱见角的面包。我当时不理解，面包怎么能用克来计算？现在想起来，那些面包一定就是这么一块一块切出来的。总之，面包是如米饭和馒头一样的主食，而且保质期更长。

面包的种类有上百种，德国各地都有自己的传统面包。在市场上可以买到的也有几十种：黑麦杂粮面包 Roggenmischbrot、全谷类面包 Vollkornbrot、多谷类面包 Mehrkornbrot、燕麦面包 Haferflockenbrot、白面包 Weissbrot、黑麦面包 Roggenbrot、农夫面包 Bauernbrot、南瓜籽面包 Kürbiskernbrot、葵花籽面包

Sonnenblumenbrot、杂粮面包 Mischbrot、核桃面包 Nussbrot、土豆面包 Kartoffelbrot……近年还流行起不含任何工业添加物的生态面包 Bio-Brot。很多家庭还延续着自己烤面包的习惯。

面包的形状有正圆、椭圆、长方形的，个别的还有环状、楞柱形，表皮烘烤的软硬程度也不一样。面包的颜色也丰富多彩：深褐色、褐色、浅棕色、淡黄色、乳白色；有的夹杂着深色颗粒，如黑芝麻 schwarzer Sesam、核桃仁 Nuss、罂粟子 Mohn 和兰芹菜籽 Kümmel；浅色颗粒如燕麦 Hafer、白芝麻 weisser Sesam、葵花籽 Sonnenblumenkorn 和南瓜籽 Kürbiskorn，像织物一样斑斓。在口感上，除了全小麦的白面包，一般都是密度大、味道酸、颜色深、口感硬。纯粹的小麦面包 Weizenbrot，也称白面包 Weissbrot，含至少 90% 精制小麦粉，法式长棍面包 Baguette 和吐司 Toast 都属于白面包，这些松软的面包最好趁新鲜吃，否则很快就会变干，而且吐司只有在烤过之后才会散发出真正的香味。

小面包 Brötchen 类似烧饼，是丰富主食的、灵活多变的形式。通常的小面包依然是没有甜味的，散发着朴素的麦香。面包店的早晨最忙碌，绝大部分是新鲜小面包的生意。有的人买回家，有的人带着去上班，有的人在店里匆匆进早餐。面包师是个辛苦的职业，他们凌晨四点钟就开始工作。新出炉的小面包直接搬到柜台上，麦香四溢，一直到中午还保持着新鲜饱满的状态。

小面包的花样更多：普通的椭圆形和长圆形的 Laugenbrötchen、正圆形的 Kaisersemmel、牛角形的 Hörnchen、Croissant、棍状的 Stangen、卷筒的 Rollen、辫子形的 Flechtsemmel、麻花状的 Zopf、绳节状的 Knotten、螺旋形的 Schnecken、8 字形的 Brezel（只有南部才有）。和粗犷的面包相比，它们精巧、漂亮、极富视觉美感。有的小面包介于面包和甜品之间，夹有蜂蜜、果酱或者巧克力馅，它们一般不作为早餐。小面包还用来制作三明治－德式三明治，和用土司 Toast 制作出的口感完全不同，小面包一切两半，中间可以夹入任何材料：奶酪、鸡蛋、蔬菜、火腿、鱼、橄榄、芥末酱、黄油、酸奶油，制成各种好吃的三明治，是很多人的午餐。

不仅是早餐，小面包无时无处不在。随时可见轻松咀嚼小面包的人：街头巷尾边走边吃的人、Party 或者开幕式上边聊边吃的人、候车室里边看报边吃的人、广场公园里边喂鸽子边吃的人。人和面包的关系默契而轻松，可以将面包拿在手里把玩，可以信手置于草地上、放在公园的坐椅上、装进公文包里、塞进大衣口袋里……吃面包的姿态也悠然自得：撕着吃、掰着吃、蘸着汤汁吃、浸着咖啡吃。

土豆 Kartoffeln

土豆虽然廉价，但却完全登得大雅之堂，是德国人酷爱的第二主食。利用土豆的可塑性，可以煮、烤、煎、炸，制成土豆肉饼 Frikadelle、土豆煲 Kartoffel-Topf、土豆沙拉 Kartoffelsalat、土豆丸子 Knödel、土豆汤 Kartoffelsupp、土豆泥 Kartoffelbrei、土豆糊 Kartoffelpüree，甚至是土豆蛋糕 Kartoffelkuchen 和土豆面包 Kartoffelbrot。土豆的可塑性，让它几乎和所有的食物都可以相配。对德国人来说，没有土豆的生活是不能想像的。土豆也与气候有关，它是漫长的寒冬里最易贮存的食物之一，同时含有丰富的营养。海明威 Hemingway 在他的长篇小说《太阳照样升起》（The sun also rises）里描写了德国土豆沙拉，让这道大众菜得到了文学升华。

几个煮土豆，去皮，配上一块肉排，是德国餐厅的标准正餐。仅是土豆也可以成为一顿好饭，土豆沙拉就可以当饭吃。土豆煲 Kartoffel-Topf 是我的最爱之一，土豆切成片，摆放在烤盘里，加上奶酪、洋葱、蘑菇，撒上佐料，放进烤箱里，出来时表面焦黄，用叉子挑起，奶酪拉出一道道丝，里面是滚烫烂熟的土豆，最容易烫了舌头。奶酪逐渐凝固，像一层保温膜，让土豆可以热很久，这道菜最适合冬天吃。德国人对中国的"炒土豆丝"不太理解，这道菜的要领就是脆，嚼起来要咯吱作响，而土豆的好吃正在于它细腻的口感，这是主食和副食的区别。

啤酒 Bier

"德国人把啤酒当水喝"的说法过于夸张了。德国人喝酒是干喝，没有任何下酒菜，所以看上去很吓人。如果有德国人约你去喝酒，千万先吃饱了再去，因为那绝不意味包括吃饭，连几粒花生米也没有。

喝酒和酒量是两回事，喜欢酒并不代表能喝酒。不过啤酒在德国确实像水一样司空见惯，有闻名的慕尼黑十月啤酒节，每个地区和乡村自己的啤酒节，平日遍布大街小巷的啤酒吧。人们在超市里整箱地购买啤酒，整箱地退啤酒瓶，箱子有押金，瓶子也有押金，所以箱子不用退，直接换一箱啤酒。周末、聚会、聊天、度假、坐火车、看足球、看电影、郊游……都是喝啤酒的好机会。看看德语里含啤酒的词：Biergarten 露天啤酒吧、Bierbauch 啤酒肚、Bierklug 带把手的陶瓷啤酒杯、Bierfest 啤酒节、Bierbrauerei 啤酒酿造厂、Biersorten 啤酒品种、Bierbrauer 啤酒师、Bierfass 啤酒桶（胖子）、Bierflasche 啤酒瓶、Bierglas 玻璃啤酒杯、Bierhefe 啤酒花、Bierwaage 啤酒浓度计、Bieridee 愚蠢的想法、

Bierkeller 啤酒窖、Bierrede 喝酒时的玩笑、Bierbankpolitiker 空谈政治家、Bierreise 从一家喝到另一家、Bierrunde 酒友。要知道，这些词都是固定搭配，还不包括那些有关啤酒的词组和短语。

与东方和西方无关，也与酒量无关，事实证明：肤色不一样，酒文化也不一样。越是冷的地方，人的肤色、发色和眼球颜色越浅，越嗜酒，越沉默；越是热的地方，这些颜色越深，酗酒率越低，越热情。南欧人头发和眼睛从深棕色到黑色不等，北欧人的肤色和发色在浅金色直到银白色之间。有这样一个笑话，如果两个陌生的意大利人在酒吧喝酒，没过一会儿，他们就会互相搭话，最后会勾肩搭背地离开，再换个地方；如果是两个德国人，他们会保持沉默，直到各自的酒喝干，在离开之前才会彼此打个招呼；如果是两个北欧人，他们也会保持沉默，直到离开，始终没有一句话。德国人的沉默寡言也是出了名的，很多交流都需要借助酒精的作用。有句话说德国人：要想让他开口，就先让他喝酒。

我最喜欢的啤酒是发酵白麦啤 Helle Hefeweizen，而且最好是刚从桶里新扎出来的，当然还有黑麦啤 Dunkele Hefeweizen，它的口味更重。麦啤是南德拜仁 Bayern 地区的特产。喝麦啤用一种专门的啤酒杯：很高很沉的玻璃杯，上大下小，杯身是一道流畅的弧线，非常适合一手握住。一个标准的麦啤酒杯容量是 0.5 升，只有用这种杯子才真正好喝。麦啤里的碳酸使得在倒酒的时候，产生一个美妙的泡沫尖。啤酒在杯子里微微鼓胀起来，湿润的口感使它喝起来如此新鲜。

中国北京 朝阳区黑庄户乡
东旭新村 大沣园
乔 十光
邮编:100024 tel:85788586

QIAO JIA
Marienstr. 32
76137
Karlsruhe
Germany 德国

航空 PAR AVION

来信 Brief ⊥ 爸爸 Vater ⊤ 内野薫 Kaolu Uchino

弗莱堡这个名字，很多人是通过以下两个途径知道的：一是学过德语；二是足球迷。

1996年，我在北京歌德学院 Goethe-Insititue 328 学过三个月德语。当时使用的教材是歌德学院和北京外语学院合编的《目标德语 Das Ziele》。第一册第一课的对话是：你从哪里来？Woher kommst du? 我从弗莱堡来。Ich komme aus Freiburg. 你从哪里来？Woher kommst du? 我从北京来。Ich komme aus Peking. 全班同学跟着德国老师大声朗读这两句对话，然后两人一组，互问互答，教室一片喧哗。每个班都是这样做的。其中一部分人后来到了德国，无论到了哪个城市，都会找机会到弗莱堡看看。那些最后没有去成的人，则一辈子也忘不了这个名字。巧的是，我赴德国的第一站就是弗莱堡，一切都是那么合情合理。而且后来我发现，不只中国的教材上是这么写的，那个时期，差不多全世界学德语的人都记住了 Freiburg，语言的感召力！

黑森林 Schwarzwald

弗莱堡 Freiburg 是镶嵌在黑森林 Schwarzwald 里的一颗明珠。一提起黑森林，我就想到黑森林蛋糕 – 深棕色的巧克力、紫红色的樱桃和一层层雪白的奶油，这种蛋糕在中国被解释成"像森林一样层层堆积的巧克力和森林里下起的雪"，这样一来，黑森林就真的永远和蛋糕绑在一起了。直到有一天，我来到黑森林，才恍然大悟，原来黑森林不是蛋糕，而是这个地方的名字，黑森林蛋糕出自这一地区，全称是 schwarzwälder Kirschtorte（黑森林樱桃奶油蛋糕）。后来我在卡尔斯鲁厄还有机会跟霍哥 Holger 专门学做了这种蛋糕，霍哥是我的室友 Mitbewohner 331，当时是卡尔斯鲁厄艺术学院 Kunst Akademie Karlsruhe 的学生，以前曾专门学习过甜点制作，不仅蛋糕，他的厨艺是我见过的最有艺术性的。

德语的很多人名和地名都是由具体含义的词构成，比如，Schwarz：黑、Wald：树林，合在一起是一个词：Schwarzwald，它的英文翻译 "black forest"，失去了名称的形式而只剩下了被拆解的字面意思。黑森林不只给中国人造成误会。我看过一个笑话：一架飞机正在一片乌云上飞过，机上一个美国人问另一个美国人：为什么下面这么黑？答：你不知道吗？下面是德国的黑森林。这个笑话只能

让德国人发笑，因为黑森林并不黑，相反它是一片绿葱葱的山林，绵延在德国西南的巴登－符腾堡 Baden-Württemberg，沿莱茵河与法国和瑞士相接。南北长160公里，东西宽20－60公里不等。通常被分为北部、中部和南部黑森林。它的田园风情引来大批游客，除了黑森林蛋糕，这里还出产布谷钟。

黑森林的首府是弗莱堡 Freiburg，"frei"是自由之意，所以也称自由堡。它是德国最古老的城市之一。市中心是老城区，地面依然是石块铺成的。道路两侧有石头砌的排水槽，一是可以快速排除雨后积水，二是可以防火，成了城市建设上的一大特色。弗莱堡人口210.234，面积153.06平方公里。这座风景优美的小城是旅游和疗养胜地，也是一座大学城。

大学城 Uni-Stadt

1997年1月初开始，我在弗莱堡大学 Uni Freiburg 的语言学校学德语。当时的每一天都是新鲜的。德国的免费教育制度和优越的学习环境让很多人甘愿一辈子当学生，理论上是完全可以的，也确实有不少10年以上的老大学生。大学的办公室、教研室、研究室、图书馆、食堂等设施，一部分集中在没有围墙的中心校区，同时也分布在城市的各条街道。市区里到处可见挂着大学教研室和研究中心等门牌的建筑，更有大量面向大学生的酒吧、咖啡馆、餐馆、电影院、书店，大学生的身影出现在城市的每个角落。有人说，上学也是一种生活方式。在弗莱堡，学生和市民共处，学习和生活同步，一年四季，时光宁静而安详地流逝。

大学不设宿舍，只介绍学生住宅 Studentenwohnheim 的租房信息。学生住宅属于市政建设，管理归市政而不是大学，国家对学生住房有一定的补助。学生在这里支付相对优惠的房租，并且享受一应俱全的配套设施。惟一的限制是每个学生的最长租期不能超过六个学期，以保证新生有搬进来的机会。所以大部分大学生还是租住市民的私人房屋。报纸的租房广告也主要针对学生，种类五花八门：1ZW 一居房、2ZW 二居房、3ZW 三居房、Dachwohnung 阁楼房、Kellerwohnunng 地下室房 330、möbiliert 带家具、unmöbiliert 不带家具、Wohngemeinschaft 合租房 335、Nachmiete 续租房、Zwischenmiete 临时限期租房 335、Untermiete 和房东同住的房、Evangelische Studierendenwohnheim 基督教学生宿舍 327、Katholische Studentenwohnheim 天主教学生宿舍 329、以打扫花园替代房租的房、以陪伴老人顶替房租的房。其中合租房的形式是很多人的选择，因其经济实惠而大受欢迎，不仅是大学生，很多单身上班族也乐于选择这种半集体的居住方式。在衣食住行上，德国大学生们显得成熟和独立，他们独立

住、独立行、独立学习、独立恋爱。

弗莱堡 Freiburg 是我认识德国的第一站。1997年1月3日到1998年7月，我在这个城市住了一年半。它给我留下了最多的对德国的第一印象：德语 Deutsch、德国人 Deutscher、冬季时间 Winterzeit、夏季时间 Sommerzeit 333、土耳其肉饼 Döner 327、酸黄瓜 Essiggurken 327、高速公路 Autobahn、有轨电车 Strassenbahn 334、教堂钟声、租房报纸、投币洗衣机 Waschsalon 335、地下室 Keller、阳台 Balkon、弗莱堡大教堂 Freiburger Münster 328……

27.4.-3.5.2001
Handwerks-
messe
Koblenz

Jia Qiao
Marienstr. 32
76137 Karlsruhe

Hallo Jia,
ich hoffe es geht dir gut. Sind die Bilder bei deinem letzten Besuch hier was geworden?
Laß uns mal
Mach's gut
Heri.

Für das beginnende Schlangenjahr
zweitausendundeins
meine besten Wünsche, auf daß ein Teil deiner Hoffnungen und Pläne in Erfüllung gehen mögen!
Viele Grüße
Heri Gahbler

POST CARD
BY AIR MAIL
PAR AVION

Qiao Jia
Marien Str. 32
76137
Karlsruhe, Germany

松島 さくら子
Sakurako Matsushima
〒166-0014
2-5-8 Matsunoki Suginami-ku Tokyo JAPAN
tel/fax: 03-3311-5785
e-mail: studio@sakurako-art.com
website: http://www.sakurako-art.com

松島さくら子展
—Full Circle—
2000年11月6日(月)—17日(金)
12:00PM-6:30PM (最終日4:00PM)
オープニング・パーティー 6日(月)5:30PM-7:00PM

略歴
1965 東京生まれ
1991 東京芸術大学大学院漆芸専攻了
1995-97 中国に公費研究留学(中央工芸美術学院・中国 北京市)
1999-2000 東南アジアにて漆研究調査(財団法人朝岡興祐基金)

個展
1992 インフォミューズ(東京)
1993 ギャラリー・プス(東京)'95, '98
2000 ギャラリー・プス(東京)

グループ展
東京をはじめ京都・金沢、香港・台湾・北京・アメリカ・ハワイ・ベルギー・オランダ等国内外での展示会に出品。
著書
「さくら子、中国、美の放浪」(NECクリエイティブ出版 1998年)

ギャラリープス
〒104-0061 東京都中央区銀座5-14-16
銀座アビタシオン201
TEL・FAX (03)5565-3870
PM12:00—PM6:30 日曜・祝日休廊

Ginza Abitasion 201 5-14-16 Ginza,Chuo-ku,Tokyo,Japan 104-0061
Galerie Pousse
URL:http://www01biz-pages.co-netres.org/?pousse

"Necklace" leaf (willow), urushi, hemp cloth, mexican abalone, gold powder
20cm × 20cm × 2cm

Sakurako Matsushima

明信片 Postkarten ⊥ 海利・伽布乐 Heri Gahbler ⊥ 松岛さくら子 Matsushima Sakurako 330

卡尔斯鲁厄 Karlsruhe

1998 年 7 月的一天早晨，我拿着考试通知书第一次来到卡尔斯鲁厄。按照信封上的地址，我从火车站直接奔赴考试地点 – 卡尔斯鲁厄造型大学。出租车司机看着地址问我是不是去 ZKM，我后来才知道 ZKM 媒体艺术中心和造型大学在同一座建筑里，而且名气要大得多。我对考试后当场发榜完全没有思想准备。当日傍晚，我带着被录取的消息乘上回弗莱堡的火车，正式的录取通知书将随后寄到。我怀着对未来的巨大好奇和喜悦，欣然准备迎接我人生的又一个学生时代，戏剧性的，而且这一次长达 8 年。

巴登·符腾堡 Baden-Württemberg

10 月，我从弗莱堡搬家到卡尔斯鲁厄。这两个城市同属巴登·符腾堡州。在国内多次有人问过：你那个城市在东德还是西德？在西德，而且很西。虽然柏林墙已经被推倒了十几年，但是这段时间还不够长，长到足以让人忘记历史上曾有过分属东西两个阵营的东西两个德国。今天的德国人把消失了的东德称为"当时的 DDR 327"。

巴登·符腾堡州位于德国西南部，西以莱茵河 Rhein 为界与法国接壤，南以阿尔卑斯山为界与奥地利和瑞士接壤。面积 35752 平方公里，人口 1070 万，是德国第三大联邦州。这里过去曾经是两个州：巴登 Baden 和符腾堡 Württemberg，巴登的州府是卡尔斯鲁厄 Karlsruhe；符腾堡的州府是斯图加特 Stuttgart。1952 年两州合并，州府斯图加特。斯图加特及周边云集了重多大企业：梅塞德斯－奔驰 Mercedes-Benz 331、戴姆勒·克莱斯勒 DaimlerChrysler 326、博世 Bosch 326、西门子 Siemens、保时捷 Porsche 332 等，使巴登·符腾堡成为联邦州中最富裕的一个。根据这一优势，巴登·符腾堡把发展定位在科技和文化上，这为后来的 ZKM 卡尔斯鲁厄媒体艺术中心的成立创造了条件。

这里还是孕育诗歌、哲学、文学和音乐的土地。歌德 Goethe 328 在海德堡 Heidelberg 热恋并在这里度过了青春岁月，留下传世的诗篇；黑格尔 Hegel 328 诞生在斯图加特，在这里开始了他的哲学思辩；哈德林 Hölderlin 329 在图宾根 Tübingen 写下了歌唱自然的美丽而悲伤的诗句。我在图宾根走了一天，最后转到坐落在内卡河 Necker 边的哈德林塔 Hölderlinturm。1807 年哈德林来到这里，直

到1843年在这座房子里去世,在这里度过了生命最后的36年,他的诗让人联想到遥远的德国古典田园,我站在这个往昔是诗人的家、今天是诗人纪念馆的房屋里,看着窗外静静的河水,想到,这景象也许和当年是一样的。

卡尔斯鲁厄 Karlsruhe

论城市魅力,卡尔斯鲁厄略显逊色,它没有柏林、法兰克福、慕尼黑那些大都市的摩登和繁华,也没有弗莱堡、海德堡和图宾根的深沉和宁静。只是因为我在这里经历了几千个日日夜夜,对它产生了感情的缘故。事实上,ZKM媒体艺术中心和造型大学的精彩,足以抵消这个城市的平淡。

卡尔斯鲁厄位于斯图加特的西北方。人口28万。向北乘坐ICE 329 一小时到达法兰克福;向南,乘坐EC 327 穿越阿尔卑斯山隧道,两小时到瑞士的巴塞尔 Basel;往西火车一小时到达法国边界城市斯特拉斯堡 Straßburg,开车只需30分钟。著名的黑森林地区 Schwarzwald 就是从卡尔斯鲁厄开始,向南一直延伸到瑞士边界。这个城市只有一条主要的商业大街:卡尔大街 Karlstrasse,它的名字来自卡尔大帝。当初的巴登-督拉赫公国的国王卡尔-威廉姆 Karl-Wilhelm 在1715年首先建起了一座城堡,后来以此为圆心,慢慢建成了一座呈放射状的扇形城市。卡尔大帝开始只是把他休息和睡觉的地方搬到这里,所以此地起名为Karlsruhe,"Ruhe"是安静的意思。

卡尔斯鲁厄大学 Universität Karlsruhe 有400年的历史。其中的机器制造、计算机、信息学专业尤其突出,它们也代表了这个城市冷静的一面。还有一所美术学院 Kunst Akademie Karlsruhe,也有相当长的历史。1998年我刚入学时,有人告诉我这里的中国人一共不到400人,其中大部分是卡尔斯鲁厄大学的留学生,其余的是一些早年来此开中餐馆的。当时很多人都没听说过,还有一个造型大学。我是这个大学的第二个中国留学生,也是到目前为止在校时间最长的一个。2000年前后,歌德学院 Goethe-Insititue 328 出版的《德国实况》Tatsachen über Deutschland,在"文化艺术"一栏里介绍了ZKM。2002年前后,ZKM门前铺设了新铁轨,增加了有轨电车六号线及"ZKM"一个站名。

我用数字记录过卡尔斯鲁厄。生活在这里的8年时间里,我般过5次家,几乎住遍了每个街区,当然城市本来不大。这让我有机会熟悉城市的大街小巷,启发了我关于"视觉城市"的一系列摄影,而且这种随见随拍的方式,从那时起养成了习惯。《门牌100》是其中之一,我拍摄了从"1"到"100"的门牌号码。后来

发表在《视觉青年》杂志上。其实拍摄的数字远远不止100个，相同的号码在不同街道上多次遇到。

另外，我还发现很多街名很有意思，我住了4年的是西城的莱辛根街Lessingstrasse 330、相邻的席勒街Schillerstrasse 333；西城还有巴赫街Bachstrasse 325、贝多芬街Beethovenstrasse 325、舒伯特街Schubertstrasse 333、舒曼街Schumannstrasse 333；南城有门德尔松广场Mendelssohnplatz 331，我后来发现，这些伟人未必和这个城市有什么特别的关系，德国的所有城市里都有很多这样的音乐、文学和科学大道，人们希望在任何时候、任何地方都能继续听到他们的音乐，感受他们的智慧，看到他们笔下的天空、河流、大地和森林。

Staatliche **Hochschule für Gestaltung** Karlsruhe

Frau
Iia Qiao
c/o Peter Nestmann
Sundgauallee 30/2/6

79110 Freiburg

Studentensekretariat
und Prüfungsamt

08. Juli 1998
Ingrid Luft
0721 / 95 41-208

Aufnahmeverfahren zum Wintersemester 1998/99
- Zulassungsbescheid -

Sehr geehrte Frau Qiao,

Sie haben sich zum Studium an unserer Hochschule beworben. Ich kann Ihnen die erfreuliche Mitteilung machen, daß Sie die Eignungsprüfung bestanden haben und für das Wintersemester 1998/99 zum Studium im Studiengang Grafikdesign zugelassen werden. Eine nochmalige Überprüfung der eingereichten schriftlichen Unterlagen behalten wir uns jedoch vor.

Ich weise Sie darauf hin, daß nach § 17 Abs. 7 der Immatrikulationssatzung dieser Zulassungsbescheid seine Gültigkeit verliert, falls Sie sich nicht innerhalb der Immatrikulationsfrist vom 15. Oktober bis 9. November 1998 bei der Hochschule für Gestaltung Karlsruhe immatrikuliert haben. Sollten Sie die Immatrikulation aus einem von Ihnen nicht zu vertretenden Grund versäumen, können Sie auf Ihren unverzüglich vorgelegten schriftlichen Antrag (mit geeigneten Beweismitteln) eine Nachfrist erhalten, wenn über den Studienplatz nicht bereits anderweitig verfügt wurde. Die Nachfrist wird bis zum 30. November 1998 gewährt. Wird der Antrag genehmigt, ist eine Gebühr von DM 20,-- zu entrichten. Bitte beachten Sie, daß in Baden-Württemberg seit einem Jahr das Landeshochschulgebührengesetz besteht, wonach jeder Studierende nach Ausschöpfen seines Bildungsguthabenmodells eine Langzeitstudiengebühr von zur Zeit 1.000,-- DM bezahlen muß. Einzelheiten hierzu entnehmen Sie bitte beiliedendem Merkblatt.

Neue Postleitzahl: 76185 Karlsruhe

Durmersheimer Str. 55 7500 Karlsruhe 21 Telefon: 0721/9541-0 Telefax: 0721/9541-206

Staatliche **Hochschule für Gestaltung** Karlsruhe

Seite 2

Studentensekretariat
und Prüfungsamt

Mit der Immatrikulation werden Sie Mitglied unserer Hochschule und sind damit nach § 6 Abs. 4 des Kunsthochschulgesetzes vom 30.10.1987 verpflichtet, zur Erfüllung der Aufgaben der Hochschule beizutragen, die Ordnung der Hochschule und ihrer Veranstaltungen zu wahren, und - falls keine wichtigen Gründe entgegenstehen -, Ämter, Funktionen und sonstige Pflichten in der Selbstverwaltung der Hochschule zu übernehmen.
Vorsorglich weise ich Sie darauf hin, daß in allen Räumlichkeiten der Hochschule absolutes Rauchverbot herrscht.

Bei der Immatrikulation haben Sie zusätzlich zu den von Ihnen bereits eingereichten Bewerbungsunterlagen weitere Dokumente mitzubringen, die Sie beiliegender Aufstellung entnehmen können. Bei fehlenden Unterlagen kann die Einschreibung nicht vorgenommen werden; es ist ratsam, die verbleibende Zeit zu nutzen, um alles zusammenzutragen. Vor allem das polizeiliche Führungszeugnis sollte sofort beantragt werden (Stadt- bzw. Gemeindeverwaltung des Hauptwohnsitzes).

Mit freundlichen Grüßen
Der Gründungsrektor

Im Auftrag:

Durmersheimer Str. 55 7500 Karlsruhe 21 Telefon: 07 21/95 41-0 Telefax: 07 21/95 41-2 06

ALBERT-LUDWIGS-UNIVERSITÄT FREIBURG IM BREISGAU

Deutsches Seminar Deutsch als Fremdsprache

Bescheinigung

Herr / Frau / Fräulein Qiao, Jia aus China

hat am 5.10.97 die Deutsche Sprachprüfung zum Nachweis der erforderlichen Sprachkenntnisse für die Aufnahme eines Teilstudiums bestanden.

Die Prüfung wurde gemäß der Prüfungsordnung für die Deutsche Sprachprüfung an der Albert-Ludwigs-Universität Freiburg vom 11.5.1978 abgenommen.

Der Prüfungsbeauftragte

Freiburg, den 5.10.97

(Siegel) (Unterschrift)

1997.10.9. 弗莱堡大学颁发的德语考试合格证书 Bescheinigung der Deutschen Sprachprüfung, Uni. Freiburg

Caprese 326　夏天的晚餐 Abendessen im Sommer

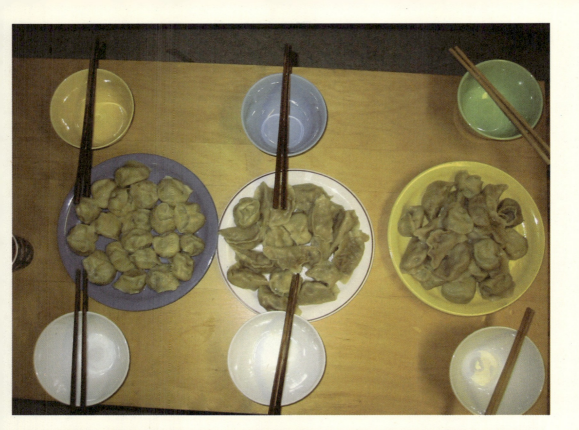

饺子 Chinesische Maultaschen 　前餐 Vorspeise

⊥ 小面包 Brötchen ⊤ 面包 Brot

⊥ 果汁 Saft ⊤ 茶 Tee

⊥ 餐 Gericht ⊤ 咖啡 Kaffee

弗莱堡奥瓦尔德大街98号的视野 Blicke aus der Auwaldstrasse 98. Freiburg

在路上 Unterwegs

保尔艾里希大街 Paul-Ehrlich-Strasse　施文德大街 Schwindstrasse

⊥ 莱辛根大街 Lessingstrasse　⊥ 巴赫大街 Bachstrasse

卡尔斯鲁厄卡尔大街 Karlstrasse in Karlsruhe

卡尔斯鲁厄莱辛根大街54号的主所 Wohnung in der Lessingstrasse 54. Karlsruhe

装饰 Dekoration

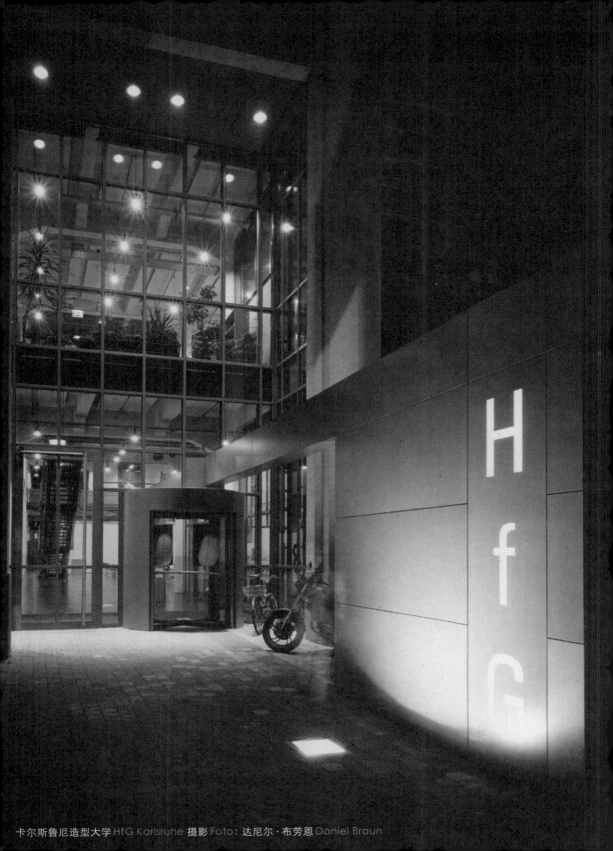

卡尔斯鲁厄造型大学 HfG Karlsruhe 摄影 Foto：达尼尔·布劳恩 Daniel Braun

到西方去
Go West

90年代包豪斯
Bauhaus in der 90er

20年代包豪斯　67
Bauhaus in der 20er

卡尔斯鲁厄造型大学　69
HfG Karlsruhe

专业　71
Fachbereiche

光的庭院　75
Lichthof

课表　77
Lehrveranstaltungen

义务教育　79
Allgemeine Schulpflicht

自律 自学 自由　81
Selbstdisziplin
Selbststudium
Selbständigkeit

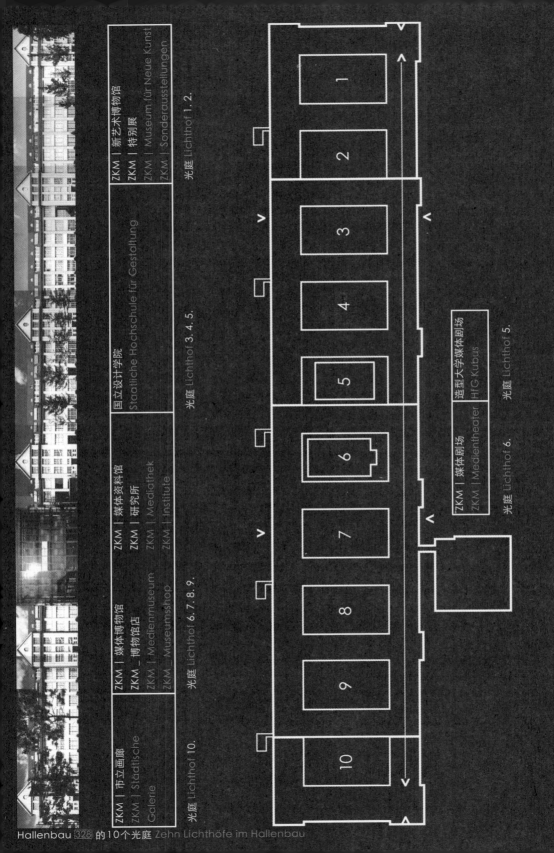

Hallenbau 328 的10个光庭 Zehn Lichthöfe im Hallenbau

ZKM | 市立画廊　ZKM | Städtische Galerie
ZKM | 媒体博物馆　ZKM_博物馆店　ZKM | Medienmuseum　ZKM_Museumsshop
ZKM | 媒体资料馆　ZKM | 研究所　ZKM | Mediathek　ZKM | Institute
ZKM | 新艺术博物馆　ZKM | 特别展　ZKM | Museum für Neue Kunst　ZKM | Sonderausstellungen
国立设计学院　Staatliche Hochschule für Gestaltung
造型大学媒体剧场　HfG Kubus
ZKM | 媒体剧场　ZKM | Medientheater

光庭 Lichthof 10.
光庭 Lichthof 6. 7. 8. 9.
光庭 Lichthof 3. 4. 5.
光庭 Lichthof 1. 2.
光庭 Lichthof 6.
光庭 Lichthof 5.

德国设计让人一眼就能看出来，即使是设计风格因国际化而变得千篇一律的今天，德国设计依然独树一帜。很多设计师说过，某个版式设计、某件工业产品、某座建筑一看就是德国的，说不清楚为什么。不夸张地说，现代德国设计，无论是建筑、产品、家具，还是平面、染织、金属，无一例外都带着包豪斯 Bauhaus 325 的影子，是它的延续或者再设计 Redesign。这个20世纪20年代建立起来的设计和设计教育体系影响了全世界，奠定了整个现代设计。

德国人喜欢喝一种有气泡的矿泉水 Mineralwasser。它的包装是一个1.5升容量的透明厚玻璃瓶，瓶颈下部有一圈凹槽，便于手握，瓶身最突出的部分有一圈微微凸起的玻璃小圆点，增加了摩擦力，既便于用手提起瓶子，又防止瓶子横倒时侧滑，这对于1.5升的水加上厚玻璃的重量来说是完全必要的。这个瓶子是20世纪30年代的包豪斯设计。今天看来，这个设计已经在可口可乐等众多的饮料包装中司空见惯、不足为奇，但是一个70多年前的设计，在千变万化的时代中，仍然适用于今天，只能说明：它是一个成功设计－经得起审美和功能的双重考验的设计，也是很能代表德国风格的设计。而且难得的是，在塑料包装铺天盖地的消费世界里，德国的日常生活中还是随处可见玻璃瓶装牛奶、玻璃瓶装饮料、纸垃圾袋、纸绳、购物布口袋……

1919年，建筑学家沃尔特·格罗皮乌斯 Walter Gropius 328 在魏玛建立了包豪斯艺术学院 Bauhaus Weimar 325。包豪斯在"建筑未来"（Bau der Zukunft）的理想下，把所有的艺术家和艺术门类联合成一个整体。创始人沃尔特·格罗皮乌斯 Walter Gropius 认为手工操作是任何艺术的前提，他在著名的《包豪斯宣言》Bauhaus Manifest 中提出："学校应该逐步成为一个工房。……一切雕琢工作的最终目的是建筑，装饰才是自由艺术的首要任务，是大型建筑艺术的组成部分"，在魏玛包豪斯艺术学院里，"艺术家和手工艺者共同从事教学和制作。这样的做法将消除纯艺术和实用艺术之间的隔离"。一个新型的艺术教育模式在包豪斯得到深入推广和实践。一大批积极倡导者和参与者被称为"包豪斯人"。早期"包豪斯人"如格罗皮乌斯 Gropius、伊登 Itten 329、阿伯斯 Albers 325、莫霍勒－那吉 Moholy-Nagy 331、康定斯基 Kandinsky 329、克利 Klee 330、施雷莫 Schlemmer 333 等人，按照各自的教学方法，担当了重要的色彩、图形、结构、材料、素描等理论和实践的课程。包豪斯建立了金属、染织、陶瓷、家具、

字体、壁画工作室，开设了建筑、艺术、舞台、摄影几大专业。对于其中的艺术专业，正如格罗皮乌斯 Gropius 在宣言里说的："艺术本身是不可以学的，必须再次走到工作间去。……建筑、雕塑、绘画，我们所有的人必须回到手工艺中去！因为没有一种'艺术的职业'。艺术家和工艺师之间不存在本质的差别。艺术家是工艺师的升级。"因此，包豪斯从来就不是一个传统意义上的艺术学校，它更希望培养出全面的设计师，同样可以胜任建筑、手工艺或者工业产品的创造。

从1919年到1933年，包豪斯仅存在了14年，在纳粹国家社会主义的压力下解体。像许多其他德国知识分子一样，大批"包豪斯人"流亡美国。1937年在美国芝加哥成立了新包豪斯 New Bauhaus。在战后的德国，包豪斯的设计教育模式成为德国各个设计学院所参照的榜样。也是在包豪斯的基础上，Made in Germany（德国制造）成为高质量产品设计和品质的"保证"。所以，现在意义上的德国设计无一例外都带着包豪斯的痕迹。

包豪斯 Bauhaus 已经成为一个概念、一种提示，意味着在社会急变之下，艺术、产业和教育联合起来，共同迎接挑战的精神。这在当时，是为了适应工业革命的挑战。也正是在这个意义上，有人把1989年由同是建筑学家的汉里希·克洛兹 Heinrich Klotz 330 倡议而建立的德国卡尔斯鲁厄造型大学 HfG Karlsruhe，比作90年代的包豪斯，这一次，是为了迎接信息革命的挑战。汉里希·克洛兹 Heinrich Klotz 以一个知识分子的才智预见了未来。时代变了，精神却是一样的。

卡尔斯鲁厄造型大学 HfG Karlsruhe

卡尔斯鲁厄造型大学也被称为"新艺术大学"。1985年,一场新的技术革命的到来依稀可见,它酝酿出的正是今天的信息时代。信息技术日新月异、新媒体对艺术强烈冲击、社会对新型人才迫切需求。建筑学家汉里希·克洛兹 Heinrich Klotz 330 提出了一个大胆的建议:成立一个媒体艺术机构和一个学校。关于这个过程,有很多资料记录过。1992年,汉里希·克洛兹在新学校的开学典礼上,作了后来发表成文章《一个新学校(为新艺术)》《Eine neue Hochschule (für neue Künste)》的讲话。这个讲话有点类似当年沃尔特·格罗皮乌斯 Walter Gropius 328 的《包豪斯宣言》Bauhaus Menefest。它分析了德国现有的艺术院校和专业设置的状况;提出了研究、教育、实践为一体的办学模式;阐明了传统艺术与媒体技术及电子技术相结合的未来发展理念。卡尔斯鲁厄造型大学 HfG Karlsruhe 是德国第一所主张以媒体技术为主导的学校,在这个意义上它被称为20世纪90年代的包豪斯 Bauhaus。

冈特·兰堡 Gunter Rambow 332 回忆:"1991年,汉里希·克洛兹来到法兰克福我的工作室,他向我描述了他的构想:一个新的设计学院,其中应该80%的教授是聘任制,只有20%是固定的。这里,专业相互结合,并且与技术发展、与经济和媒体技术(和ZKM的合作)相结合,与媒体博物馆相协调(ZKM)……汉里希·克洛兹提到了许多日后可能成为我的同事的响亮的名字。他设想的是一个规模小、效率高的大学,没有那些传统大学或者艺术学院的负担和制约。"

"1991 besuchte mich Heinrich Klotz in meinem Frankfurt Atelier und schilderte sein Konzept einer neuen Hochschule fuer Gestaltung, an der etwa 80% der Professuren Zeitstellen und ca. 20% Dauerstellen sein sollten. Es lagen Studienfach kambinationen vor, die gleichmassen der technologischen Entwicklung, der Wirtschaft- und Medientechnologie (ZKM) und dem Medienmuseum... Viele klingende Namen konnte Herin Klotz als mögliche Kolleginnen und Kollegen nennen. Seine Vorstellung war eine magere, effektive Hochschule, ohne den Ballast und die Zwaenge der traditionellen Universitaeten oder Kunsthochschulen."

兰堡当时正在卡塞尔艺术大学 Kassel Kunsthochschule 任教,他被这个崭新的计

划所鼓舞，也被克洛兹的亲自登门所感动，他接受了邀请。令人惊异的是，他的 70 多名学生随他一起从卡塞尔来到卡尔斯鲁厄，为新学校的筹建而义务工作。兰堡的特殊贡献使他获得终身教授的荣誉。几经周折，历经磨砺，卡尔斯鲁厄 ZKM 媒体艺术中心和 HfG 造型大学终于相继建成。1992 年 4 月 15 日，大学正式开学，迎来了第一批学生。汉里希·克洛兹 Heinrich Klotz 担任院长，直到 1999 年病逝。2002 年起，皮特·斯洛特代克 Peter Sloterdijk 333 担任院长，他是一个在当代欧洲颇具影响力的德国哲学家和媒体理论家。

兰堡提到的那些响亮的名字，都是经过克洛兹的苦思冥想，为建立各个专业而从全世界聘请来的主导教授，他们有：产品设计师弗克·阿布斯 Volker Albus 325、艺术理论家汉思·贝汀 Hans Belting 325、电影理论家劳塔·斯普瑞 Lothar Spree 334、摄影家托马斯·施图斯 Thomas Struth 334 等。随后的十几年，相继又有一大批优秀的艺术家和艺术理论家被吸引到卡尔斯鲁厄来：荷兰行为艺术家及摄影艺术家乌韦·莱斯培 Ulay (Uwe Laysiepen) 330、建筑家达尼尔·利伯斯金 Daniel Libeskind 330、录像艺术家迪特·凯斯林 Dieter Kiessling 330、女摄影家坎蒂达·霍弗 Candida Höfer 329、舞台设计家米歇尔·希蒙 Michael Simon 333、数码媒体艺术家米歇尔·绍普 Michael Saup 333、加拿大机器人艺术家路易斯–菲利普·迪迈斯 Louis-Philippe Demers 327。

克洛兹在《一个新学校》中所强调的"新"，用他的文字来解释："媒体艺术的学生可适应新的职业领域，如电视平面设计、电视动画等。录像技术、电脑图形和电脑动画也可用于纪实电影这个即将来临的媒体流派。电脑技术的加入，从根本上改变了传统设计专业。激光或电脑灯光技术开阔了舞台美术的新视点。传统专业如绘画和雕塑，将通过综合媒介而得以扩展。影像雕塑和影像装置是新的极具表现力的造型流派。即便是对传统的媒体艺术，比如动画片和实验电影，当然还有摄影，都面对未来的发展趋势而将被重新关注。对传统的理解正在超越和改变。利用和发觉新媒体技术的艺术潜力是一个重要的研究方向，如虚拟现实，这个在模拟的基础上增添了新的视觉体验的新技术。另外，实况编程开拓了声音和图像的新的传达形式。一个集所有媒体艺术于一体的综合形式就是多媒体行为艺术和多媒体戏剧。一个在艺术实践的巨大变革中应运而生的美学体系，必须是一种结合业已出现的所有新艺术形式的媒体理论，并且反映出其构造。未来的艺术理论家应对艺术展览负责，与未来的媒体理论及媒体实践同步反应。"

1998 年 10 月到 2005 年 10 月，我先后在这里学习平面设计和媒体艺术。平面设计的导师是兰堡 Rambow 332；媒体艺术的导师是迪迈斯 Demers 327。

专业 Fachbereiche

卡尔斯鲁厄造型大学 HfG Karlsruhe 的专业设置，和以往的艺术院校相比，有根本的改革和创新，充分考虑到信息时代需要的新知识结构。

学校共有五个主修专业 Fachbereiche，它们分别招生。同时还有五个副修专业供所有学生自由选择，并且要获得相应的成绩，才有资格申请主修专业的硕士毕业考试。主修专业各自又包含着若干个专业分支。五个主修专业中的四个是实践专业，一个是理论专业。与其他大学不同的是，这里理论专业的学生有义务选修实践的课程，目的是让媒体理论伴随艺术实践同步发展，尤其是对媒体艺术这样一个其理论尚未成熟的新的艺术领域。

五个主修专业：
媒体艺术 Medienkunst
视觉传达设计 Kommunikationsdesign
产品设计 Produktdesign
场景设计 Szenografie Design
艺术学 Kunstwissenschaft

五个副修专业：
绘画 Malerei
雕塑 Skulptur und Plastik
建筑 Architektur
哲学 Philosophie
美学 Ästhetik

HfG KARLSRUHE 卡尔斯鲁厄设计学院

Medienkunst 媒体艺术
- Digitalmedien
- Fotografie 摄影
- Sound / Akustik
- Film 电影
- Videokunst 录像
- Performance 行为

Grafikdesign 平面设计
- Plakatdesign 海报设计
- Bookdesign 书籍设计
- Fotografie 摄影
- Kommunikationsdesign 视觉传达
- Typografie 字体设计
- Literatur 文学
- Theorie 设计理论

Produktdesign 产品设计

Szenografie 场景设计
- Lichtdesign 灯光设计
- Ausstellungsdesign 展示设计
- Raumgestaltung 空间设计
- Videoclipdesign 录像设计
- Theaterenvioment 剧场环境
- Architektur 建筑

Kunst und 艺术

Einrichtungen 设施
- Fotolabor 摄影室
- Werkstatt 车间
- Videothek 录像资料室
- Blauer Salon 电影厅
- Media Theater 媒体剧场
- ZKM Mediathek ZKM
- ZKM Bibliothek ZKM
- Zetkae M ZKM 咖啡
- Museum Shop 书店

专业一览 Fachbereiche im Überblick

媒体
声音/视觉
设计

演艺术

Grundlagenfächer 基础学科
- Malerei und Multimedia 绘画和多媒体
- Plastik und Multimedia 雕塑和多媒体
- Architektur 建筑
- Philosophie und Ästhetik 哲学和美学

- 3D Simulation 三维虚拟
- CAD/CAM
- Video/Film 录像/电影
- Projektarbeit 项目创作
- digitalmedien 数码媒体
- Modellbau 模型制作

...schaft
...entheorie 媒体理论
...osophie 哲学
...thetik 美学
...geschicht 艺术史
...iengeschicht 媒体史

Zusammenarbeit mit ZKM Zentrum für Kunst und Medientechnologie
与ZKM媒体艺术中心合作

Verwaltung 管理
- Sekretariat 秘书处
- Hausmeister 房管
- Administrator 网管

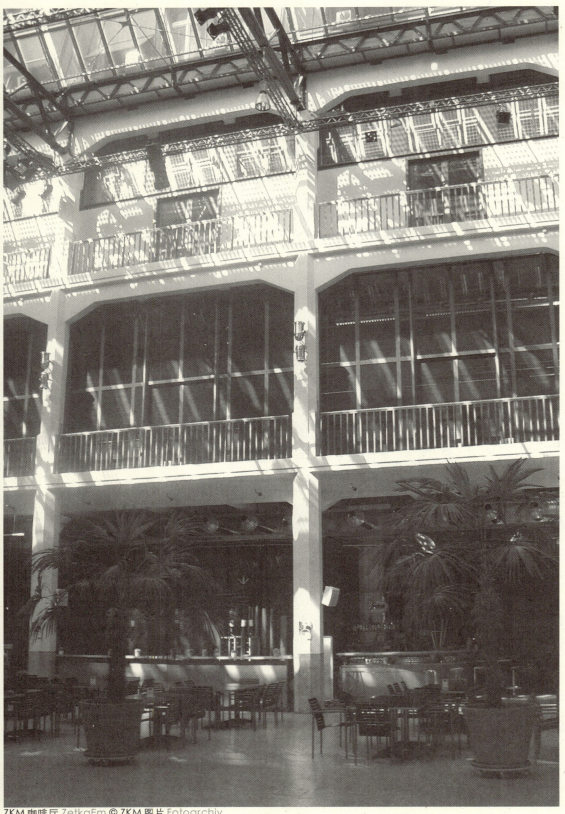

ZKM 咖啡厅 ZetkaEm © ZKM 图片 Fotoarchiv

光的庭院 Lichthof

造型大学占据整个建筑 Hallenbau 328 中光庭 Lichthof 3–5。Hallenbau 建筑全长 320 米、宽 52 米、高 25 米，有人把它和"泰坦尼克"作过比较，大小相当。这是一条由光的庭院贯穿起来的"艺术之船"，停泊在城市喧嚣的彼岸。我在德国的大部分时间是在这个船上度过的，而且就在它的旁边租房子住。

光庭 Lichthof 是指建筑内部的一个个长方形的直达屋顶的空间，巨大的天窗让光线直接照射到地面，形成一个个光的庭院 Lichthof。整座建筑内部一共有 10 个这样的光庭，清楚地用编号划分。造型大学占其中的 3 个，ZKM 的媒体博物馆 Medien Museum 占 4 个、新艺术馆 Museum für Neue Kunst 占两个，还有一个是市立画廊 Städtische Galerie。这些机构对外各自为政，对内是一个整体，每一层都有贯穿 10 个光庭的走廊，内部人员不用通过大门就可以在整座建筑里穿行。

光庭是我们的广场、天井、礼堂、展厅、球场、教室、剧场和舞台，它可以戏剧性地一夜之间变样，常常让我眼前一亮，得到意外的惊喜，当然大多数时候是事先公布节目内容的。每学期开学第一天，这里搭起临时的台子，码放起成排的椅子，几小时之内就魔术般地成了开学典礼的会场。对我们的校长皮特·斯洛特代克 Peter Sloterdijk 333 的讲话，可以说我一句也听不懂。有一次，我在会下问一个老师他讲了些什么，他低声对我说："他的话很难懂。"每年夏季学期结束之前的 7 月份都有一次校展 Rundgangausstellung，这个传统是全德国艺术院校共有的。几乎整个夏季学期 Sommersemester 333 大家都为这个展览忙碌。3 个光庭被用隔板划分成一个个展示空间。届时，这里就是一个对公众开放的大展厅。

另一个惯例是每年冬季学期 Wintersemester 335 的新学期派对 Neue Semester Party，由刚入校的第一学期新生负责组织。这个派对往往要拖到寒假前才举办。那时，光庭又变成了舞厅，震耳的音乐在建筑外就听得见。造型大学的各种活动总是吸引很多外面的人来。至少外人看来，在卡尔斯鲁厄整个城市里，造型大学 HfG 总是代表着时尚和前卫的最新潮流，无论是建筑、服装、发型、色彩、音乐，甚至是语言和表情。光庭还可以当作开放的课堂，数码媒体的绍普 Saup 教授的课题"开放场地"（Open Arena：数码媒体的授课、表演、讲座及各类活动），每次都在这里上，在四周杂音环绕和人流穿梭中，已经成了一道风景。

围绕着光庭四周的是三层教室和走廊，整个建筑的内部结构通畅透明。站在走廊上，可以看到对面的楼层，全校上下一览无余。

这座建筑并非是新设计，而是保留了旧厂房的结构。它最早建于1915年，作为生产武器和弹药的兵工厂。在第二次世界大战中没有被炸毁，但是战后长期废置，一度甚至是一群穷困潦倒的艺术家和无家可归的流浪汉们的栖息地。ZKM媒体艺术中心最初构想的是一座全新的建筑，与它不同凡响的新事业相一致，并且在1989年10月选定了荷兰建筑家雷姆·库哈斯 Rem Koolhaas 的方案，但因费用远远超过预算而最终采用了 Schweger + Partner 建筑事务所提供的第二个方案，即对旧兵工厂的改建方案，也是我们现在所看到的结果。1989年破土动工，1992年落成。外观上看不出很大变化，内部却经过彻底的重新设计和施工，成为德国后现代风格的代表建筑之一。很多人因为这座建筑慕名而来。

课表 Lehrveranstaltungen

每学期开学前，学校会印刷一本小册子《课程一览》Lehrveranstaltungen，也叫 Vorlessungsverzeichnis，开学前可以在教务处 Sekretariat 和 ZKM 书店买到，3欧元一本。这个小册子看似平常，但是作用却非同小可。首先，它是一个公开的教学计划，被大家执行和监督。其次它才是一个课表，提供了所有专业的课程信息，包括任课教师、课题介绍、开课时间、上课地点、作业要求、教学助理和技术支持等等。有了它，你可以自己安排一个学期的学习内容，你可以知道其他专业同时在上什么课，你还可以和教授预约一个见面时间。这本小册子是人手必备的工具。

没有学制的制约，何时毕业是一项个人计划。因此也没有年级和班级的概念，只有为同一个课题结合而成的临时小组。彼此的"辈份"以在校注册的学期数量为准。你会在某个课上和一些同学聚在一起，在另一个课上和另一些人相遇，就这样不停地碰撞，专业之间的界限模糊了很多。正因为如此，我在平面设计（视觉传达）学习期间就有了接触媒体艺术的机会，加上平面设计的很多内容涉及到媒体技术，这些在很大因素上决定了我后来的第二个学业 – Aufbaustudium。

Grafik-Design

Nabakowski/ Weber
Seminar
donnerstags
14-16 Uhr
Raum 2.A 15
(Foto-Aufnahme-Atelier)

Piktogramm und Logo bilden einen weiteren Aspekt in einer modern aufgefassten Schriftgestaltung.
Im Rahmen des Seminars können noch Referate des Seminars vom letzten Semester „Die Tageszeitung" von Prof. Gunter Rambow/Dr. Gislind Nabakowski gehalten werden.

Montagen in Raum und Zeit
Die Montage hat als ein zentrales Verfahren des Gestaltens in seiner Bedeutungsvielfalt das System der visuellen und praxisorientierten Künste immer begleitet. Als Stilelement gehört sie längst untrennbar zum modernen Repertoire des künstlerischen Alltags.
Das Seminar integriert Theorie und Praxis: Am Beispiel der klassischen Moderne (Dadaismus, Kubismus, Futurismus), der zeitgenössischen Medienkunst (expanded cinema und video) und interkulturellen Populärmedien (Schattenspiele) werden Montage- und Collagetechniken vorgestellt. Darauf aufbauend sollen eigene Projekte entwickelt werden, entweder als lineare (Video) oder als nonlineare Erzählstruktur (Websites, CD-ROM, Performance). Im Rahmen eines erweiterten Interface-Designs kann auch mit einer Kombination von Echtzeit-Video und Audio experimentiert werden.
Aktuelle Produktionstechniken sind integrierter Bestandteil des Seminars und werden von Jia Qiao betreut.
Erfolgreiche Projekte werden bei internationalen Wettbewerben eingereicht, und es wird eine CD ROM oder DVD von dem Seminar erstellt werden.
Ab dem 3. Semester.
Erstes Treffen: 24.4.03

Seide
Seminar
dienstags
15 Uhr
Raum 3.B 19
(Redaktionsraum)

Munitionsfabrik Numero elf!
Die Mitarbeit an der Hochschulzeitung ist offen für alle. Erwünscht sind auch Hinweise, Vorschläge, Texte, Bilder etc. Jedenfalls ist das kein exklusiver, geschlossener Kreis, der die Zeitung bestimmt.

Grafik-Design

Erfreulich au
ohne dass w
sen. Wie übl
Ende Mai Re
dann fast gar

Seide
Seminar
dienstags
17 Uhr
Raum 3.B 19
(Redaktionsraum)

Das Versfab
Trotzdem ble
wollen zu be
ten kommen
Manifest übe
dichte an die
wollen weite
unserer Met
wollen weite
schen Avant
da mitwirken

Seide/Albus
Seminar
mittwochs
14-täglich
16-18 Uhr
Raum 2.I 22
(Seminarraum
Grafik-Design)

HAIR!
Die Haare al
Ohnmacht –
Ausrufezeich
pe, auf der Z
der Nase, im
Haare als Ke
– die Haare i
– die Haare i
Seminar übe
Semester zu
führt, den Ab

Seide
Arbeitsgemeinschaft
mittwochs
14-täglich
17.30 Uhr
Raum 3.B 19
(Redaktionsraum)

Versuch ein der Gesells
Joseph Beuy
tik, und das
nem erweite
Sloterdijk na
Menschenpa
terte Kritik.
gesellschaft
da die Aufre
die Ein-Kind
bei uns die
laufend Änd
die Änderun
Folge, änder
Gesellschaft
wenig mit a

义务教育 Allgemeine Schulpflicht

想学多久就学多久，是我从德国义务教育制度中最大的受益。当然，受益的绝非我一个，也绝非每个人都懂得它的好处。"上学也是一种生活方式"这句话可以概括我当时的全部状态。我以每学期微不足道的一点注册费换取了8年、16个学期、96个月的"生活方式"。我还幸运地学习了两个专业、师从了两代教授－我的两个主导教授，他们在专业和年龄上都显然代表着两个时代。他们的离任也决定了我的毕业时刻。这些当然不是巧合，而是我的主动选择。在德国，一个教授的声望有时高于他所任教的学校，可以理解，为什么兰堡来到卡尔斯鲁厄时，会有70个学生随他而来。

我还免费使用学校的一切教学空间：车间、摄影棚、暗房、媒体剧场；借用所有摄影、摄像、音响、灯光等器材；享受ZKM媒体艺术中心的图书馆、数据库和录像资料。这一切需要付出的不是学费，而是年轻人的时间和求知欲，有多少时间、有多大的求知欲，就有多少东西可以学。德语"studieren"这个词的真正含义就是指在大学学习，同时还有"研究、探讨、钻研和弄懂"的意思，其名词形式"Student"专指大学生。总之，德国的大学更像一个学术研究机构，而大学生们也更像一个个带着课题的研究员。 自然，这是一笔庞大的教育经费。

德国一贯的义务教育制度现在也开始动摇。面对全球化的激烈竞争，德国大学毕业生的平均年龄在30岁，远远超过其他国家，这显然不利于快速的人材流动。更有很多"老大学生"们加重了国家的教育负担。但是，对是否取消义务教育制度，人们众说不一，成了一场旷日持久的争论。1998年我在弗莱堡 Freiburg 见到过一次反对教育改革的学生游行，在弗莱堡大学的主教学楼里，一幅巨大的白布从二楼悬挂到地面，上面写着"孔子曰：有教无类"，这是汉学系的德国学生所为。显然，学费无异于一个门槛，一个等级界限，这和民主是不相称的。即便如此，取消义务教育的大局已定。只是执行起来，各联邦州的速度大不一样，巴登·符腾堡 Baden-Württemberg 的速度就相当缓慢，据说从2006年冬季学期开始实行。如果真是这样，那么我幸运地赶上了最后的义务教育时代。非常感谢那些日子，能够不慌不忙地从容度过。

国立卡尔斯鲁厄造型大学 Staatliche Hochschule für Gestaltung Karlsruhe

自律 自学 自由 Selbstdisziplin Selbststudium Selbständigkeit

做到"上学也是一种生活方式",必须具备自律、自学和自由这三种能力。

自律是自我控制和调节的能力。没有人要求你上哪门课,甚至没有人告诉你该上哪些课。你要学习,还要做自己的管理者和设计者。选择对一个年轻人来说并不容易。如果选择有限,反而容易一些,至少还可以被动服从。但是如果选择很多,而且每个课题都充满诱惑,就会造成困惑,也最需要自律的能力。在这种情况下,很多学生会感到不知所措,迷失方向,有的人需要一两年的时间才能适应,有的甚至不得不转学,寻找一种更"规律"的学习方式,比如专科大学 Fachhochschule 327,更适合学到一技之长。既然选择了大学 Hochschule,就只有学会自律。一开始,我也不适应这种"过度的"自由,但是很快我就尝到了它的好处,我想,所有那些愿意自己支配时间的人,都会接受并且满意于这个现实。我一个学期里只重点选两三个课题,这些课题是贯穿全学期的,有的甚至连续两三个学期。有时,我会集中一段时间听课,参加每一次讨论;有时,我则完全不去学校,闷在家里创作。自由的教学体制正是老师和学生之间相互尊重和信任的保障,因为它以自愿学习为前提。从来没见过一个教授会要求学生交作业,只有反过来的情况,学生们追着教授看作业,所以才制定了预约谈话时间 Sprechstunde 334 这种办法。至于怎么学,每个人都可以找到最适合自己的方式,形成自己的知识体系,在自由和约束中找到平衡。

自学是独立思考和判断的能力。首先,艺术是不可学的,我们只能在实践中自己去体会。任何教授的课题和授课方式都是一种具体的实践形式,所以你得不到对与错、好与坏的建议,得到的只是千万个解决方法之一,实践本身才是第一位。但技术是可以学的,它是知识、是创作的工具。每个专业有一些规定的必修技术课程,比如平面设计专业有打印机和照相设备的使用、软件应用等技术性的选修课。我的经验是在创作过程中学技术,只有碰到亟待解决的技术问题时,才会迸发动力。

自由也是一种能力,它是无拘无束和行动的能力。因为不存在考勤,这里说的自由还是指学习态度。例如面对一个课题,在种种压力下,仍然能坚持己见并积极行动,是一种自由;在众多的选择中作出选择是一种自由;在诱惑中放弃,也是一种自由。不是每个人都这样理解自由以及有能力运用自由,所以有人会抱怨这个学校"太自由"。

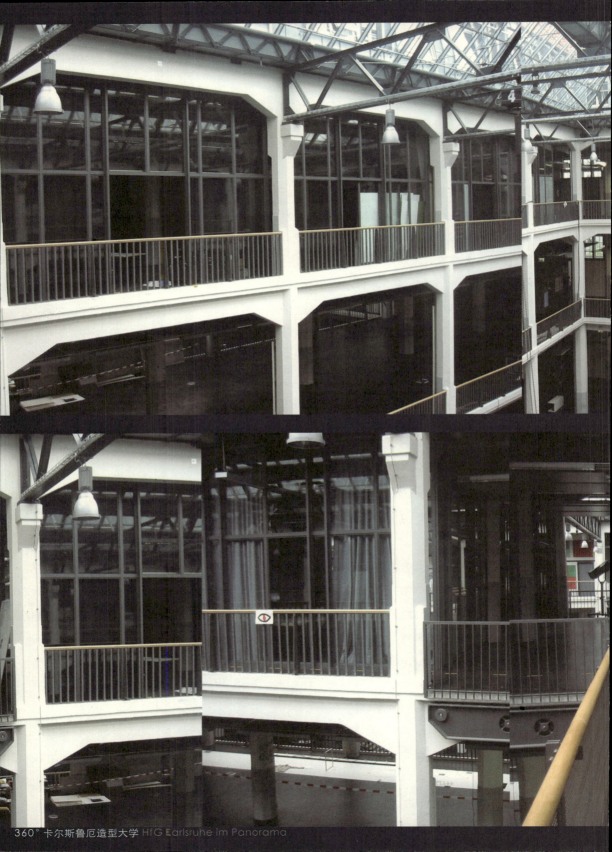

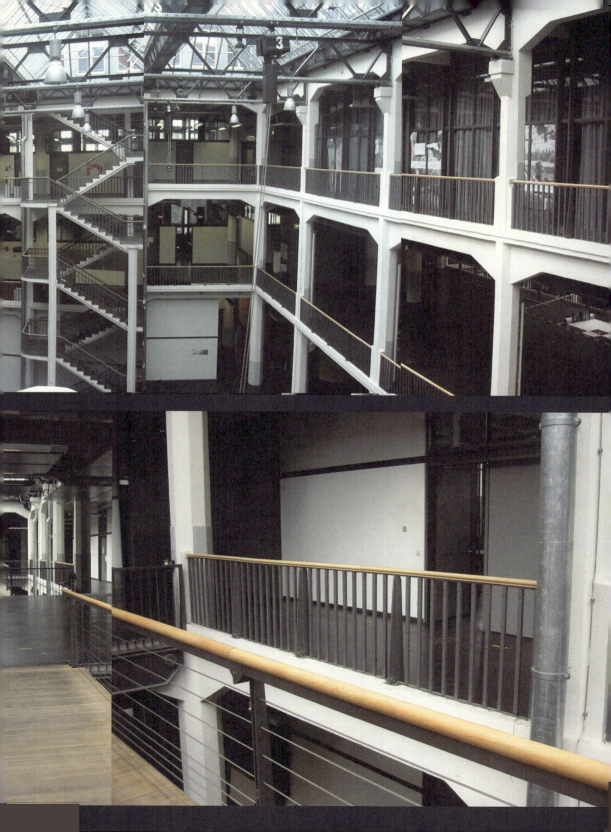

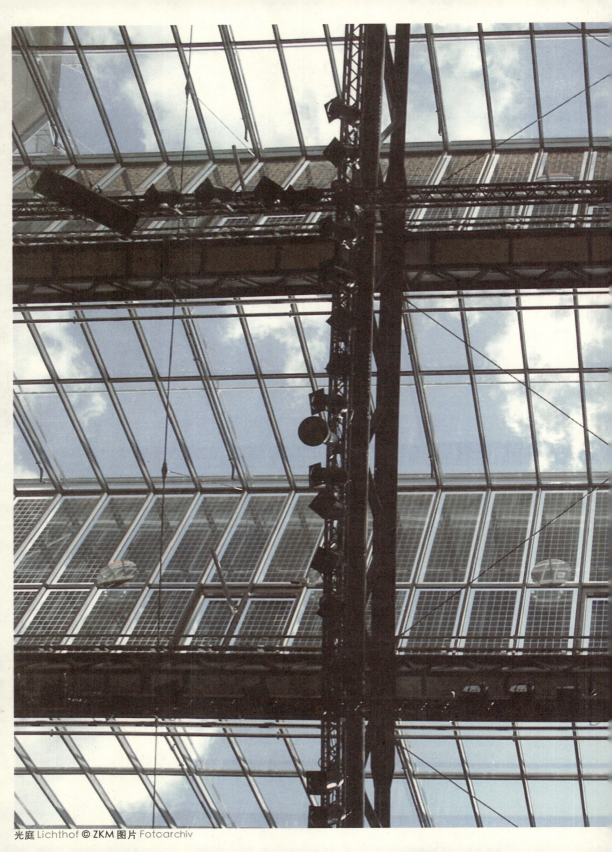

光庭 Lichthof © ZKM 图片 Fotoarchiv

海报墙 Plakatwand © HfG 图片 Fotoarchiv

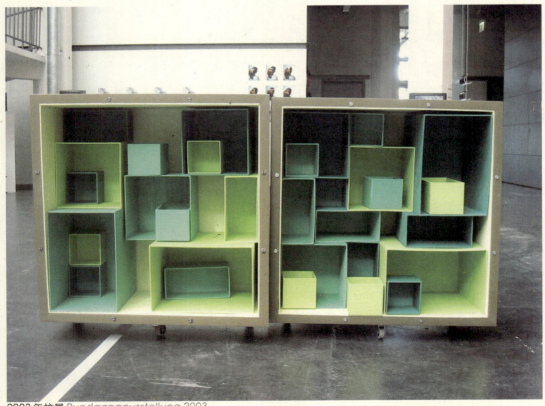

2003年校展 Rundgangausstellung 2003

⊥ 展览 Ausstellung: 11 欧元 Euro　⊤ 开学典礼 Semestereröffnung

今天有课 Vorlesungstag

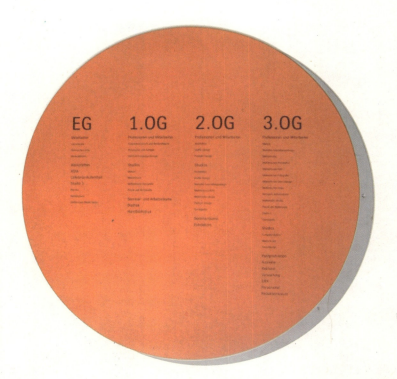

⊥ 消息板 Anzeigetafel ⊤ 指引牌 Führung

学生画廊"波力" Studentengalerie "POLY"

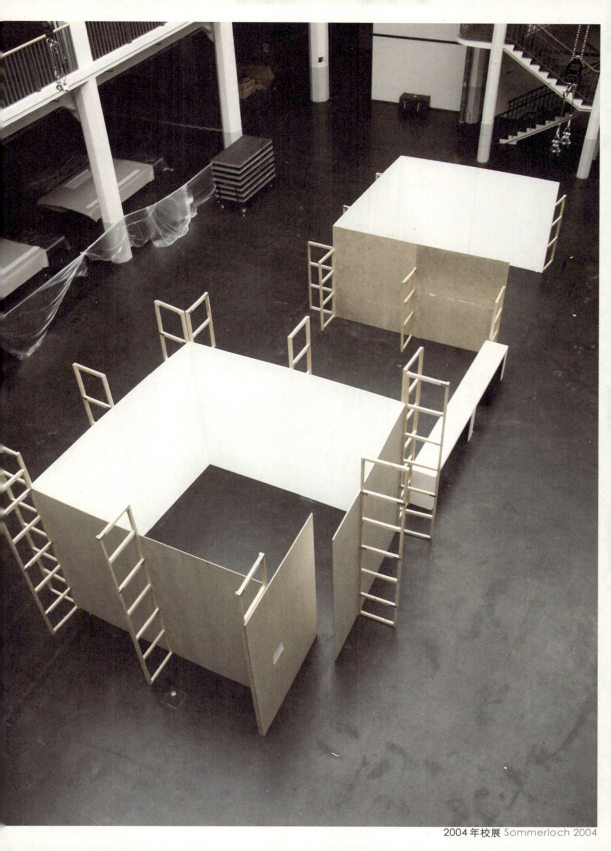

2004年校展 Sommerloch 2004

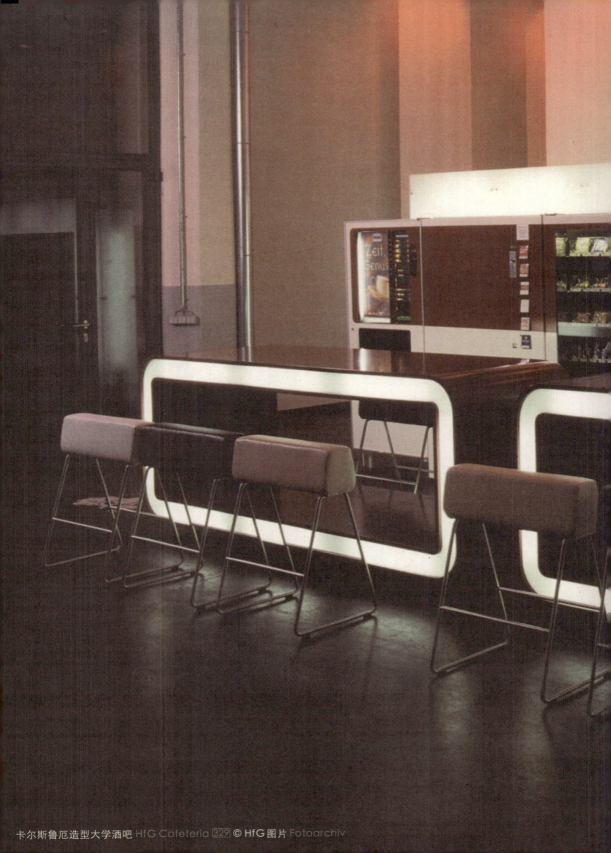

卡尔斯鲁厄造型大学酒吧 HfG Cafeteria © HfG 图片 Fotoarchiv

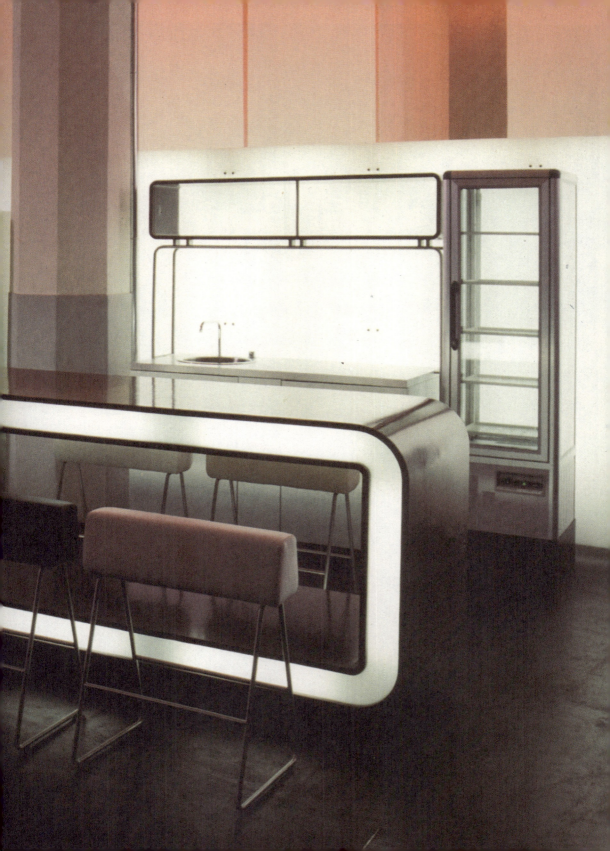

卡尔斯鲁厄造型大学酒吧 HfG Cafeteria

到西方去
GoWest

鹰一样的眼睛　　　99
Kurt Weidemann

穿孔照相机　　　103
Camera Obscura

FSA 摄影收藏　　　109
FSA Fotografie

拇指电影　　　113
Daumenkino

《时差》　　　115
Zeitdifferenz

高技术 – 低技术　　　123
High Tech - Low Tech

视觉城市　　　125
Visuelle Stadt

电视设计　　　127
TV-Design

WDR 片头：哑语　　　161
WDR Clips: Pantomime

字体和声音　　　165
TYPOUNDTON

CD-Rom: 白色的理智　　　167
CD-Rom: weiss vernuft

毕业设计：漆　松岛さくら子　　　171
Diplomarbeit: Urushi and Sakurako

平面设计　屏面设计　　　193
Graphic Design　Screen Design

自己的图书馆　　　195
Eine eigene Bibliothek

视觉传达
Visuelle Kommunikation

鹰一样的眼睛 Kurt Weidemann

上库特·维特曼 Kurt Weidemann 335 的课时，我刚刚入学，德语听力还很费劲，但是他生动的表情和语气，加上每次都放映大量的幻灯片，成功地把语言表达放到了第二位。他担当着众多的社会角色：字体设计师、教授、作家、企业形象设计师。他曾为戴姆勒·奔驰 Daimler-Benz、壳牌 Schell、德国铁路 Deutsche Bahn、保时捷 Porsche 等众多著名品牌做过形象设计和指导。1987 年以来担任 戴姆勒·奔驰 Daimler-Benz 的企业形象顾问，专门为奔驰康采恩设计了企业专用字体《Corporate A.S.E.》(Hausschrift des Daimler-Benz-Konzerns)。1991 年，他任教卡尔斯鲁厄造型大学 HfG Karlsruhe 时已经年近八十。维特曼身材瘦小，衣着考究而古怪，无论在行走中，还是在谈话中，手中永远握着一个烟斗，整个人散发着一种特立独行的风采。最有震慑力的是他那双鹰一般的眼睛。不知是职业练出了他犀利的目光，还是他天生的这双眼睛造就了他的设计职业。

他的固定课题是视觉传达 Visuelle Kommunikation。他说，每次上课前，他要在家里花几个小时的时间挑选幻灯片，在教室里他亲自一张一张仔细地装片，有时，他需要两台幻灯机并列演示。这些幻灯片是他几十年来收集起来的，有上万张，在他的家里占据了整面墙。课堂上，大量视觉信息，完全跨越了语言的障碍，把我带进纯粹的视觉逻辑中，他的课是名副其实的"视觉传达"。他诙谐的表达方式也与众不同，他提出的问题时而是假设、时而是反问、时而又是陷阱，常常制造出其不意的效果，作为一个老师，他完全懂得如何吸引学生并引导我们的思维。有这样一张幻灯片让我印象深刻，一些黑色图形：礼帽、胡子、领结、拐杖和高高翘起的尖头皮鞋，在白色的背景上，这些图形从上到下地摆放着，视觉效果十分简洁而明显。问题：这些图形代表哪个人？话音未落，在座的学生们异口同声：卓别林 Choplin！维特曼 Weidemann 面无表情，紧接着放出下一张幻灯片：同样是这些图形，只是摆放的位置比之前紧凑了一些，好像被上下压缩了一下。问题：那么这个人又是谁？此时大家才恍然大悟，这才是卓别林 Choplin — 身材短小、滑稽可爱的卓别林。维特曼又把两张幻灯片前后对比了一番，跟第二个卓别林相比，第一个显然过于细高。结论是：设计不是随便几个抽象符号的组合，而是对复杂的客观形象的准确提炼，假如没有第二个卓别林，那么刚才的第一个也可以蒙混过关，但那将不会是好的设计。在我们周围的视觉设计中，如果用这个标准，很多设计都经不起看第二眼，立刻就被识出是个"假卓别林"。设计不是故弄玄虚，不仅仅是为了美化和装饰，准确传达信息才是其首要功能。

设计的抽象是源于生活的。维特曼 Weidemann 还在课堂上批评了那些失败的标志设计，例如德国议会 Deutscher Bundestag 327 的标志：一只站立的鹰。以鹰的图案变形为标志，是德国历史上很多地区的传统，今天，不少联邦州依然沿用着鹰的古老标志。统一后的联邦德国议院决定取"各鹰"所长，设计一个新的鹰的形象。维特曼批评的正是这个设计："这个造型，轮廓模糊、形状臃肿，是一只僵硬的、毫无性格的鹰。"为了说明，他在课堂上展示了他个人收集的一系列鹰的图片。那些出现在城堡、旗帜、界碑上的鹰图案一般是单只鹰，个别的也有双头鹰，表示着两个地区的合并，它们的姿态有的正面、有的侧面、有的双爪着地、有的金鸡独立。不仅如此，他还对应着这些图案化的鹰，给我们看自然界中的鹰，它们犀利的嘴、警觉的眼珠、瘦削的头颅、铁钳般的双爪和抖擞的羽毛，它们似乎时刻准备着出击。之所以用鹰作为标志，正因为它是一种勇敢和力量的象征。他从鹰嘴、鹰眼、鹰爪等的比例、位置、形状等细微之处，精确地分析了现在这只糟糕的鹰是如何在被貌似设计的、含糊不清的变形过程中丢掉了性格。但是它还是高悬在柏林帝国议会大厦建筑上，竖立在联邦议会主席台中央，飘扬在红、黄、黑三色国旗上。维特曼生气地说："怎么能让这么一只臃肿的、呆笨的鹰代表德国呢？"

维特曼 Weidemann 的观点：真正好的设计来源于对客观世界的敏锐观察，以及一针见血的感知，正如他 2004 年出版的《感知，发现创意，给出设计》《Wahrnehmen, Idee finden, Gestalt geben》这个书名一样。在他身上，我看到了老一辈德国设计师的智慧、敏锐、严谨、敬业和批判精神。他本人正有着一双鹰一般炯炯有神的眼睛。

设计师冯斯·黑格曼 Fons Hickmann 329 在《冯斯·黑格曼 – 触动》《Fons Hickmann - Touch Me There》中有一段对维特曼的访谈，摘录如下：

你怎么能做到80年之始终保持一个很酷的形象？通过一种对生活的好奇和一种生命意志。我经历过很多事，虽然并不都是最好的。在战争以及我的战俘经历中，比起生存，我看到的更多的是死亡。我很幸运从来没害怕过。

不害怕？我没法解释。一个色盲的人不可能谈色彩。我从来没有对什么事情怕过。

你有可能重犯哪些错误？几乎没有！早期的那种神爱国主义精神将我推入了一个我一无所知的境况，事实是让我损失了10年的光阴，也许这不是我一生中最糟的。

请给年轻人一些忠告。勤奋，勤奋，再勤奋！年轻人和学生的一个大问题，就是他们完全没有历史感。他们与根的联系太少。我们这个职业诞生了正好100年，但是还有很多人对它的历史、人物、作品知道得很少。在个人成长中，对这一历史的认知是必不可少的。

如果谈到历史，还有一个问题，德国真的摆脱了统治吗？是的。我们不再是军国主义。我们今天的国际名声肯定是比过去好。然而我感觉到一种明显的表面化，过多的适应和调

Wie hast du es geschafft 80 Jahre lang so ein cooler Typ zu bleiben? Durch eine gewisse Lebensneugier und einen Lebenswillen. Ich habe viel erlebt und durchgemacht - nicht nur das Beste. Im Krieg und in der Kriegsgefangenschaft habe ich mehr Sterben als Leben gesehen. Mir kam immer zugute, dass ich keine Angst habe.

Keine Angst? Das kann ich dir nicht erklaeren. Wenn einer farbenblind ist, kann er nicht über Farbe sprechen - ich habe nie Angst gehabt.

Welchen Fehler würdest du wieder machen? So ziemlich keinen! Die frühe Verführung zur Vaterlandsliebe hat mich in eine Situation getrieben, von der ich keine Ahnung hatte, und sie hat dazu geführt, dass mir ein Jahrzehnt, das nicht das schlechteste in meinem Leben gewesen waere, gestohlen wurde.

Ein Tipp für die Jungen, bitte. Seid fleissig, fleissig, fleissig! Es sind die Generalisten gefragt, die sich einer weit gefassten Auseinandersetzung stellen. ein grosses Problem junger Menschen oder Studenten heute ist ihre völlige Geschichtslosigkeit. Sie befassen sich zu wenig mit ihre Wurzeln. Unser Beruf ist gerade einmal 100 Jahre alt und dennoch kennen zu viele diese Geschichte, ihre Personen und ihre Arbeiten kaum. Das Bewusstsein für diese Geschichte ist unverzichtbar für die eigene Bildung.

Zur Geschichte gehört auch die Frage, ob die Deutschen endlich frei von Herrschsucht sind? Ja. Wir sind keine Militaristen mehr. Und unser Ruf im Ausland ist sicher heute besser als zuvor. Was ich jedoch auch bemerke, ist eine starke Oberflae-

整，过少的沉着和镇定。也许这就是代价。我希望我们有更多的自制力，更多的自我要求。

为什么有那么多很糟糕的平面设计？如果脑和手之间的一致性不复存在的话，平面设计就变得太容易了。还有一点，德国的优秀设计师获得任用的机会越来越少。

什么原因呢？客户习惯了不用费劲。他们不知道谁是优秀的，就抓住一个中间档次。这就好比橄榄油，人人都知道冷榨的是最好的，但是制造也是最费工的。

为什么人往往空谈者比实干者更成功？同样也在设计方面？有人通过自我吹嘘可以很快地占据某些位置，某些他们不该得到的位置。很可惜，有的成功也是没有质量的。

有没有一个经历，它改变或者影响了你？我的生活是一个持续的过程。没有什么事情改变我，更多的是通过自我教育的成长。

伯伊斯总穿一件安格拉夹克，罗施的鞋一只黑一只白，兰堡总是一顶鸭舌帽，而你总是一双红鞋和一顶黑帽子，这是你们的个人形象设计吗？对我来说，我没有把这些当做个人形象标志的意思。我的红色法拉力鞋是我在百货商店的停产款式专柜买的，我还是属于那个时代的。

chlichkeit, zu viel Anpassung, zu wenig Contenance. Vielleicht ist das der Preis dafür. Ich wünschte mehr Haltung, mehr Selbstanspruch.

Warum gibt es so viel schlechtes Grafikdesign? Grafikdesign ist zu leicht geworden, wenn die korrespondenz zwischen Kopf und Hand nicht mehr stattfindet, es faellt auch auf, dass die Spitzenleute, die es in Deutschland gibt, immer weniger beschäftigt werden.

Woran liegt das? Auftraggeber sind keine Anstrengungen mehr gewohnt. Die wissen nicht einmal, wer die Spitzenleute sind, sie greifen zum Mittelmaß. Das ist wie beim Olivenöl, alle wissen, das kalt gepresste ist das Beste, aber das herzustellen ist auch extrem anstrengend.

Warum haben Reder oft mehr Erfolg als Macher, auch im Design? Man kann sich durch Selbstvermarktung sehr schnell an eine Position setzen, die einem nicht zusteht, es ist leider möglich Erfolg auch ohne Qualität zu erreichen.

Gibt es ein Erlebnis, das dich verändert oder geprägt hat? Mein Leben ist ein kontinuierlicher Prozess. Es gibt keine Begebenheit, die mich prägte, eher das Wachsen durch Selbstbildung.

Beuys hatte immer eine Anglerjacke an, Loesch trägt einen schwarzen und einen weißen Schuh, Rambow eine Lederkappe, du rote Schuhe und immer einen schwarzen hut, seid ihr euer eigenes Corporate Design? Bei mir ist das keine Art von erscheinungsbild. Meine roten Ferrari-Schuhe habe ich im Kaufhaus aus der Abteilung Auslaufmodelle - da gehört ich ja auch dazu.

穿孔照相机 Camera Obscura

课题：穿孔照相机 – 穿孔成像 Camera Obscura 326 – Lochkamera
导师：冈特·兰堡 Gunter Rambow 332、坎蒂达·霍弗 Candida Höfer 329
理论导师：罗夫·萨克斯 Rolf Sachsse 332
时间：1998-1999冬季学期

课题介绍：从古典时期到文艺复兴，人们将穿孔成像（Camera obscura）视为一种有广泛用途的神秘科学的现象。作为穿孔成像原理的继承，小孔照相机自从摄影发明以来，就创造出一个独立的摄影文化。作业：作为造型 – 物理实物的穿孔成像照相机。

Die Camera obscura war in der Antike und der Renaissance ein mythischwissenschaftliches Phaenomen mit zahlreichen Anwendungen. Die Lochkamera, als Nachfolgerin der c. o., hat seit der Erfindung der Fotografie eine eigenstaendige Fotokultur hervorgebrcht. Aufgabe: die Camera obscura und die Lochkamera als plastisch-physikalisches Objekt.

历史 Geschichte

公元前4世纪，亚里士多德 Aristoteles 发现了穿孔成像的原理。13世纪末开始，天文学家利用穿孔成像观察太阳黑子和日蚀，可以避免直接与太阳的强光对视。鲁格·巴肯 Roger Bacon（1214-1292）造出第一架穿孔成像的仪器。列昂纳多·达·芬奇 Leonardo da Vinci（1452-1519）研究放射路径并且在自然界中用眼睛发现了这一原理。到了中世纪时期，镜头的发明替代了小孔。1568年，威尼斯人达尼尔·巴巴罗 Daniele Barbaro 在他的著作《La pratica della prospeltiva》中描述了这种改进的照相机。1686年，约翰那·采恩 Johann Zahn 335 组装了一台可以移动的穿孔照相机。照相机内部安装了一个成45°对着镜头的反光镜，使图像可以反射到上方的一块板上，便于描拓下来。所以，画家先于摄影师利用了穿孔成像，把它当成画画的辅助工具。人们可以在小孔照相机里把风景拓在纸上，而不失准确的比例。代表例子就是卡那雷多 Canaletto 著名的德累斯顿和华沙风景画。19世纪初，穿孔成像更广泛地成为风景和肖像绘画的辅助工具。20世纪开始，小孔照相机成为一个独立的摄影风格，也是现代艺术中利用光学的一种艺术尝试。例如，阿冯斯·施令 Alfons Schilling 333 1984年制作

的"Dunkelkammerhut"（黑屋帽），是一个套在头上的移动穿孔照相机，把观众也关在这个制造图像的构造里 – 这个对感觉进行实验性探索的机器。

实践 Praxis

我制作了一台六面体穿孔照相机，并用它进行了实际拍摄。这个照相机用纸做的，形状像一个立体交叉的十字架，由七个正立方体交织组成。核心是一个立方体，它的六个面分别延伸出朝向六个方向的立方块。在这六个"黑箱"最外侧的一个立面中心位置上，分别用缝衣针扎了一个小孔，有一个针孔和一个可抽拉的"快门"。所以，立体交叉的十字架是由六个穿孔照相机组成的照相机。如果在每个"黑箱"里面，与针孔相对的侧面贴上一张像纸，快速打开所有的快门，让六个针孔同时曝光，这样就可以同时拍摄一个空间里的六个角度。曝光时间完全依靠反复试验，室外拍摄一般为 4 – 8 分钟。直接由相纸成像，底片效果是经过暗房制作的。

材料：硬纸板、锡板、乳胶、缝衣针、砂纸、日本纸（黑色）、日本漆
尺寸：18 cm x 18 cm x 18 cm

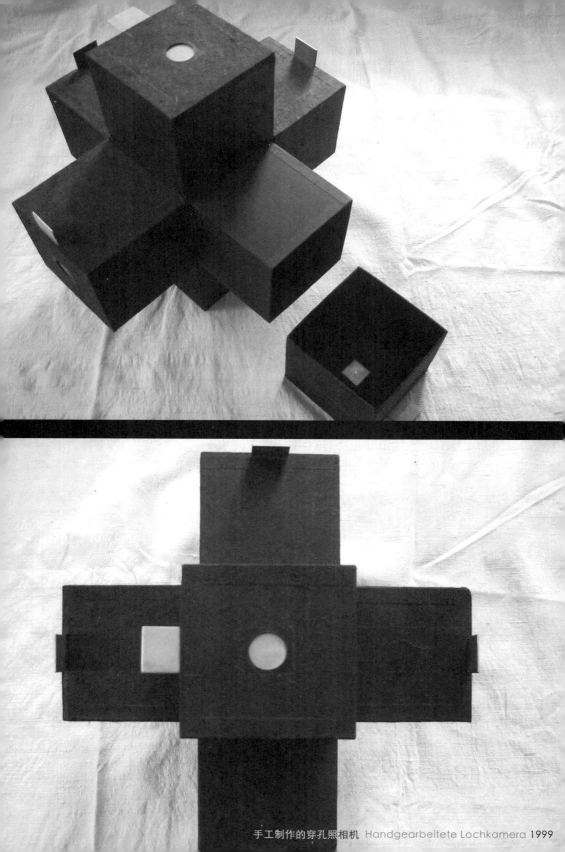

手工制作的穿孔照相机 Handgearbeitete Lochkamera 1999

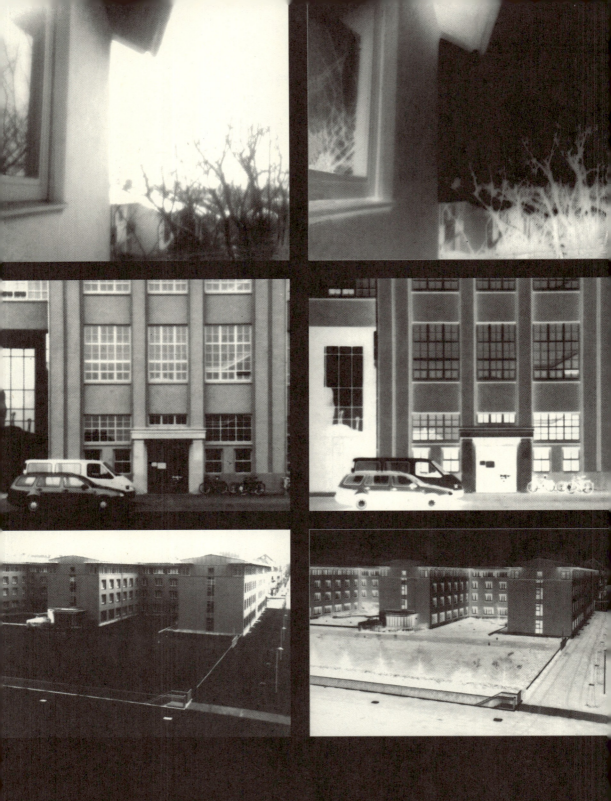

穿孔照相机 Lochkamera: 正片和负片 Positiv- und Negativbild

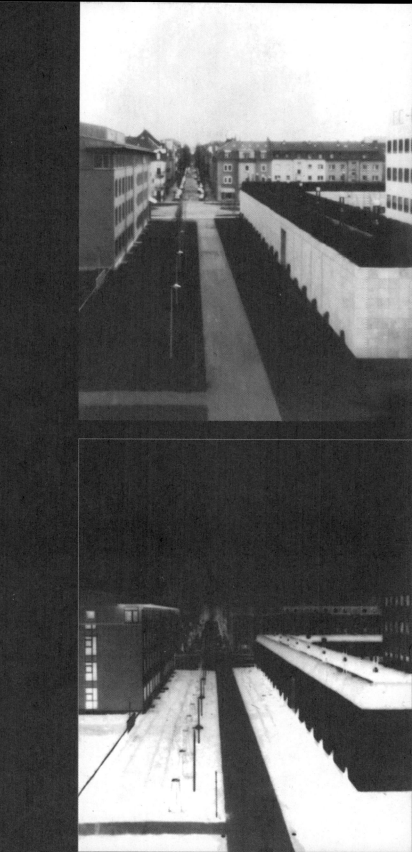

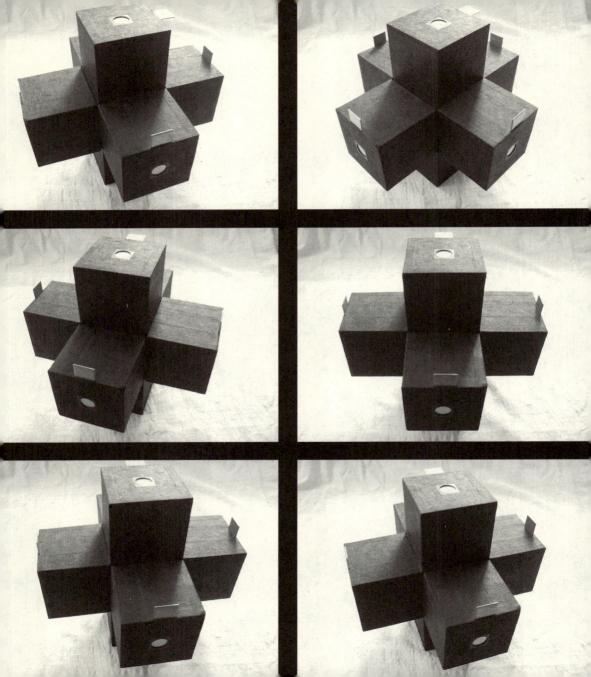

FSA 摄影收藏 FSA Fotografie

这是摄影课题"穿孔成像" Camera Obscura 326 的理论部分。我们在动手制作照相机的同时，还要写一篇报告、作一次讲演，介绍一个摄影史上的代表人物或流派。其实这两件事之间没有直接的关系，只是在摄影这个大概念之下，分别进行的实践和理论的研究。也正因为如此，这个课题让我第一次深入理解了摄影，也许只是局部，但是因为以前对摄影知道得太少，所以意义重大。

想想在国内受过的艺术教育，专业之间界线分明，学油画就是油画；学设计就是设计。这还在其次。长久以来，我们在意识形态上批判西方，在艺术上效仿西方。艺术教育就是关起门来，在生涩的西方美术史的文字中，在劣质的西方名画印刷品上琢磨、假想和模仿西方。所以，我们在学校接触到的大部分西方艺术，要么是面目全非，要么是断章取义的。

从这个课题的开设，以及兰堡教授 Prof. Rambow 332 个人身上，我也领悟到摄影不仅是一个独立的艺术领域，而且与设计、绘画、一切视觉艺术有着密切联系。兰堡第一是一个设计师，第二是一个摄影师，如果没有把"第一"当成职业，丝毫不防碍他成为后者，反过来，如果他不是一个优秀的摄影师，至少没有今天意义上的"视觉诗人"的设计师之称，他的海报设计大部分用摄影手法，在没有电脑和 Photoshop 的时代，完全靠暗房技术制作出视觉蒙太奇。在那虚与实、真与假、黑与白的变幻莫测的丰富效果中，不仅可以看出他独特的摄影视角和高超的技巧，而且还有色彩、素描、图形和文字的深厚功底。他的海报内容涉及书籍、戏剧、文学、心理学等等，更反映出他广博的艺术修养。事实上，很多画家、设计师、建筑师都同时是摄影师，对摄影的理解可以来自各个角度，对摄影的实践可以出现各种面目。

我的报告题目是：FSA 摄影收藏。FSA 是美国农业安全局：The Farm Security Administration 的简称。1935-1943年美国经济大萧条时期，罗依·E·斯特瑞克 Roy E. Stryker 334 受农业安全局的委派，对美国西部移民进行一项农村调查工作。在他的带领下，最初，组成了一个12人的摄影小组，拍摄了一大批珍贵的第一手照片，后来又有新的摄影师不断加入。这批照片简称为 FSA 摄影，在摄影史上被认为开辟了纪实摄影的先河。

摄影课题报告：FSA 摄影收藏　　　　　　　　　　　　　　1999.2.9.

Referat für Kurs Fotografie: Fotografie aus der FSA Kollektion

FSA ist die Abküzung von "The Farm Security Administration". Die zum amerikanischen Landwirtschaftsministerium gehört.

Der Hintergrund war so: In den dreissiger Jahren war Amerika am Tiefpunkt der Depression. 1935 hat Präsident Franklin D. Roosevelt "the Resettlement Adaministration" als einen Teil des "New Deal" gegründet. Die Hauptaufgaben waren: Kredite für arme Farmer mit niedrigen Zinsen, damit sie die abgelegenen Gebiete verlassen können und kultivierbares Land kaufen zu können; Bodenreform, und Arbeitsplätze schaffen für die Wanderarbeiter. Ab 1937 hat diese Organisation zum Landwirtschaftsministerium gehört und einen neuen Namen FSA bekommen. Die Abteilung für Geschichte hat in der Zeit von 1935 bis 1943 die Sammlung von Bildern aus dem amerikanischen Wirtschaftsleben als ein Projekt bearbeitet. Der Direktor war Roy Emerson Stryker.

Diese Fotografien wurden in einer Zeit von acht Jahren von eine Fotografiegruppe gemacht. Sie haben damals fast 270,000 Fotos produziert. Diese Fotos zeigen uns die lebendigen Lebensverhältnisse von normalen amerikanischen Menschen; den unwissenden und hilflosen ländlichen Familien; normale Anblicke von normalen Bürgern in unnoramlen Zeiten, also die Depression Zeit. Inhaltlitch zeigen die Fotografie ein Profil von Amerika. Es umfasst: Rathäuser, Tankstellen, Barbier Läden, private Orte, Auktionen, trinken, Glücksspiel, Paraden, Bummel. Die Gruppen von Leuten umfassen: Neger, Mexikaner, Indianer, mountaineers. Auch werden 18 Arten von Nutzpflanzen gezeigt: von Baumwolle bis Brombeeren. Über die amerikanische Kultur der Zeit zeigen sie: den Film, die Religion, das Radio, die Lieder, primitive Malerei, usw. Davor gab es noch keine solchen Fotografien in Amerika.

Hier sind ein paar Beispiele:

- Zwei Kinder baden in der Küche; ein normale allgemeiner Geschäft in Alabama; Thanksgiving in New England; ein Holzfäller in Minnesota wäscht seine Füsse; dir schwarzen Kinder in Chicago stehen Schlange für einen Film; ein Friedhof in Pennsylvania; ein Bahnhof in einem kleinen Dorf in Mississippi.

- Die elementare Sache des Leben ist hier - reich und arme, die Hauptstrasse und die Gasse, Leiden und die Schönheit. d.h. Die Widersprüche im Leben.

Ein paar typische Fotografen der FSA sind:
- Walker Evans, der berühmteste und temperamentvollste Fotograf im FSA Team, und der einzige, der mit einer 8 x 10 view Kamera ar-

beitete. Seine Fotos zeigen die Pachtbauernfamilien in den Südstaaten der USA. Evans machte weniger Fotos als die andern. Weil er sehr von seiner Stimmung abhängig war und die geforderte Zahl der Bilder nicht schaffen konnte, wurde ihm schliesslich gekündigt. Aber seine Bilder werden heute als die besten künstlerische Arbeiten betrachtet.

- Arthur Rothstein, der als erster zum FSA Team gekommen war, begann seine fotografische Kariere durch Fotografien von wissenschaftlichen Bildern in einem Krankenhaus in New York. Er war ein zuverlässige und sorgfältige Techniker.

- Ben Schahn, ein Wandmaler und Lithograph, verstand am Anfang wenig von der Technik der Fotografie. Er machte Fotos, die manchmal unscharf, und manchmal überbelichtet oder unterbelichtet waren. Seine Fotografien sind wie seine Malerei: schön, voll Imagination, und nicht durch Technik eingeschränkt.

- Dorothea Lange war sehr sensibel. Sie beschäftigt sich mit den Schwierigkeiten der Farmarbeiter in Californien bevor sie in die FSA eingetreten war. Ihre Foto "die Mutter der Wanderarbeiter" ist das berühmteste Foto der FSA geworden.

Später kammen einige neue Leute: Russell Lee, John Vachon, Jack Delano, und am Ende, Gordon Parks, der leistungsfähige schwarze

Bevor die Fotografen in die ihnen zugewiesenen gingen, musste jeder etwas lernen, das mit dem Land zu tun hatte: sein Volk, seine Wirtschaft, und sein politischen und sozialen Gewohnheiten. Das Ergebnis dieser Fotografien ging weit über das ursprüngliche Ziel hinaus. Die FSA Fotografien von 1936, die meistens Landschafen oder Familienporträts waren, wurden als ernstes Mittel der Kommunikation entdeckt. Das war ein neuer Start in der Geschichte der Fotografie und des Journalismus. Blitzlicht und kleine Kamera wurden zum ersten Mal benutzt. Von die Formen, bis zur Technik, war es ein neues und freies Experiment. 12 Jahren später war die Fotografie eine nationale Industrie geworden. Was für eine wichtige Rolle sie gespielt haben, haben die Leute selbst damals nicht bemerkt. Noch wichtiger war die Einstellung zum Volk. Die Fotografen hatten den grössten Respekt vor der Menschheit.

Die Bedeutung des FSA Fotografien ist vielseitig.

- Zuerst ist es fotografische Kunst, Walker Evans hat danach eine einzel Ausstellung in Museum of Modern Art gemacht, und viele Fotografien der FSA tauchen in Ausstellungen, am Postkartenstand, in Bücher über die Fotografie der dreissiger Jahre immer wieder auf.

- Das war Sozialwissenschaft. Ein Freund von Stryker sagte ihm einmal: "die Leute, die du hast, sind keine Fotografen, sondern ein Team

Fotograf.

von Soziologen mit Kameras.". Die Bilder zeigten den Leuten das, was das Geld der Steuerzahler verbraucht, um noch mehr dumme Bilder auf ihren Strasse, in ihrem Land passiert, und davon wussten nicht viele Leute.

- Das war vielleicht auch Journalismus. Es sind news-Fotos. Aber die Fotografen waren keine speziellen news-Fotografen. Auf diesen Fotos sieht man keine bekannten Gesichter, sondern nur einfache ehrliche Gesichter. Es sind sozial- dokumentarische Fotografien. Hier habe ich ein paar Gesichter gesammelt.

War das Gesichter? Ja, klar. Mindestens ist das ein Stück der amerikanischen Geschichte. Die Fotos sind wichtiges historisches Material. Sie belegen, was nicht beschrieben wurde. Sie haben keine grossen Männer, oder grosse Ereignisse aufgezeichnet. Die Fotos selbst zeigen schon: Arbeit und Depression. Sie zeigten keine auf dem Boden sitzende Demonstranten, keinen in der Ecke einer Strasse Äpfel verkaufenden Mann.

- Das ist auch Erziehung. Sie haben den Amerikanern Amerika und der anderen Länder vorgestellt. Sie haben dazu beigetragen, die Eindruck dieses Generation mit der Wahrheit der Zeit zu verbinden.

Die Regierung hatte kein Interesse am wirklichen Los der Menschen, wie es die FSA Fotografen dargestellt haben. Der Direktor wurde immer mehr kritisiert, dass er nicht seine Arbeit machen würde, sondern das Geld der Steuerzahler verbraucht, um noch mehr dumme Bilder des amerikanischen Lebens in Archive der Regierung zu bringen, die auf jeden Fall nutzlos sind.

Bis zum September 1943, haben sie fast 270.000 Fotos gemacht. Die Arbeiten der Sammlung für Bilder der FSA wurden wegen des zweiten Weltkriegs beendet. Das ist eine grossartige Sammlung, die knapp eine Million Dollar gekostet hat. Am Ende gab es starken Druck seitens der Regierung, das ganze Archiv des Fotos inklusive der Negativen zu zerstören. Mit der Hilfe von Archibald MacLeish, einen alten Freund von Stryker, der Chef der Bibliothek des Kongresses war, wurden 170.000 Negative in der Bibliothek gesammelt. Stryker hat 100.000 Fotos zerstört, indem er ein Loch in die Negative stach. Und er hat 1300 Fotos ausgewählt, bevor er von der Abteilung für Geschichte der FSA wegging. In 1972 wurde dieses Buch "in this proud land" veröffentlicht, mit 200 Fotos aus seiner privaten Sammlung.

课题：拇指电影 Daumenkino
导师：冈特·兰堡 Gunter Rambow 332
时间：1999 年夏季学期

用手绘的方法画一本书，把一个连贯的动作分解成一张一张的图画，然后装订成小小的厚厚的一本，一只手握住，用另一只手的大拇指翻动，一张一张的图画就会在眼前连成一串动画，这就是拇指电影 Daumenkino，也是最原始的动画手段。它是早期的一种儿童读物兼玩具，不仅是小孩，大人们也喜欢翻动两下。

这个课我并没有上，但是我很关注它的过程和效果。我在后来选修的动画设计 Animation Design 课上，以及我自己的独立动画创作中，经常用到的动画技术是帧动画 Frame Animation，其原理和拇指电影一模一样。只是纸上的图画转成电脑显示器上一帧一帧的图；装订成册变成在软件里的时间线上的排列；拇指翻动变成按动播放键。课程结束时，他们办了一个小展览，将一本一本方块状的拇指电影用弹簧线从天花板悬挂下来，高低不齐，但是都伸手可及。参观者穿梭其中，可以拉下任何一本翻看，松开手，它便又弹了上去，展示形式很有意思，每一部"电影"也构思巧妙。

2003 年的"欧洲文化之都" Kulturhauptstadt Europas 是奥地利格拉茨 Graz。在格拉茨北侧的高速公路入口处，人们可以欣赏到一个超大的拇指动画："形态视界"（Morphoscope）。在公路的中间护栏上，竖立着一幅幅巨大的看板，当开车驶入格拉茨方向时，可以看到看板上巨大的肖像，那是足球教练伊威卡·欧西姆 Ivica Osim，这些看板间隔 10 – 50 米，在行驶过程中，那些看上去好似固定的一幅幅肖像实际上在一点点地变化着，不知不觉，那已不再是伊威卡·欧西姆的面孔，而变成了音乐指挥家尼古拉斯·哈诺库德 Nikolaus Harnoncourt。原来他们二位都是格拉茨人，而且是享誉世界的名人。这些肖像如同一部电影的画面定格，其含义的转换和变化让人在运动过程中感知。这是一件超大型"拇指电影"，用汽车的行使替代了拇指翻动。这件作品立在那里达一年之久，它的创意来自格拉茨建筑小组"Pentaplan"的成员阿民·力克斯 Armin Lixl。

Staatliche Hochschule für Gestaltung Karlsruhe

Fachrichtung _Grafik Design_

Leistungsnachweis

Frau / Herr _Qiao Jia_

Matr.-Nr. _421_

hat im Sommer- / Wintersemester 19 _99_ / _____ an der

☒ Veranstaltung / ☐ Exkursion

LOCHKAMERA

teilgenommen.

Sie / er hat folgende Hausarbeit / Studienarbeit angefertigt; Referat gehalten; mündliche Prüfung / Klausur / künstlerische Arbeit abgelegt:

Die Leistung wurde mit der Note

1, _sehr gut_ (in Worten) bewertet.

Karlsruhe, den _18. I 2000_

Leiter der Veranstaltung _[signature]_

《时差》Zeitdifferenz

课题： 书籍设计 – 作为作者的设计师
　　　Buchgestaltung - Der Gestalter als Autor

时间： 1999 年冬季学期 – 2000 年夏季学期

导师： 拉尔斯 · 穆乐 Lars Müller 331

规格： 170 mm x 30 mm，280 页

纸张： 白卡纸 120 g

软件： Photoshop、QuarkXpress

装订： 卡尔斯鲁厄汉思 · 考荷书籍装订
　　　Hans Kaucher Buchbinderei Karlsruhe

从一个什么角度看待书籍设计？"既是作者也是设计者"是瑞士独立出版人拉尔斯 · 穆乐 Lars Müller 在任造型大学平面设计专业客座教授期间的一个课题。他以自己在艺术出版领域的丰富经验，给学习设计的年轻人指出了一种对书籍文化和设计的正确理解和认识。有人对书的未来提出了疑问：这个古老而传统的媒介会不会逐渐被电子媒介所取代？如果见过穆乐 Müller 的书，这种疑问就会烟消云散。

对他的书有这样的评价：拉尔斯 · 穆乐出版社的书超过了书，它们是一件物品，需要在真实中展现。你必须去嗅它、去触摸它、在手里感觉它的重量。
Lars Mueller Publishers book are more than books. They are objects and need to be present in reality. You have to smell them, touth them and feel their weight in your hand.

一本好的书是由好的内容和好的设计共同组成的。我以极大的创作热情，承担了既是作者也是设计者的角色。半年多的时间里，完成了《时差 Zeitdifferenz》。我曾在《做书 · 〈时差〉创作记》这篇文章里，记录了全部创作过程，发表在《艺术与设计》2004 年第1 期。转录如下。

时差的联想：前言 Vorwort

按照德国的冬季时间计算，中国和德国的时差是七个小时。也就是说，德国的中午十二点是中国的当天晚上七点。每当我乘飞机顺着或逆着太阳的方向行进，跨越这段时差和距离时，都会深深地感动于造化的安排：在一东一西这两块疆域两个文明里繁衍生息着的两部分人，在同一个时间同一个地球上，是以何等迥异的相像的酷似的方式生活着的。我尝试用视觉语言和对比形式，把我的感动汇集在一本诗意的书中，名字就叫时差。乔加。2000年6月。德国卡尔斯鲁厄。

Die Zeitdifferenz zwischen China und Deutschland betraegt zur deutschen Winterzeit sieben Stunden. Zwölf Uhr Mittag in Deutschland ist sieben Uhr Abends in China. Ich, als eine Chinesin, die in Deutschland studiert, fühle mich, als ob ich zwischen zwei Kulturen hin und her gehe. In diesem Buch benutze ich meistens von mir selbst photographierte Bilder und versuche mit visuellen Vergleichen meinen Beobachtungen Ausdruck zu verleihen, wie unterschiedlich, aehnlich oder identisch die Menschen in den zwei Laendern, zur gleichen Zeit, auf dem gleichen Erdball, in zwei Kulturen leben. Autorin: Qiao Jia. März, 2000, Karlsruhe, Deutschland.

关于课题：

一直有一个愿望，从头到尾地把一个自己想说的意思用书的形式表达出来。"做书－既是作者也是设计者"是一个课题，一个人扮演双重角色，是其魅力所在，也正是我求之不得的。我已记不清当时是以作者还是设计者的思维方式最先开始了这件事，然而一切都那么顺理成章，珠联璧合，无论是先有了形式还是先有了内容，于我，一个人兼顾这两件事是得心应手的。想必这也是这个课题的意义所在，因为它的主导教授是独立做书人：拉尔斯·穆乐 Lars Müller。

关于创意：

几乎是一个瞬间的决定：用镜头比较两个国家，中国和德国。可能是我当时人正在北京的缘故，正在适应生理和心理上的时差反应，对我反映更强的是心理上的。在我换另一套钥匙、货币、证件、信用卡的刹那，最强烈的意识是，从现在开始，我进入了另一个地界，虽然同属这个星球，但是彼此各有各的章法。有趣的是，彼地适用的那一套在此地却不能畅行，只因为形式不一样，虽然本质上是

一样的东西。这个感觉很异样，后来就是紧紧抓住了它，从各个角度把它视觉化，成为《时差》最核心的创意。

对这样的刺激已经习以为常，但是每次还是照旧感动不已。在一种惊慌中，眼光变得尤其新奇和敏锐，以另一套标准看周围，一套专门适应环境突变的临时标准。于是，我毛病似地惟独看见周围人视而不见的东西，就是看了一样的东西，也看出其中不对劲的地方，认为周围的人早已见怪不怪了。我由此变得很孤立，有一日，我对一位设计师朋友说：我有一种感觉，每次回国来或者再回去时都有，特别奇怪，我想做一本书，用摄影，就是我在这边拍的，和在那边拍的……我说不清楚。他说：挺好的，你做吧。

关于导师：

1999年11月回到德国，我立刻选了拉尔斯·穆乐教授的课。瑞士有一家出版社，专门出版关于设计、设计师、建筑、建筑师、展览、策展人等的专业书，每一本的设计都是针对内容的量体裁衣，从形式、质地、手感到内容，都浑然一体。更另人叹服的是，它对题材的取舍完全是内行的角度和判断。是公认的专业艺术出版社，它的名字叫做"拉尔斯·穆乐出版社" Lars Müller Publishers。书有灵魂，这是我看穆乐的书得到的最新鲜的认识。他是一个真正意义上的做书人。

穆乐被聘为德国卡尔斯鲁厄造型大学的客座教授，有课的时候，他乘火车往返于他在苏黎世的出版社和卡尔斯鲁厄的学校之间，提着很沉的包，里面装着书，有他出的，也有别人的，他拿来做例子，放在桌上，下课也不拿走，让大家有时间可以信手翻阅，直到他下次又带来新的书。他连读书的心境都已经考虑到了。

关于形式：

渐渐有了一个能把想法陈列出来的形式。全书完全用图片构成，一张图占满一页纸，四周不留空边，左右对页，一页中国一页德国，两图并列，一目了然的比较。这样一页一页地排下去，造成一种紧密的视觉效果，密到透不过气的边缘。知道有教授的把关，便大胆地实验。为了缓冲一下这种压迫感，在章节之间安排一些空页，像是歇脚的地方，关于空页的设计也是随即就有了灵感：选用同图像而在纸张、质地、厚度上差异悬殊的特殊纸张，造成明显的对比。比如选用透明纸，单纯浓艳如一道承重的墙，湖蓝或者橙红色。关于形式的这个构架是一环扣一环地渐渐深入具体的，具体到每一个微小的细节。我要对人形容起来就会不由

得用手比画，差不多这么大，这么厚，正好一只手可以拿住，沉甸甸的……我想像中，这本书的封面应该是大红单色的，质地最好是亚麻布的，单纯、朴素、高贵。每具体一步，我都会有一些新的发现：我发现尽管每一页是一个平面，但是整个书是立体的，一起出现在这块体积里的方方面面都是设计的一部分。

对于这个构思，穆乐是赞成的。他建议穿插一些横贯双页的大图，以及不必规定左右顺序，时而可调换一下位置，以打破钟摆式的单调；最后一点，也不一定全部是彩色图片，可以间歇穿插黑白图片，减轻一点色彩的纷杂对眼睛的负担。他好像已经预感到这本书可能会密实得像一块砖头，有砸伤人的危险，所以劝我留一些余地。毕竟他是有经验的，也是替读者着想的。

关于图像：

选择了图像的形式，就是选择了用图像说话，就要用图像的语言。图像语言同文学语言最大的区别是，一个是为了阅，一个是为了读。"阅"就是视觉反应。还有，图像语言是不含文学性的，别指望它描述、形容一个对象，图像是一眼可见的。这是我从一开始就非常明确的，尽管最初不得不用言语来形容这个构思，也就是文学性的描述，但是心里始终有一个看得见的"像"，当把这个像通过某种传递，让别人也看得见时，就是用图像说话了。所以图像是首先作用于眼睛这个感觉器官，然后再传递给大脑的。根据每个人敏感程度的不同而各有各的"看"法。真正是仁者见仁、智者见智。我根据内容把所有图片作了分类，分成：人、城、筑、字四个篇章。比如在"人"的那一部分，蓝眼睛还是黑眼睛，棕色的还是灰绿色的，头发是卷曲还是垂直的，还是烫过之后又拉直的，更不用说眼睛的大小、鼻子的高低、眼眶的凹凸、脸的纵深、后脑勺的起伏……凡此种种，自有它自己的形象语言。我所做的是把这些不同的眼睛、不同的正面、不同的侧面、不同的发型等等，放在一起看。有的差异很大，有的却是惊人的相同，比如在"城"的部分里，有两张同是黄昏的光线下拍摄的居民楼，一张是在北京八宝山一带，另一张是在弗莱堡的新城区，并列在一起，看起来完全是同一个黄昏里的一片祥和的居民楼，甚至连远山、树丛都融成一体。这样的并列就已说明了一切，不需要再有任何的语言和文字。形象虽然是具体的，但是给人带来的联想却如青烟一样，<u>丝丝缕缕</u>，飘逸高远。穆乐说我一举两得，一边做作业，一边寄托了思乡之情，可见他看得明白。

还有一部分图，更加平面化，纯粹是在形式上做文章。比如在"筑"的部分里有一组图像，一张是中国角楼的一角，一张是德国木结构房屋的一个尖顶，有意识

地提取风格不同的两个建筑物上的一个共同的形状：三角形。又比如锯齿形，它被当作一个视觉元素，出现在左页上，是故宫的围墙，灰砖砌成的长长的一道，墙头凹凸，形如一排密集的锯齿；在右页上，是罗登堡的古城堡，大块红色的石头垒成的墙垛，高低交错，远望形如锯齿；二者大小材料颜色都不同，但却是同一个视觉元素的重复。

关于文字：

关于文字一直悬而未定，终于决定加入一些文字是几经考虑后的大举措。一来，书和文字分不开，无论如何也省略不掉书名"时差"两字；二来，文字也是一种视觉符号，穿插于图像的丛林里，也是对视线的一种调剂。这样决定之后，我还是有顾虑，因为先有了形象，后去配文字，很容易变成看图说话，如果不是这样，文章又成了多余的。有没有可能让文字不说话而只是立在那里当个符号？最终在此书里，文字被放弃了它的语义表达的基本功能，而单纯地变成标志或者符号，也可以理解成是提示和链接，说是放弃，实际上只要有文字，就有语义，只是在此被极度地抽象化了。

具体方案是：让文字和图像各走各的线索，如两条平行线，并行却不交叉。配合页数，我选择了36个四字成语，意思上倾向于抽象的、诗意的、哲理的和感伤的。比如"春夏秋冬"、"风花雪月"，它们之间没有特定的关联，每一个成语又被拆开成为四个单独的字，这样，意思又被拆开了一层，落到一个字的最低限度上，共144个字。这些字被一个接一个地按顺序放在每一个对页的右上角，字体用了粗宋体，很大。每页上只有一个字，连续翻起来，当视线落到每一个字眼上时，是可以感觉到什么的："春 夏 秋 冬 风 花 雪 月 阴 晴 圆 缺 白 日 黑 夜……"，从人文的角度看，那一种意境和图像是贴切的。我然后又把每一个汉字仅仅按其字面含义，逐个翻译成德文词，特别的是，不是翻译整个词。配合汉字，字体用了"Time New Roman"粗体，放在每一个对页的左上角，和它的汉字原型互相呼应。可想而知，这样翻译出的德文词前言不搭后语，放在一起就是古怪的一堆词汇的组合，一个跟一个都不相干，估计读上去也毫无语感，看上去却如现代诗，"Fruehling Sommer Herbst Winter Wind Blume Schnee Mond bewoelkt heiter Vollmond Halbmond weisser Tag schwarze Nacht……"。我甚至想到要把它们更纯粹地拆成一个一个的字母，可是那不太可能，而且再想想也没有太大的意思。这样的翻译方法也应了我最初的使文字符号化的原则。况且，文字的神韵是无法翻译的，相信如果要想翻译出"春夏秋冬"的意境，可能需要一篇小论文，而且意境也早就没了。我不愿意因此糟

踏了汉语，也不愿意拘束了另一种文字，索性放开，让它自己去生出意思来，无论如何也是有趣的。另外，哪个字配哪张图完全是巧合，虽然有意来个六亲不认，赶上谁是谁，但是后来发现，"兴　衰　枯　荣"的"兴"字恰好和中国国旗碰在一切，不由得一惊，多巧，晚一两步都不行。

关于制作：

所有的多年前的旧照片都被翻出来，全部摊开在桌面上，隔三差五地还会添上一批新的，自从有了这个计划后不断得到新的灵感。那段时间，桌上，地上，窗台上，到处摆满了照片，几百张。一眼望去是一片图像的汪洋大海，层层叠叠。

想和做之间还相差了那么远。而且一边做，想法还会一边变。有时我甚至想全盘否定，从头开始。做到后来的感觉是，一切概念，包括作者、设计、策划、内容、形式、版式、纸张、印刷，一直到后来的装订、封面，只要是关于一本书所能涉及到的全部概念都是平等的，合起来就是一件事：做书。这是一段持久而细致的工作。需要恒心和耐心。每过一段时间，才有机会见到穆乐。每次他看过之后都会说上好几遍："做下去"，这句话传达给我的信息不单单是鼓励，还有他的乐观的判断。大意是：无论中途发生什么，只要坚持做下去，结果就会不错。他自然是身经百战的，而我当时却好像是走在一条黑乎乎的隧道里，看不到头。但是无论如何要做出来，这个愿望是坚定不移的。只是需要花时间走弯路，直到辨清方向，这是不得不付出的代价，也是创作的乐趣。半年之后，2000年初夏，《时差》已经是一本拿在手里像模像样的书了，穆乐说这是他来的这门课上惟一完成的一本书。

关于制作，穆乐给过的最好的忠告是：不要依赖电脑。一切在人脑里没有被想到的部分都是虚的。依赖电脑程序而忽略掉的思维步骤，往往是进行判断的重要依据。为此，他建议一开始先纸上谈兵：拿一张大纸，用铅笔在上面画出一个小方块代表一页，两个小方块并在一起代表左右对页，一对接一对，然后在上面注明哪一页是标题，哪一页是目录，哪一页开始有图像，哪一页是插页，哪一页是特殊纸张，等等、等等一切与此页有关的任何信息。之后，还可以用箭头在上面调兵遣将，此页前移、此页删除等等。这样一幅实战图，实实在在、一目了然。想不到的是，在当真的画出几百个方块和密密麻麻的标注之后，一本书已经装在心里了，不知比电脑要聪明多少倍。后来，在电脑排版的过程中，我还时常把某部分页面打印出来，用胶条连在一起，像书那样翻一翻，感觉一下真实的手感和顺序。每一次少不了前后左右地调换位置。

关于装订：

到了这个时候，反而要放慢脚步沉住气。我因为原来做过一本小书，知道卡尔斯鲁厄的一家小店，还在用传统的方式，手工订书。大量的活计是替市图书馆或者大学图书馆装订修补旧书，店主考荷先生是位老人。一般的业务，交给他的助手就可以解决，惟独碰到装订个人"文献"的顾客，一定要等他来亲自接待。这样的情况，一般都是作者本人捧着心肝宝贝的书稿前来登门，要求往往都是又具体、又特殊的，结果只装订一两册。考荷先生极其重视这一类的"小活儿"，视为一展身手的好机会。红色亚麻布的封面，是早在我心中生了根的一个设想。

Fachrichtung

Grafik Design

Staatliche Hochschule für Gestaltung Karlsruhe

Leistungsnachweis

Frau/Herr **Qiao, Jia**

Matr.-Nr. **421**

hat im Sommer-/Wintersemester 19 **98** / **99** an der

☒ Veranstaltung / ☐ Exkursion

teilgenommen.

Sie/er hat folgende Hausarbeit/Studienarbeit angefertigt; Referat gehalten; mündliche Prüfung/Klausur/<u>künstlerische Arbeit</u> abgelegt:

Buchdesign

Die Leistung wurde mit der Note

1 , sehr gut (in Worten) bewertet.

Karlsruhe, den **6.5.1999**

Leiter der Veranstaltung

Bei Gebrauch hier abtrennen

书籍设计《时差》成绩：1– 优秀（1 为最高分）1999.5.6. 拉尔斯·穆乐 Leistungsnachweis

高技术－低技术 High Tech - Low Tech

课题：　　高技术－低技术 High Tech - Low Tech
时间：　　2000年夏季学期。每周二 14:00 – 17:00
导师：　　拉尔斯·穆乐 Lars Müller 331

课题介绍：

探询电子媒体的表现特征及阶段性，或者是新媒体技术支持下的传播及通过印刷媒介的发布所表现的特征和阶段性。通过对一些带有实验特性的作品进行比较，我们应该探究衡量标准在其特殊性质及品质上、在其准确程度及传播能力上的潜在力和表现形式。个人或小组完成作业，主修课。

Erkundung der Merkmale und Schnittstellen einer elektronisch, bzw. von neuen Medientechnologien unterstützten Kommunikation und einer Vermittlung durch Printmedien. In vergleichenden Projekten mit experimentellem Charakter sollen die spezifischen Eingenschaften und Qualitäten, die kreativen und kommunikativen Potenziale und Aspekte der Angemessenheit untersucht werden. Einzel- und Gruppenarbeit, Hauptstudium.

"高技术－低技术"这个问题也是在学术上引人关注的问题。以计算机为代表的高科技取代了很多原本由手工完成的工作。在前面提到的"穿孔相机" Camera Obscura 326、"拇指动画" Daumenkino 以及"书籍设计" Buchdesign 这些教学内容时，实际上已经深入涉及到了这个问题。今天，人们已经完全习惯于高科技带来的便利。软件遍及任何一个领域，只要跟随着它们不断升级，就能与时俱进。脑力劳动的效果要依赖技术得以表现，一个软件高手就意味着职业的保障。设想一下，如果回到没有电脑的时代，判断标准是什么？那时的设计是怎样完成的呢？如果是一个平面设计师，那么，他可能需要一台照相机，需要纸和笔，需要墨水、颜料，需要能画出各种几何形的各种规尺，还需要放大镜等等，他还需要花大量的时间在纸上、在摄影暗房里、在排版车间、在印刷车间里工作。而现在，电脑、软件、键盘、鼠标、显示器，这些已经在相当程度上代替了原来的手工操作，数码技术的普及又进一步方便了媒介之间的转换，以至差不多打破了设计者的特权：任何人都可以是设计师，只要他拥有上述技术设备。

并非否定高技术，但是应该看到，技术的便利一方面提高了工作效率，加强了沟通；另一方面也无形中束缚了创造性思维。严格地说，依赖高科技的代价是创

力的萎缩，因为从根本上，创造意味着做别人没有做过的事。这也是艺术和技术之间的主要矛盾之一。也许，在这个时代里，这就是艺术和技术所必然呈现的状态；在下个时代，也许会有所改变。

另一方面，低技术 Low Tech 也不一定就代表艺术性，在创造力的本质上，它与高技术 High Tech 等同，都是实现手段。所有至今出现的媒介形式，无论是传统的书籍、海报、标志、企业形象，还是现代的视屏、网络、CD、DVD、Mp3 等等，每一种媒介都有它本身独具的特性、材质和表现形式，每一种媒介都蕴藏着巨大的创造潜力，如何在对这些特质足够了解的基础上，发挥其艺术潜力才是最最重要的。事实上，高技术 High Tech 和低技术 Low Tech 总是相对而言的。

视觉城市 Visuelle Stadt

对城市的视觉记录已经成了我的一种习惯。1999年开始，我用照相机记录各种光线下、各种装饰下的一个个城市画面。这种记录基于一种平面设计的角度，我选择构图和色彩，并且在拍摄中注意把每一个镜头当作一张画，避免以后用电脑处理。我有意识地将分散的视线聚焦在若干固定对象上：门牌号码、门、窗、阳台、咖啡馆、路标、文字、面包、服饰、鞋、人、夏天、树、阴影等等。它们之间并不存在逻辑关系，兴趣所致，也许这些就是我眼里且我生活在其中的城市，我走到哪儿拍到哪儿。

2004年底，我在北京应《视觉青年》杂志社的约稿，提供了"门牌100"的全部图片，并且写了以下一段文字，发表于《视觉青年》2005年4月刊。

门牌号码100 Hausnummer 100
拍摄时间：1999-2004
城市：卡尔斯鲁厄 Karlsruhe

门牌号码是一个城市的识别系统，除此之外，它还标志着居、家、人，反射出一个城市特有的人文气质。德国的门牌号码，除了按照数字顺序排列这一必须遵守的规则之外，完全呈现出千姿百态的个性。就是按数字顺序，也与众不同：每条街上的所有门牌，分成单数和双数，按照从小到大的方向，街道的左边是双数门牌号码 2. 4. 6. ……，右边是单数门牌号码 1. 3. 5. ……；如果这是一条有三条车线的大街，你要从一个单数门牌号码，找到下一个紧接着它的双数门牌号码，你需要先走到下一个红绿灯，过到马路对面，再往回走，兜一个大圈。而在个性方面，每一个门牌号码则成为每一个入口的标志。从庄严的市政大楼、琳琅满目的面包房到一栋栋年代各异的住房，看一眼门牌号码，就可以窥视到里面的秘密。它们在字体、尺寸、颜色、材料、位置、安装等各个方面，表现出一种完全的个性，一家一个样。在一条街上，你可能会看到各个年代的门牌号码，它们交错在一起，使人能够想像得出这些街道和房屋所经历的变迁。一个精心雕琢的古典花体字，有着金色镶边的门牌号码的邻居，也许是一个以现代的简洁字体而设计的门牌。正像他们所标志的建筑一样，有的华丽，有的朴素，有的富贵，有的衰败。也像不同的房主或房客一样，有的热情大方，有的朴实无华，有的虚张声势，有的拒人于千里之外。沿着一条街上的一个个门牌号码走下去，你不但能

看到城市的变迁、时代的更换，也能够强烈地感受到人性的千变万化、情绪的此起彼伏。有时侯，在阴沉的天气里，一座冰冷的石头建筑上的石刻的门牌号码，仿佛使世界变成了一座冰库；而在另一天里，蓝天下闪烁着一块刷成橘红色的门牌，上面用黄色的油漆写着的号码，好像是儿童的手笔，幼稚可爱，这个世界一下子又变成了温暖的乐园。

门牌号码成了建筑的一部分，成了城市的一部分，成了视觉的一部分。它的位置一般在人的视平线上下，给住户、给路人、给邮递员、给客人、给所有凭借这个符号识别这个地址的人都会留下一个印象，由视觉转移到情感。

课题：电视设计 TV-Design
导师：克丽丝蒂娜·维伯 Christine Weber
时间：1999 年夏季学期
课题介绍：
通过练习尝试电视设计的要素。如何用不同的技术来处理标志 Logo 以及字体演变、图形、片头、图像剪辑等。最好具备"Premiere"（视频剪辑软件）或"After-Effect"（后期效果软件）知识。参加者需报名：cweber@hfg-karlsruhe.de

Anhand von Übungen zu den Elementen des TV-Designs, wie Logo / Typoentwicklung, Erklärgrafiken, Vorspaenne, Imageclips werden verschiedene Techniken erprobt. "Premiere"- oder "AfterEffect"-Kenntnisse wünschenswert. Anmeldung über >cweber@hfg-karlsruhe.de< erforderlich.

电视设计是平面设计吗？我在上过这门课后，才有了切实的体会，这是我在平面设计学习期间第一次接触新媒体方面的内容。维博 Weber 对这个课题的具体要求是以自己的名字为标志 Logo，设计制作一段十秒钟的电视片头。这也是我第一次碰到声音制作的问题。结合课题，我们参观了位于巴登－巴登 Baden-Baden 的 SWR 德国西南电视台。另外还请了著名的艺术电视台 Arte 325 的设计人员来学校讲座。Arte 的电视节目以法、德两种语言和文字播出，内容以艺术电影、演出、实验剧、艺术活动为主。他们在讲座中播放了精彩的片头设计，很多都出自电视台的平面设计师的创意。据介绍，他们的工作人员和实习生中有不少是平面设计的学生。这个课也让我第一次注意到影视作品中的平面（Grafik）问题，让我从平面设计的角度理解了电视设计 TV-Design。这个课以后，我看电视、看电影时都更关注片头，好的片头设计与好的影视作品是一致的。这些，过去被我当作另一个领域里的事情而很少注意过。

在技术上，这个课让我学会了分解镜头。把一个运动过程分解成几个关键时间点上的静态画面，或者是用静止画面来编辑一个动态脚本。对这个仅十秒钟的片头，我们被要求画十张分镜头草图：每一秒的画面构图。越是对长镜头来说，这种方法就越显出了它的优势。不同于文字剧本。设计者做的第一步工作，并不是立刻在电脑上操作，而是需要先作一个镜头脚本，它可以是手绘的、可以是照片，但是这一步至关重要。

Bild 1. 0:00 – 0:01

Bild 6. 0:05 – 0:06

Bild 2. 0:01 – 0:02

Bild 7. 0:06 – 0:07

Bild 3. 0:02 – 0:03

Bild 8. 0:07 – 0:08

Bild 4. 0:03 – 0:04

Bild 9. 0:08 – 0:09

Bild 5. 0:04 – 0:05

Bild 10. 0:09 – 0:10

Skizze für Logo-Animation TV-Design. WS 98/99
QIAO JIA

草图：动画标志（电视设计）1998-1999 冬季学期 Skizze für die Logo-Animation

序：中國和德國的時差按德國的冬令時間計算是七個小時也德國的正午十二點是中國的當天晚上七點。我是一個在德國留學的中國人，有一種徘徊于兩個文化之間的切身感受。在這本書里，我以照片為素材，其中大部分是我自己拍攝的，試用視覺畫面的對比形式表現我所見到的，人們在這兩個國家，在同一個時代，在同一個地球上，以兩種文化，是如何以不同的、相似的、或者一樣的方式活着的。

作者：喬加。二零零年三月，德國，卡爾斯魯厄。

Vorwort: Die Zeitdifferenz zwischen China und Deutschland beträgt zur deutschen Winterzeit sieben Stunden. Zwölf Uhr Mittag in Deutschland ist sieben Uhr Abends in China. Ich, als eine Chinesin, die in Deuschland studiert, fühle mich, als ob ich zwischen zwei Kulturen hin und her gehe. In diesem Buch benutze ich meistens von mir selbst photographierte Bilder und versuche mit visuellen Vergleichen meinen Beobachtungen Ausdruck zu verleihen. Wie unterschiedlich, ähnlich oder identisch die Menschen in den zwei Ländern, zur gleichen Zeit, auf dem gleichen Erdball, in zwei Kulturen leben. Autorin: Qiaō Jia März, 2000. Karlsruhe, Deutschland.

《时差》Zeitdifferenz 1999-2000

Page 1

Tag	Zeit	Differenz		Distanz	verstehen	schwarz
日	時間	差別		距離	理解	黑
Unterschied	vergleichen	identisch		Sonne	Sterne	abwechselnd
不同	比較	相同		太陽	星辰	交替
entfernen	anziehen	Kommunikation		umgekehrt	ähnlich	sich anpassen
疏遠	吸引	溝通		相反	相似	適應
gegenüberliegen	Harmonie	Veränderung		freundlich	Kontrast	tolerant
對面	和諧	變化		友好	反差	寬容
weiß	fremd	gut kennen		Widerspruch	mischen	Nacht
白	陌生	熟悉		矛盾	混合	夜

Page 2

序 **010**
Vorwort

人 **018**
Menschen

城 **086**
Stadt

築 **164**
Architektur

字 **226**
Schriftzeichen

文 **Text**
Mond im Wasser,
Blumen im Spiegel
鏡水
中中
花月

Blumen im Spiegel
Mond im Wasser

Menschen

人

g edeihen
verfallen
verwelken
blühen

鏡中花
水中月

興衰枯榮
城
Stadt
Blumen im Spiegel
Mond im Wasser

《时差》Zeitdifferenz P.104-107

《时差》Zeitdifferenz P.108-111

blühen

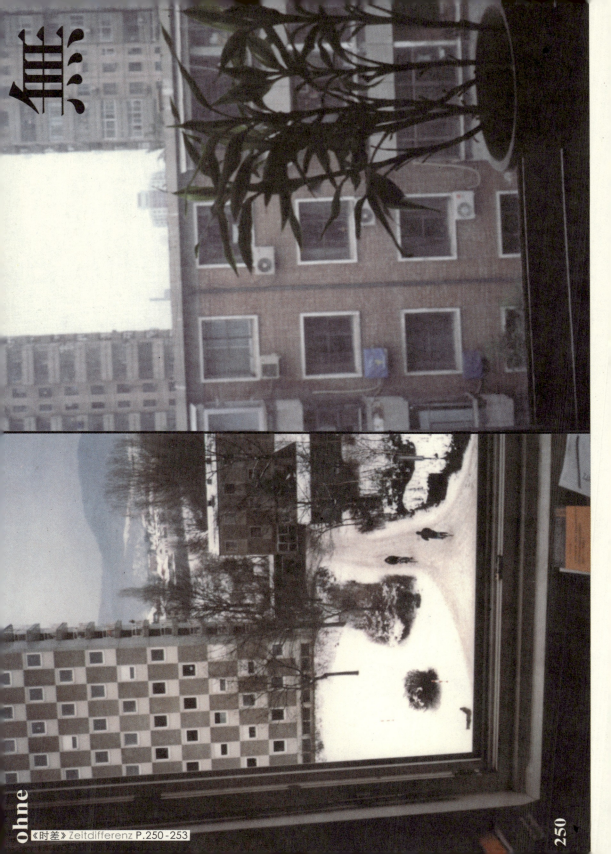

《时差》Zeitdifferenz P.250-253

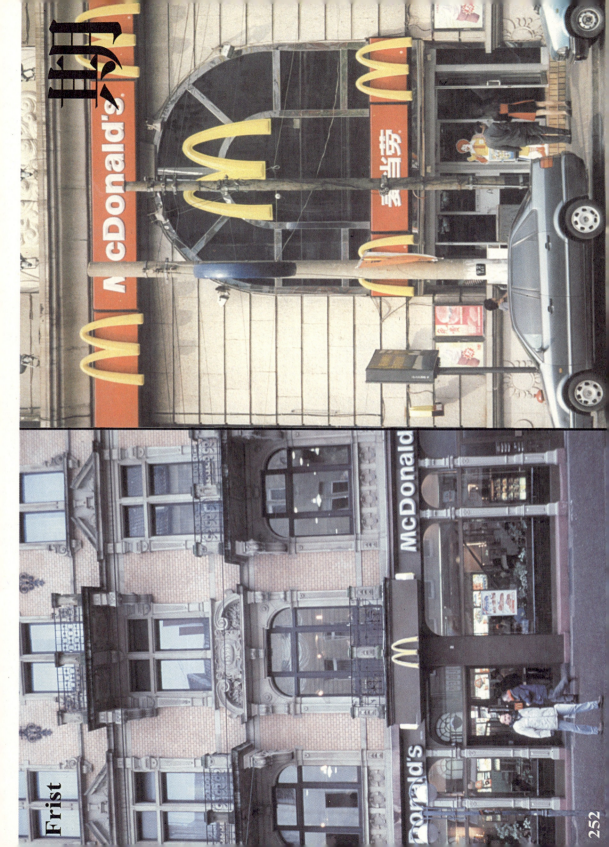

woher 《时差》Zeitdifferenz P.214-215

《时差》Zeitdifferenz P.276-277

摄影 Fotografie: 树 Baum 1999-2004

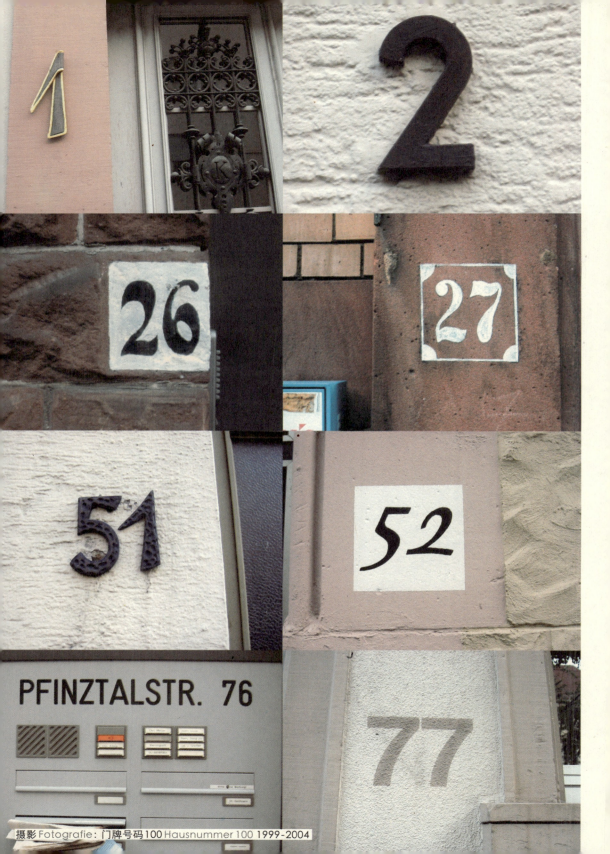

摄影 Fotografie: 门牌号码100 Hausnummer 100 1999-2004

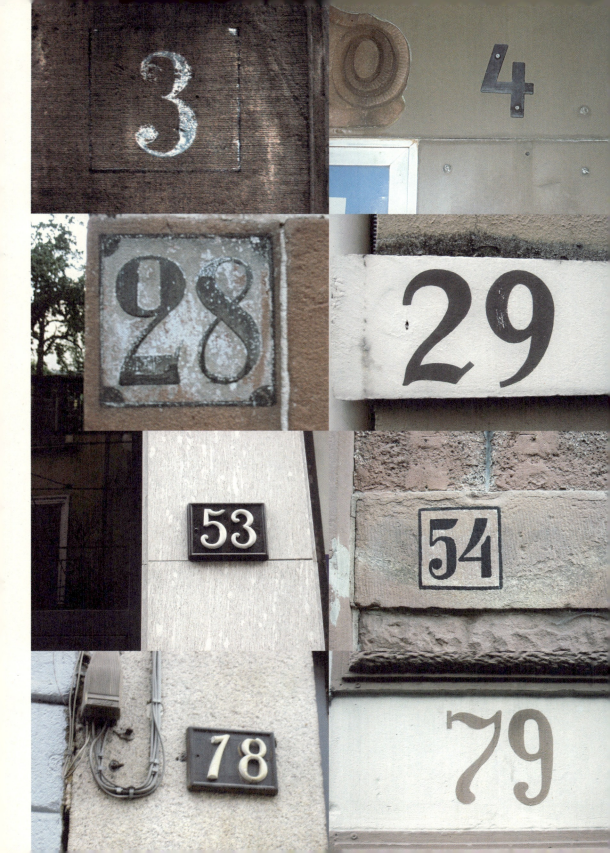

Einfahrt freihalten 9 | 10

34 | 35

59 | 60

84. | 85

11
Am Zwinger

12a

36

37

61

62

86

87

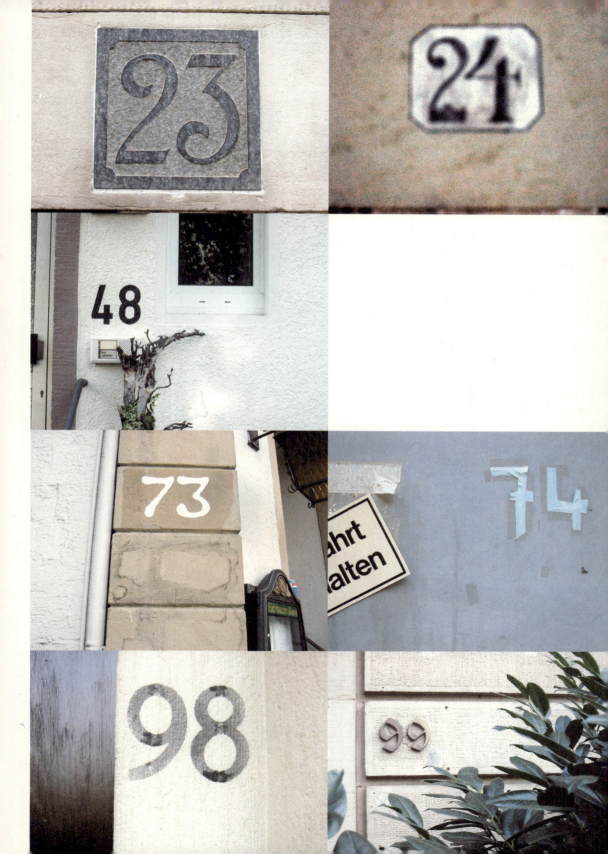

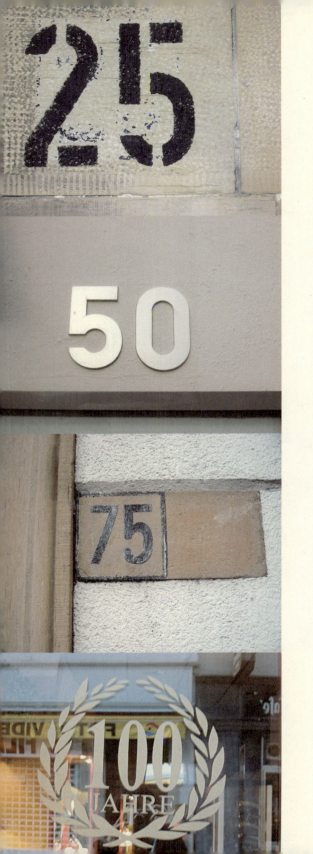

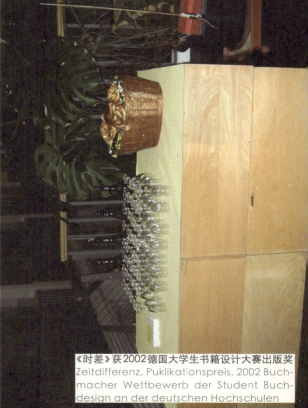

《时差》获2002德国大学生书籍设计大赛出版奖
Zeitdifferenz, Puklikationspreis, 2002 Buchmacher Wettbewerb der Student Buchdesign an der deutschen Hochschulen

WDR 片头：哑语 WDR Clips: Pantomime

这次，我的创意从参赛到被 WDR 335 电视台正式采用，我和小组成员们一起经历了一次实战。2000 年夏季学期，我第二次选修了克丽丝蒂娜·维博 Christine Weber 的电视设计课。这一次的课题是：WDR 片头设计 – 参加 "2000 科隆国际影视短片新秀大奖赛 – WDR 组"。主题很简单：一段 10 秒钟的电视片头，要求是突出一句广告语：Mehr hören、Mehr sehen（多听、多看），以及结尾镜头中要出现 WDR 标志。我们一边学着使用 DV 摄像机，一边每周集中一次讨论创意，大半个学期都找不到感觉。后来我有了一个想法，用手势和面部表情来体现主题，并且非常简陋地拍摄了一遍。这个创意在小组讨论中通过，因时间紧迫，这段原始拍摄被经过一番剪辑，取名 "哑语" Pantomime，匆匆寄交了大奖赛。9 月中的一天，我的室友 Mitbewohnerin 331，也是我们的演员之一的瑞蓓卡 Rebekka，在公寓里接到了一个打给我的电话，当我回到家时，她兴奋地告诉我："你获奖了"。那之后，WDR 正式委托我们制作片头，还同意用原来的演员。最终，我们在同一个创意下作出了六个拍摄方案，形成一个系列。其中的三个被采用并进行了正式制作。以下是我们向 WDR 提交的项目策划中的文字部分。

WDR 六段剪辑 6 Clips für WDR

创意：乔加 Jia Qiao 导演：乔加 Jia Qiao、因缇·绍波 Inti Schaub
完成：2000 年 12 月 片长：10 秒
制作：Muriel Cajot、Jia Qiao、Hilda Juez Salgado、Inti Schaub
制片：克丽丝蒂娜·维博 Christine Weber
演员：艾可 Ke Ai、瑞蓓卡·麦欧 Rebekka Maion、威利 Willy
摄影：卡尔斯鲁厄造型大学电影小组 Film Team - HfG Karlsruhe
2001 年 2 月起在 WDR 播出

创意 Das Konzept

用一种轻松的喜剧效果立刻吸引观众。让观众感到愉悦并产生对节目的认同感。因此，人物是关键。哑语式地表现出广告语 "多听、多看"。不强调完美，而是注重创造性和演员的表演。

Situationskomik spricht den Zuschauer unmittelbar an. Er will unterhalten werden und sich mit dem Programm identifizieren können. Deshalb steht der Men-

sch im Mittelpunkt. Pantomimisch soll der Slogan "Mehr hören. Mehr sehen" dargestellt werden. Nicht die Perfektion, sondern die Kreativität und die Skurrilität der Darsteller sind hier wichtig und bilden die emotionale Ebene.

形象 Der Look

有意识地放弃三维镜头而采用真实的现场拍摄，虽然不够"光彩夺目"，但却独具韵味。清晰的画面、自然的背景、固定的拍摄角度制造出一种真实和亲近感。

Bewusst ist auf eine 3-D Optik verzichtet worden. Realaufnahmen, die nicht den Anspruch auf "Hochglanz" haben, machen den Charme des Clips aus. Klare Bilder, neutrale Hintergründe, feste Kameraeinstellungen entwickeln eine Atmosphaere von Authentizitaet und menschlicher Nähe.

声音 Der Sound

双层音效烘托出一种生动而明快的情调。喜剧电影"矮子当家"中 Get Shorty 的音乐贯穿始终并决定着气氛。而音效部分的作用是制造出喜剧情景和意外效果。

Zwei Soundebenen schaffen eine lebendige, heitere Stimmung. Die Musikebene, hier "Get Shorty", unterstützt den Schnitt und die Atmosphaere. Die Geraeuschebene sorgt für die Situationskomik und den überraschungseffekt.

系列 Die Serie

不同年龄和性别的演员用哑语的形式，演绎了对广告语"多听、多看"的不同版本：搞笑的中国人、顽皮的女学生、恋爱中的鼓手。同样可以把他们想像成社会生活中的不同角色。Darsteller unterschiedlichen Alters und Geschlechts stellen ihre Version des Slogans "Mehr hören. Mehr sehen" pantomimisch dar: der verrückte Chinese, die hippe Studentin, der verliebte Drummer. Denkbar sind auch Darsteller aus dem öffentlichen Leben.

制作 Die Produktion

这套短片不追求高成本的大制作。重要的是演员和剪辑，因为它们才是喜剧效果的关键。制作步骤一：演员，制作步骤二：拍摄，制作步骤三：后期制作（剪辑、色彩调整、声音制作、效果）。

Dieser Clips erfordert keinen grossen finanziellen Aufwand. Wichtig hierbei ist das Casting und der Schnitt, da hiervon die Komik abhaengt. Die einzelnen Produktionsabschnitte 1. Casting mit verschiedenen Personen, 2. Dreharbeiten, 3. Postproduktion (Schnitt, Farbkorrektur, Tonbearbeitung, Effekte).

CLIPS – JIA
WDR – Tobi

① 0:00:27 — 0:00:30
~~5to~~ Mittelgroße Gesicht. ~~la~~ langsame nach hinten.
Werkzeug durch das Bild

~~② 0:01:38 — 0:01:42~~
~~Große aufnahme Mund~~

③ 0:02:17 — 0:02:20
Seite gesicht. Ohrring 八分脸/严肃
ernste

④ 0:02:47 — 0:02:52 皱鼻子

⑤ 0:03:00 — 0:03:05 斜侧面

⑥ 0:03:32 — 0:03:41 严肃. Großaufnahm

⑦ 0:03:45 — 0:03:52 鼓槌/手
unscharf

⑧ 0:04:09 — 0:04:13 Großaufnahm
Ohren 耳/耳环 →

⑨ 0:04:55 — 0:04:57 Großaufnahm
 2:10 Ohren und Ohrring
 Brillerand 眼镜腿心

⑩ 0:05:13 — 0:05:16 Großaufnahm 半侧面
von Oben → unten
耳环/Haar/Stirn

⑪ 0:05:24 — 0:05:30 Link Rechthand
皮带

WDR 片头设计分镜头草图 Sequenzskizzen 鼓手 Drummer 托比 Tobias

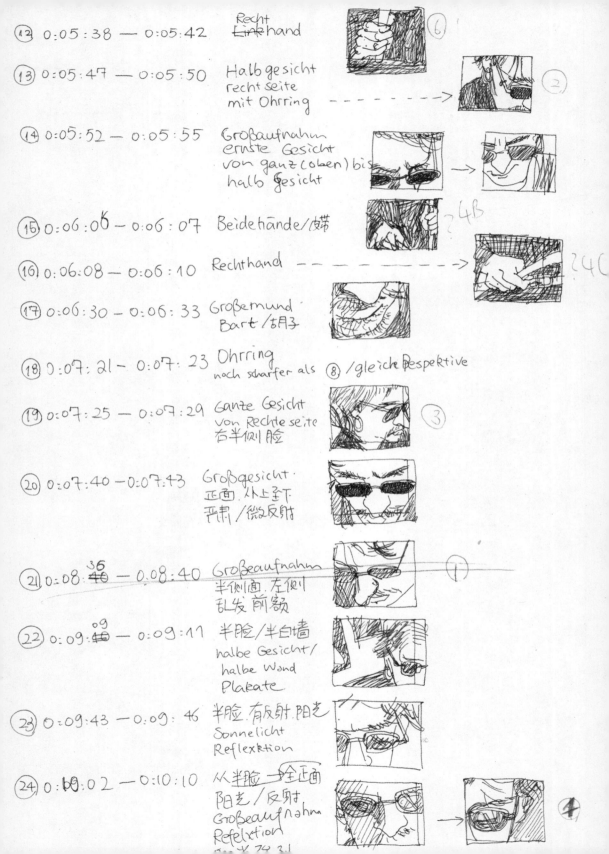

课题：字体和声音 TYPOUNDTON – 互动动画设计
时间：2000 年夏季学期
导师：坦娅 – 皮尔 · 路茨 Tanja Prill Lutz、彼特 · 拜德 Peter Bäger
软件：Diector、Flash、SoundEdit、Dreamwever

这是我第一次接触动画设计。我理解的动画是 Animation，是指运动的画面，而非 Animation Film（动画电影）的简称。这个课的主题是以动画形式，设计字体和声音这两种媒介之间的关系。要求把同一个创意演变成多个（一组）小动画，并且用一个互动界面 Interface 把它们链接起来，让观众可以有选择地播放。

网络提供了一个可以打破既有设计规则的自由的传播平台，结果是任何人都可以设计自己的网页。大部分网页只是信息载体，而没有开发网络媒体作为设计媒介的美学潜力。从这个角度来看待这个课题，它一方面是独立的多媒体设计作品，另一方面，也是对网络媒体、网页设计及视频动画之现状和未来的理论思考。课程持续了半年多，我们最终完成的作品被统一格式，制作成一个网页，任课老师坦娅 – 皮尔 Tanja Prill 还专门制作了一张 CD-Rom：字体和声音 TYPOUNDTON。

为了帮助构思，我对比分析了字体和声音的特性、共性，在运动中产生的对应关系，以及在上述关系中可以利用的字体和声音元素。

字体特性： 视觉／含义／空间／结构／形状／色彩／象征
声音特性： 听觉／情绪／时间／速度／节奏／音量
共性： 感观媒介／规律／含义／情绪／象征
运动对比关系：快 – 慢／动 – 静／有序 – 混乱／和谐 – 冲突
字体元素： 字母／单词／语句／汉字／笔画／部首／符号／标点／数字
声音元素： 音乐／唱歌／说话／电子声音／信号／自然界声音／杂音

字体我选择了汉字，利用汉字的笔画和部首的特点，设计了九种不同形式的排列组合，选择这些字不是从文字的角度，而主要是出于形式上的考虑。在实际制作中，我遇到了很多技术上的具体问题。比如电脑系统问题，当时的 Windows 德语系统不支持汉字，开始的时候，我为了试验，用鼠标直接在显示屏上画字，后来

发现这种效果很好，也很符合这个构思，于是就决定全部用鼠标来画字了。今天无论是 PC 的 Windows 系统，还是苹果 Macintosh 系统都解决了汉字输入问题，可能也就不会再出现这种创作方法。这里面也包含了高技术 High Tech 和低技术 Low Tech 的相对性。

声音元素，我选择了不同节奏的曲调和朗读的声音。在这里，声音与字体同样重要，它们在运动过程中表现出一种互相配合、互相衬托、互相交叉和彼此渗透的关系，缺一不可。同时被调动起来的"看"和"听"两种感官也交汇在一起，以至于达到这样一种效果：在字体里"听"见声音；在声音中"看"到字体。

九段动画的互动界面 Interface： 　　　　　　一　　二　　三

　　　　　　　　　　　　　　　　　　　　　　四　　五　　六

　　　　　　　　　　　　　　　　　　　　　　七　　八　　九

从视觉效果出发，将以下汉字按照不同的规律（主要是结构）

– 按笔画顺序：你／我

– 字形和示意：上／下

– "女"字旁结构：好／妈／婚／娇／妖／姬／姓／妊／妙／娟／她／姐／妹

– "心"字底结构：忌／念／忠／恋／思／忍／忘／忿／怒／怨／忽／恐／恶

– "艹"字头结构：花／草／芝／茴／萌／莓／菜／莉／菊／艾／艺／芬／芍

– "囗"字框结构：国／围／回／圆／园／囚／困／图／囿／圃／团／囡／因

– "木"字居中：宋／李／沐／林（上下左右位置含"木"字）

CD-Rom: 白色的理智 CD-Rom: weiss vernuft

我第一次看到的一件完整的多媒体设计作品是 CD-Rom《白色的理智》weiss vernuft，副标题：20年代住宅建筑 Siedlungsbau der 20 Jahr。它是在包豪斯德绍 Bauhaus Dessau 325 基金会的委托下，由卡尔斯鲁厄造型大学 dcmmerstock 326 创作小组与 ZKM 媒体艺术中心合作完成的多媒体 CD-Rom 设计和制作，柏勒斯泰 Prestel 出版社发行。它是一部关于20世纪20年代德国建筑改革及其对生活模式产生多层面影响的文献记录。内容划分为住宅区、人物、城市、建设布局、20年代住宅区、住宅建设政策、居住改革、形式语言和新人类九个部分。

第二次世界大战之后，德国的住房紧缺，政府采纳建筑家、社会学家和设计师们的共同建议，制定了一套对应策略：既要尽快解决眼前的燃眉之急，又要考虑到设计和美学，最终采纳了当时包豪斯的建筑设计方案，即简约的、几何形的、分割结构的、如皮特·蒙特里安 Piet Mondrian 的现代绘画般的建筑风格。在这一住房政策下，出现了大量的建筑群，它们非但没有与日后的经济发展不相适应，反而形成一个新的建筑流派。更由于它与当时的工业革命以及由此带来的新的设计观念相吻合，而对生活方式产生了巨大影响。这些包豪斯住宅分散在各个城市，集中在德绍 Dessau 的最为有名。1925年包豪斯艺术学院迁移到德绍，按照沃尔特·格罗皮乌斯 Walter Gropius 328 的设计方案，建起了著名的包豪斯大楼：Bauhausgebäude，这个设计结合了艺术和技术于一体，是现代工业文明的划时代之作。1926年，这座大楼作为包豪斯造型大学 Hochschule für Gestaltung Bauhaus 正式开放，直到1932年被迫关闭。包豪斯大楼在第二次世界大战中遭到毁坏，1975-1976年被重新修复，1996年被列为世界文化遗产。今天这座大楼成为包豪斯德绍基金会 Stiftung Bauhaus Dessau 的会址。当年的包豪斯建筑 Bauhausbauten 分布在德绍的各个角落，被称为包豪斯住宅群 Bauhaus-Siedlung，大部分至今还被使用，成为一种纪念。这一住房政策是一个理智之举，又因为建筑大部分是白色的，所以这件多媒体 CD-Rom 起名"白色的理智" weiss vernuft。

很多人会问：CD-Rom 和网络又有什么区别？它们同样都是虚拟的，也同样都可以互动。《白色的理智》weiss vernuft 这个多媒体设计和制作项目覆盖内容庞大、涉及人物众多、承载图片上千张，这些人物中，除了包浩斯的创始人、建筑学家沃尔特·格罗皮乌斯 Walter Gropius，还有一大批包豪斯人：保尔·克

利 Paul Klee ③③⓪、瓦西里·康定斯基 Wassily Kandinsky ③②⑨、昂耐尔·费宁格 Lyonel Feininger ③②⑦、奥斯卡·施雷莫 Oskar Schlemmer ③③③、拉兹罗·莫霍勒－那吉 László, Moholy-Nagy ③③①、马塞尔·布鲁厄 Marcel Breuer ③②⑥ 以及路德维希·密斯·冯·鲁厄 Ludwig, Mies van der Rohe ③③① 等人。

在设计形式上，它有统一的平面风格（色彩、图形、字体和构图）、有丰富而逻辑的链接（九部分之间的链接、各部分之间相关内容的链接、图、文和声音之间的链接）。在功能上，《白色的理智》weiss vernuft 可以是一个权威档案库或者图书馆，通过索引，只要输入一个关键词就可以找到相关的文字、图像和录像等全部内容；它也是一本可供阅读的书，并且配有插图和解说；它还可以是包豪斯住宅群 Bauhaus-Siedlung 的电子版展览。这一切都容纳在一张小小的光盘里，装在一个有封面的盒子里。事实上，直到今天，类似的设计思路和形式依然是少见的，至少在大众媒体中是几乎没有的。尽管其普及程度尚远远比不上书，但是这并不防碍 CD-Rom 这项技术的艺术利用价值，包括后来的 DVD-Rom，以及今后可能出现的更新的技术媒体，都可能被艺术家拿来进行创作。

另一件多媒体 CD-Rom 的例子是《威廉·福斯特－即兴表演技术》William Forsythe – Improvisation Technologies。它是由编舞家威廉·福斯特 William Forsythe ③②⑧ 创意、ZKM 媒体艺术中心和法兰克福芭蕾舞团 Ballett Frankfurt 合作、1993-1994 年完成的一个项目。如何把数码技术用于舞蹈分析和记录－这一至今为止难以捕捉和分析的艺术？又可以呈现出哪些教学可能性？ZKM 的图像媒体研究所在这方面的突破性设计思维和技术解决方案成为这项设计的亮点之一。其中用了60段短小的录像，以及大量的平面图像、声音和文字，介绍了威廉·福斯特 William Forsythe 创立的巴蕾教学法以及他的即兴舞蹈理论。被称为是"一个互动的舞蹈学校。它将编舞家威廉·福斯特多年的研究成果及其创作方法的首要原则公开化，并使得舞蹈演员们可以通过自学而掌握这些原则。《即兴表演技术》不是一部教科书，而是一个公开的网络、一个用全新语言解释的当代舞蹈的法则"。Eine interaktive Tanzschule, die die langjährige Forschungsarbeit des Choreografen William Forsythe, die Grundprinzipien seiner Arbeitsweise transparent machen und die Tänzern eine Auseinandersetzung damit im Selbststudium ermöglichen sollte. »Improvisation Technologies« ist kein Lehrbuch, sondern ein offenes Geflecht, die Grammatik einer neuen Sprache zeitgenössischen Tanzes.

另外，还值得一提的是《点击中的艺术》artintakt。它同样是多媒体 CD-Rom 的

设计，但不同的是，它是ZKM媒体艺术中心出版的互动艺术的CD-Rom杂志《CD-ROMagazin:InteraktiverKunst》，用德文和英文两种文字，记录了ZKM媒体艺术中心1994-1999年期间收藏的15件互动装置艺术作品，这些作品大部分是客座艺术家们在这里完成的。这套CD-Rom杂志 CD-ROMagazin 于2002年被编辑成DVD合集《点击中的艺术1994-1999》Artintact komplett 1994-1999。这个想法来自当时担任图像媒体实验室主任的捷夫瑞·肖 Jeffrey Shaw 333，他提出了"互动的作品需要互动地展示"这一观点。把这些互动装置的原作转化到互动的CD-Rom上，可以说是一番再展示 Repräsentation。

至此，不谈网络的特质，CD-Rom和网络的区别这个问题应该也已经得到了回答。此外，网络是百分之百虚拟的，CD-Rom或者DVD-Rom至少还保留了一个物质的外壳和包装，这一点在很大程度上决定了它们之间诸多其他的不同。

结合毕业创作《多媒体CD-Rom设计：漆 松岛さくら子》的《硕士毕业论文》
Theoriearbeit zu meiner praktischen Diplomarbeit: Mulitmedia CD-Rom Gestaltung, Urushi and Sakurako:

目录 Inhaltverzeichnis

1. 什么是Urushi? Was ist Urushi?
1.1. 词译 Übersetzung
1.2. 树液 Baumsaft
1.3. 采集和制造 Gewinnung und Produktion
1.4. 用途 Verwendung
2. 日本的漆艺 Naturlackkunst in Japan
2.1. 艺术？手工艺？ Kunst? Kunsthandwerk?
2.2. 现代？传统？ Modern? Traditionell?
3. 松岛さくら子 Sakurako Matsushima
3.1. 教育和职业 Ausbildung und Beruf
3.2. 与Urushi的缘份 Eine Beziehung mit Urushi
3.3. Urushi装身具 Urushi Body Ornamentation
3.4. 考察 Untersuchung
3.5. 展览和写作 Ausstellung und Bücher
3.6. 展望未来 Blick in die Zukunft
4. 新媒体和多媒体 Neue Medien und Multimedia
4.1. 实践第一，第一次尝试 Machen ohne zu wissen - meine erste Erfahrung
4.2. 艺术？技术？ Kunst? Technik?
4.3. CD-Rom可以是艺术品吗？ Kann eine CD-Rom ein Kunstwerk sein?
4.4. 书还有前景吗？ Gibt es eine Zukunft für Bücher?
4.5. 平面设计？信息设计？ Grafik Design? Informationsdesign?
5. CD-Rom: 漆 松岛さくら子 CD-Rom: Urushi and Sakurako
5.1. 与さくら子的友谊 Eine Freundschaft mit Sakurako
5.2. 如何产生了这个创意？ Wie komme ich auf die Idee?
5.3. CD-Rom分析 Analyse der CD-Rom
5.4. 与さくら子的合作 Zusammenarbeit mit Sakurako
6. 一个美好的愿望 Ein schöner Wunsch
7. 参考书目 Literaturliste

毕业设计：漆 松岛さくら子 Diplomarbeit: Urushi and Sakurako

多媒体CD-Rom设计制作《漆 松岛さくら子》Urushi and Sakurako
创作时间：2001年1月–7月
指导教授：冈特·兰堡 Gunter Rambow 332
应用软件：Macromedia Director、SoundEdit、Premiere

创作缘由

发现一个新媒体载体、探索一种新设计语言、实现一个新观赏方法。这就是我毕业创作的出发点，它是一本书、一部传记、一部记录片、一件互动电子卖物。也许是因为曾经在日本学习过漆艺的缘故，我选择了"漆"作为毕业设计的题材。1996年我在北京初识 松岛さくら子 Matsushima Sakurako 330。1999年我们合作策划了在北京举办的"中日韩法女漆艺家九人展"。2000年，さくら子随"日本现代漆艺展"来到阿姆斯特丹，参加庆祝日本–荷兰建交四百周年的文化周活动。工作结束后，她专程乘火车到卡尔斯鲁厄来看我。2002年，さくら子又一次从巴黎绕道来卡尔斯鲁厄，这中间，我已经完成了毕业创作。

今天的日本漆艺大致分成传统和现代两大派别，さくら子 Sakurako 应该属于现代派的。她毕业于东京艺术大学漆艺科，之后又进修过金属工艺，这对她后来的漆艺创作很有帮助。她的作品主要以天然大漆为材料，用脱胎工艺加以镶嵌装饰而成的立体首饰造型，日语称为"装身具"。她多次深入中国云南、贵州等少数民族地区考察当地的服饰和漆器，得到了很多创作灵感。她把在中国的经历写成书：《さくら子·中国·美的放浪》，1998年由日本NEC创作出版社出版。

正是因为这些素材的丰富和多面性，非常适合设计、编辑一部多媒体作品，它可以既是人物传记，也是作品集。我决定以此作为毕业设计的选题。2000年底，我把这个想法通过电子邮件同さくら子 Sakurako 作了沟通，没想到一拍即合。她当时正在考虑一件事，如何用多媒体的形式汇集自己的作品以及在亚洲东南部，如缅甸和越南的一系列的漆文化考察活动。就这样开始了我们的一段合作，一个在日本，一个在德国，我们通过网络和邮寄的方式互相沟通，我们之间的了解、信任和严谨的做事态度是这次成功合作的前提。

创作乐趣

さくら子 Sakurako 提供的全部素材是上百张作品图片、她的书、考察日记、简历、文字说明以及她的音乐家朋友 Yoshikawa 专门为她的个展而作的原创音乐，后来在我的建议下，我们还作了一个模拟访谈。我第一次尝试用多媒体的语言和思维去处理一个庞大的题材。最终我将它们分成为八个部分，构成 CD-Rom 的内容结构，它们是：生平（Biography）、什么是漆（What is Urushi）、考察（Research）、装身具（Body Ornaments）、立体造型（Objects）、访谈（Interview）、展览（Exhibitions）及材料、工具和技术（Materials, Tools and Techniques）。大到整体结构，小到每一个界面，其互动方式可以是变化无穷的，这也正是多媒体设计的乐趣所在。最初的几个设想都让我不太满意，直到有一次坐在火车上，我在随身带的本子上反复地写着"漆"字，忽然之间好像找到了感觉，汉字总是能给我很多形式上的启发。"漆"字来源于象形文字，左边的"氵"代表漆是一种从树上流出的液体，右上部的"木"代表树，右下部的"氽"代表一个正在跪在地上采漆的人。我就用"漆"字设计了首页。"漆"的各个笔画设计成为互动链接，分别链接八项内容，每个界面的左上角还会出现一个单独的笔画链接该部分内容的笔画，点击它会回到首页。就像编剧本一样，有了这条主线，其他内容就都找到了位置。

硕士毕业论文 Theoriearbeit zu meiner praktischen Diplomarbeit:

论文题目：多媒体 CD-Rom 作为媒体载体的功能和意义
毕业专业：卡尔斯鲁厄造型大学平面设计（视觉传达）
写作时间：2001 年 1 月 – 7 月
理论教授：罗夫·萨克斯 Rolf Sachsse [332]

我在论文里写到了我自己很感兴趣的关于"书的未来"，以及 CD-Rom 这一新媒体的出现所带来的重新定义的问题。现将部分文字翻译成中文摘录如下。

我跟随着我的艺术想法去做一件 CD-Rom，并不知道它是否属于"高技术"。事实上，当艺术家或设计师具备了技术能力，他们远远胜过多媒体公司高薪聘请的技术专家，他们在新媒体上进行各种实验，以他们的方式探测新技术的可能性，甚至可能是技术的发明者所永远触及不到的可能性。人们完全可以轻松地欣赏他们的艺术实验，而无须搞清楚，它们是不是"高技术"的。也许根本就不是。

美国信息学教授多那德·昆斯 Donald Kunth 330 的令人深思的定义："科学是什么，就是人们要知道足够多的东西，以便把它们解释给计算机。所有其他的一切都是艺术。"这个计算机学家写过一本书《电脑编程的艺术》The art of computer programming（Addison Wesley Reading 出版社，1968），成为计算机理论方面的名著。他是否想说"艺术是什么？就是人们无法向计算机解释的东西"？多媒体CD-Rom的艺术是一种"编程的艺术"，它超越了艺术和非艺术、艺术和科学、艺术和技术等等之间的界限。德语"Technik"（技术）这个词是从希腊词汇"Techne"发展来的，它的原意既是指"艺术"，也是指"能力、技巧、办法"，所以这个词即代表科学和研究，也代表艺术和手工艺。技术和媒体在多大程度上影响了艺术，或者甚至决定了艺术的内容？它们又是如何改变了作者和观众之间的关系？我们如何称呼那些"创作"了一件CD-Rom或者一个网页 Website 的人呢？称他们是作者、导演、编辑、设计师、制造者、程序员还是艺术家？又如何界定那些"点击"这件作品人们？观众、读者、消费者、访问者还是用户？

如果多媒体CD-Rom可以成为一本活动的书的话，那么，与传统的书相比，它是否更优越，更有竞争力呢？这个问题涉及到文化、经济、社会、心理等多个层面，从任何一个单方面出发都无法作出回答。威廉姆·费多芬 Willem Velthoven 在他编辑的《多媒体平面》multimedia graphics 一书中，有一篇文章《互动超媒介的文化挑战》，其中写道："随着新媒体出版物的出现，很多人开始对书的前途发出令人担忧的疑问。在这篇文章里，我想说明的是，自从发明了印刷以来，物理的'书'就已经不复存在了，而观念的'书'将永远不会消失，而且在下个世纪，人们将看到具有深远文化意义的，完全新的互动非线性产物。当然，书将成为电子的，但是，只有当电子书刊比纸书更有可读性，更易于使用和更便宜时（才有可能）。这要花时间：必要的技术开发需要十年，其后要战胜我们内在的犹豫又需要也许十年。经过四分之一世纪后，纸书将变成贵重的收藏品，就像今天的羊皮书。"

Staatliche **Hochschule für Gestaltung** Karlsruhe

Die Staatliche Hochschule für Gestaltung Karlsruhe
verleiht mit dieser Urkunde

Frau Jia Qiao
den akademischen Grad

Diplom

Diplomdesignerin, Fachrichtung Grafikdesign

Gemäß § 2 der Prüfungsordnung
vom 17. Januar 1994

Karlsruhe, 18. Juli 2001

Der Vorsitzende
des Prüfungsausschusses

Der Rektor
der Hochschule

Professor V. Albus

Professor Dr. P. Sloterdijk

2001年7月18日获得的平面设计硕士学位 Diplomdesignerin

Staatliche **Hochschule für Gestaltung** Karlsruhe

Frau Jia Qiao

hat die Abschlussprüfung im Studiengang Grafikdesign
nach der Prüfungsordnung vom 17. Januar 1994 abgelegt.

Zeugnis

Prüfungsleistungen

1. Praktische Diplomarbeit mit dem Thema
 „1. Zeitdifferenz – 2. Sakurako and urushi" CD-Rom Gestaltung 1,0
 Prüfer: Prof. G. Rambow / Prof. V. Albus

2. Mündliche Prüfung im Hauptfach
 und Theorienebenfach 1,0
 Prüfer: Prof. G. Rambow / Prof. V. Albus / Prof. Dr. R. Sachsse

3. Präsentation der Studienarbeiten im Hauptfach 1,0
 Prüfer: Prof. G. Rambow / Prof. V. Albus

4. Präsentation einer Arbeit im Praxisnebenfach
 oder eines fachübergreifenden Projektes 1,0
 Prüfer: Prof. V. Albus / Prof. G. Rambow

Durchschnitt nach § 17 der Prüfungsordnung 1,0

Gesamtnote nach § 19 der Prüfungsordnung sehr gut

Karlsruhe, 18. Juli 2001

Der Vorsitzende
des Prüfungsausschusses

Professor V. Albus

Der Rektor
der Hochschule

Professor Dr. P. Sloterdijk

网络动画设计：字体和声音 TYPOUNDTON 2000

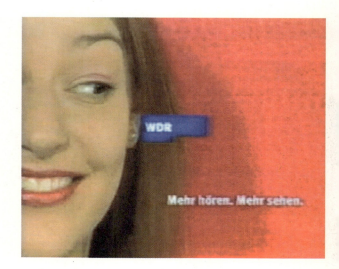
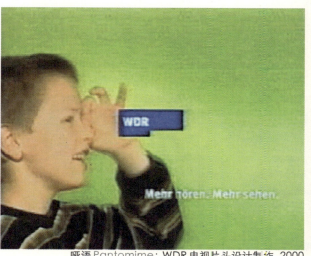

哑语 Pantomime: WDR 电视片头设计制作, 2000

WDR 片头设计创意 Konzept: 乔加 Jia Qiao

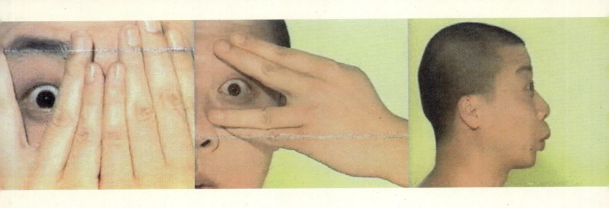

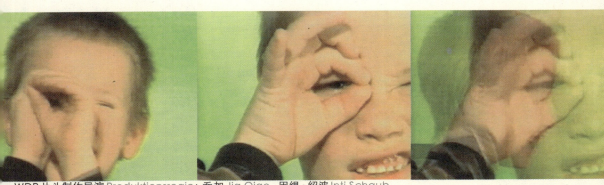

WDR 片头制作导演 Produktionsregie: 乔加 Jia Qiao、因缇·绍波 Inti Schaub

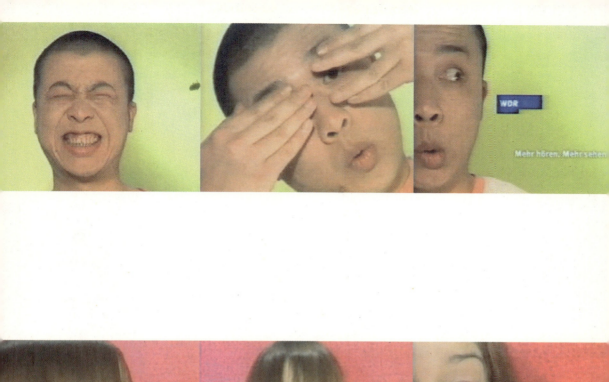

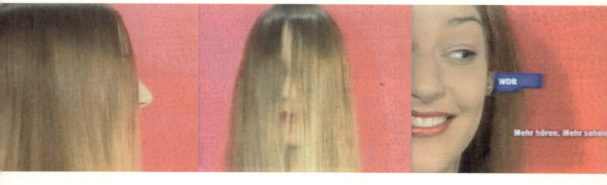

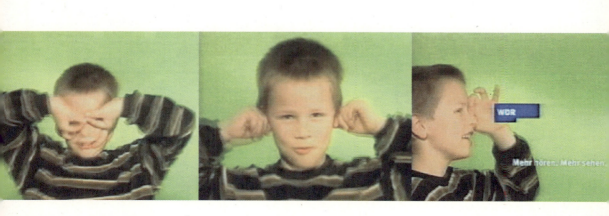

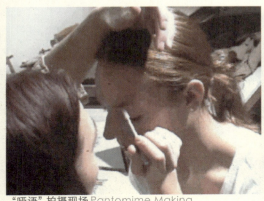

"哑语"拍摄现场 Pantomime Making

《国立卡尔斯鲁厄造型大学1992-2002》KARLSRUHE IKONOTOPE 1992-2002

网络动画设计：字体和声音 TYPOUNDTON

毕业创作 Diplomarbeit: 多媒体 CD-Rom《漆　松岛さくら子》Urushi and Sakurako

漆　松島さくら子

urushi and sakurako

start quit

biography
body ornaments
interview
what is urushi?
objects
research
materials, tools & techniques
exhibitions

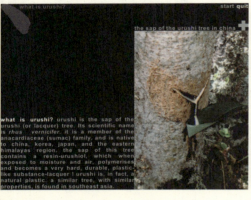

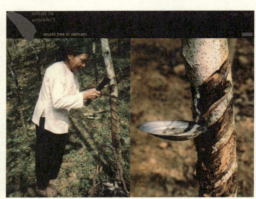

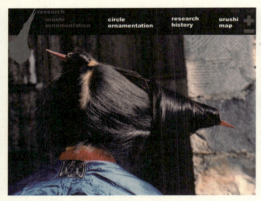

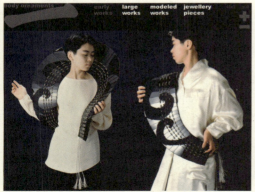

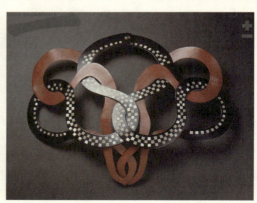

漆・松島さくら子 Urushi and Sakurako

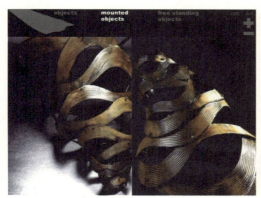
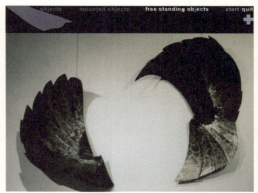
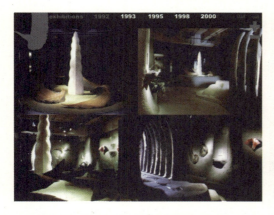
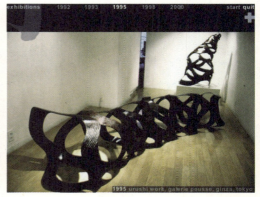
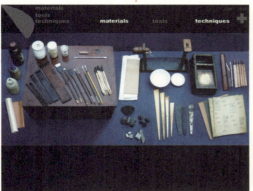

"漆―美的放浪" Urushi
― Sakurako Matsushima
松島さくら子

Konzeption:
Titel:

Idee Eins:

8章

| BAR | Inhalt | Start | ende |

Start.(Option)

1-8
2-1-2
3-⑩
㉜

- bodyorant
- ⑦+ objekt
- interview
- material. Baumsaft
- research. map
- 美のえれ浪 "お"
- show
- über mich und meiner arbeit
- Biographie

Dande. 关于作品.
由来. 岩泡自我.
NHK.

①②③④⑤

生平.

调查报告.

Idee Zwei

640

About Sakurako
生平简历

① What is Urushi
什么是漆

造型 Objekt

Body ornament
装身具

Exhibition
展览

480

Video
采訪

Sakurako

工具和材料
research
考查

上
下

平面设计　屏面设计　Graphic Design　Screen Design

Beyond　Pages（超越页面）是我最喜欢的互动媒体艺术作品之一。它是日本艺术家藤幡正树 Fujihata　Masaki　328　1995 年作为 ZKM 媒体艺术中心的客座艺术家期间创作的。在一个封闭的黑房间里，只放着一张桌子和一把椅子，桌上平躺着一本虚拟的"书"－看图识字，它是整个作品的互动界面 Interface。观众可以用一支电子笔点击"书"上的文字或者插图，当点击上面的"door"时，对面的墙壁上就立即出现一扇影像的门，还有一个小女孩在一进一出；用电子笔点击"书"的右下角时，书就会翻到下一页。点击"clock"，墙上会出现一个虚拟的挂钟，表针准确地指示着当前时间；如果点击当"lamp"时，桌上放着的一盏真实的台灯就会自动亮起来。

这件作品的形式很有趣，而且富有哲理。书作为一种传统媒介，一直是物理的、纸上的和平面的。藤幡 Fujihata 用游戏的形式提出他的真正问题：书的定义是什么？除了是可看的之外，是否还可以是可听的、可感的？超越页面是否可以理解成超越纸面，超越二维平面？带着这个问题，在创作出 Beyond　Pages（超越页面）的几年前，他曾在日本主办过题为"书的未来的书"的展览，把"书的未来"和"未来的书"两个概念像做文字游戏一样串在一起。无独有偶，柏林的平面设计师斯文·沃克 Sven Völker　335　主编的《超越界限》Beyand the Board，反映了相似的观点。这本书特别选择了十几位设计师和艺术家的作品，值得注意的是，这些人有着一个共同特点，那就是他们都或多或少，不同角度地跨越了自己本专业的界限而涉足到其他或相邻的领域里，例如从平面设计到互动界面设计，从产品设计到虚拟现实艺术，而使作品呈现出一种不曾有过的新面貌。

在"超越"这个意义上，"平面"和"屏面"变得难以分辨。巧的是这两个词的汉字发音完全一样。在西方，屏面设计，即"Screen Design"的概念应运而生，它来自平面设计而又脱离出平面设计而形成一个独立的界面设计的范畴。界面 Screen 在我们的生活中已经司空见惯：电影屏幕、电视屏幕、电脑显示屏、游戏界面、电子广告屏、手机显示屏、监视屏、指示屏、手触屏等等。平面和屏面，平面设计和屏面设计，这些只是技术的不同带来的功能的不同，虽然设计语言发生了很大变化，在设计理念是一致的。所以，屏面应该是平面的引申，而不是一个横空出世的新概念，但是超越平面的概念。

但是，事实上却又没有那么简单。随之而来的是一系列现状让人困惑。平面设计和屏面设计从教育到实践都还是各走各的路线，彼此少有交叉。谁在乎影视创作中的平面设计？又是什么人在设计网页？现实世界中，网络平台的设计任务往往由计算机人士代劳，而平面设计师仍然固守在原有的"堡垒"之中。

《屏面》《Screen》是一本关于平面设计、新媒体和视觉文化的散文集（Essays on Graphic Design, New Media and Visual Culture）。这本书由杰西卡·赫尔凡德 Jessica Helfand 328 编写，文章由约翰·梅达 John Maeda 330 推荐。海尔凡德 Helfand 在序言中这样写道：

"我对看电视的记忆非常早，大概在我四岁的时候。每当 CBS 326 电视台的标志闪耀在屏幕上时我都跑去藏在我父母的床下。……这也许是我第一次关于爱恨关系的体验，那些年的屏幕：从电视屏幕、电脑屏幕到电影屏幕，从 PDAs 332 到 ATMs 325，从手机到微波炉，没完没了的一连串的电子设备将我们的日常生活设计成一场场数字游戏。屏幕围绕着我们、封固着我们、成为我们传递信息的第一渠道。它们在我们的生活中无处不在、无孔不入、无穷无尽。……我们在屏幕上看什么，这显然是一个对视觉传达设计师值得考虑的重要问题。我们是制作者还是管理人？是控制者还是策划者？是编辑还是唯美主义者？也许最重要的是要知道传统设计原则的位置何在，那些形式语言、视觉语义，运用在一种以随机和互动为特征的环境中吗？在联网络发布和网民的民主中吗？……"

I have a very early memory of watching television – I was perhaps four at the time – and running to hide under my parent´s bed each time the CBS logo flashed boldly upon the screen....What we see on screen is obviously an issue of considerable importantce to communication designers. Are we makers or managers? Controllers or curators? Editors or aesthetes? Perhaps most importantly, to what degree do the classic principles of design – the formal languages, the visual semantics – apply in an environment characterized by randomness and reciprocity, distribution across networks and democracy among netizens? ...What we see on screen is obviously an issue of considerable importantce to communication designers. Are we makers or managers? Controllers or curators? Editors or aesthetes? Perhaps most importantly, to what degree do the classic principles of design – the formal languages, the visual semantics – apply in an environment characterized by randomness and reciprocity, distribution across networks and democracy among netizens? ...

自己的图书馆 Eine eigene Bibliothek

这是冈特·兰堡 Gunter Rambow [335] 在课堂上给我们的忠告。他的办公室就是一个小图书馆，他经常在这里和学生们围坐一桌，讨论每个人的设计方案。1999年冬天，我拜访他在法兰克福的工作室。那里让我印象最深的就是书。工作室被书架分成前后两个空间，顶天立地的黑色书架上排满了书。和普通人的藏书不一样，设计师的书是五彩缤纷的，在书架上形成一条条斑斓的彩带，错落有致。这些书是他几十年的积累。兰堡 Rambow 是我见过的藏书最多的人。

书可以给人思想和智慧。在读图时代的今天，还有多少人在看书？在信息爆炸的环境里，又有多少人能看得进书呢？兰堡 Rambow 爱书，现在他建议自己的学生们也这么做，建立自己的图书馆。要做到这一点，仅凭爱好是坚持不了多久的，需要的是一种习惯。他认为，读书－买书－藏书的过程，可以指导一个年轻人不至随波逐流或者半途而废，可以潜移默化地把他对学业最初的好奇心引向后来的事业心，可以有助他找到职业认同感，比如"我是一个设计师"这样的内心认可。

我在上过拉尔斯·穆乐 Lars Müller [331] 的书籍设计课，并且亲自做过一本书之后，对书就更有感情了。如果说穆乐 Müller 本身就是一个做书人，他的爱书是理所当然的话，那么后来，我在媒体艺术学习期间遇到的迪迈斯 Demers [327] 教授也是一个爱书的人。他是一个机器人艺术家，每次上课都需要拿来许多设备和器材，他把它们放在一个带有轱辘的双层推车上，从他三楼的办公室乘电梯直接推到教室来，车上除了设备之外，每次都载着相当多的沉重的书，涉及展示设计、艺术节、舞台设计、建筑、灯光、机械媒体、技术等等，不一而足。这些书都是他的个人收藏。他拿到课堂上来，有的与课程直接相关，有的提供了信息和背景资料，对一个媒体艺术家和计算机专家来说，他更多地是在电脑和网络上工作，书依然是他最好的朋友。

自己的图书馆成了我的一个梦想。这个过程当然不容易，德国的艺术图书很贵，我曾计划一个月买一本书，后来发现过于死板，好书需要时间去发现，有时也需要时间去等待。我有几个买书的渠道：固定的几个出版社、课堂上看见的老师的书、二手书店、图书馆，这些办法中总能遇见好书。"建一个自己的图书馆"是兰堡 Rambow 在课堂上的一个即兴话题，它却成了我日后的准则。

到西方去
GoWest

媒体艺术
Medien Kunst

跳，跳，革命！
dance, dance, revolution!

表演（行为艺术）的技术
Performance technologies

高级 MAX 编程
Advanced MAX Programming

装饰不总是装饰
Décor is not always decoration

2002 瑞士国家博览会
EXPO 2002 Switzerland

声音动画：规。律。 199
sound animation: Regular Pattern

新媒体不等于多媒体 201
New Media ≠ Multimedia

媒体→艺术 艺术→媒体 203
Medien→Kunst Kunst→Medien

实时表演（行为艺术） 211
Real-time Performance

互动装置：dot screen 215
interaktive installation: dot screen

互动灯光设计 219
Interactive Lighting Design

灯光装置：轮回 220
licht installation: endlos

光艺术来自艺术光 221
Lichtkunst aus Kunstlicht

展示设计 241
Ausstellungsdesign

MAX 实验创作 245
Experiment mit MAX

媒体创作小组 247
Supreme Particles

机器人艺术 251
Louis-Philippe Demers

ZKM 媒体艺术中心 273
ZKM Karlsruhe

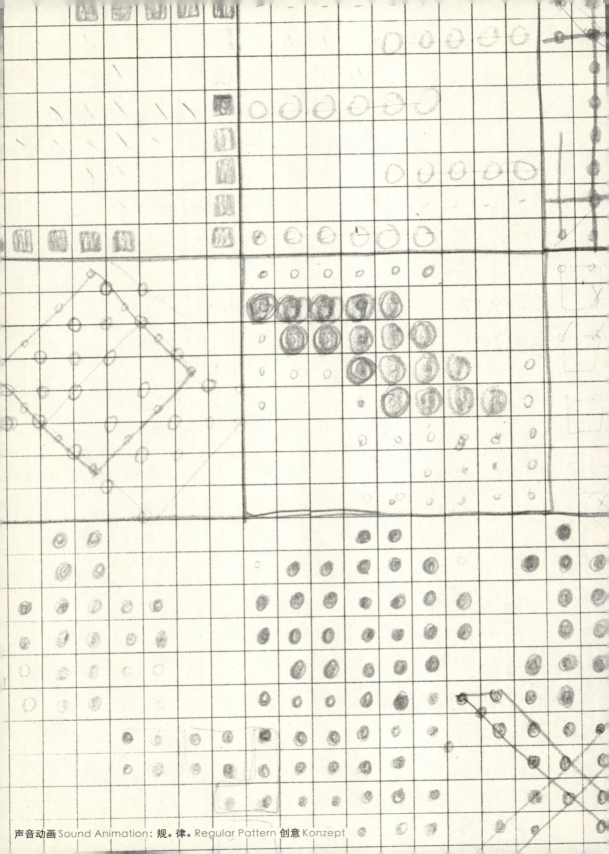

声音动画 Sound Animation：规。律。Regular Pattern 创意 Konzept

声音动画：规。律。sound animation: Regular Pattern

"规。律。"REGULAR PATTERN 是我在2002年创作的一组声音动画。这件作品的构思完全是因为受到声音的启发，媒体艺术专业的学生斯迪夫·费舍尔 Steve Fischer 创作的音乐让我听了之后很激动，那铿锵有力的节奏和一阵阵由电子合成的各种金属的撞击声和人群的嘈杂声产生出一种强烈的形式感，好像在我眼前飞逝而过的一幕一幕抽象画面，这种形式感让我想到建筑，追寻着这种感觉，我创作出了"规。律。"REGULAR PATTERN

创意 Konzept：

我努力寻找建筑结构和声音的共同点。"规"意为形，"律"意为声，"规律"既可代表形式，也可表现声音。这件由四段动画连贯而成的声音动画均以建筑摄影、声音、几何图形为元素。建筑是静止的吗？"规。律。"表现出每一座建筑物都在发出声音，它们以一种既和谐而又充满张力的方式与声音相关联，产生出节奏和运动感。在这里，建筑元素扩展出一个独特的空间，一个由节奏和旋律带动起的空间。其中，分别由方、圆、叉、三角形四种符号所构成的动画仅仅代表一种抽象的象征。建筑本身作为有生命的实体，敲响着它们自己的规律。

Eine experimentelle Aniamtion mit vier Clips aus Elementen der architektonischen Fotografie, Sound, Musik und geometrischen Figuren. Ist Architektur still? REGUAR PATTERN zeigt, dass das Konzept, jeder Architektur klaenge, Rhytmen und Bewegungen in harmonischer und spannungsgeladender Weise verbindet. Die archtektonischen Elemente strahlen einen eigenen, von Takt und Melodie bewegten Raum aus, in dem sich die grafischen Animationen nur scheinbar abstrakt verhalten. Die Objekte werden erlebbar und interpretierbar durch Animationen, deren Regularitaet vor der Archtektur selbst ausgeht.

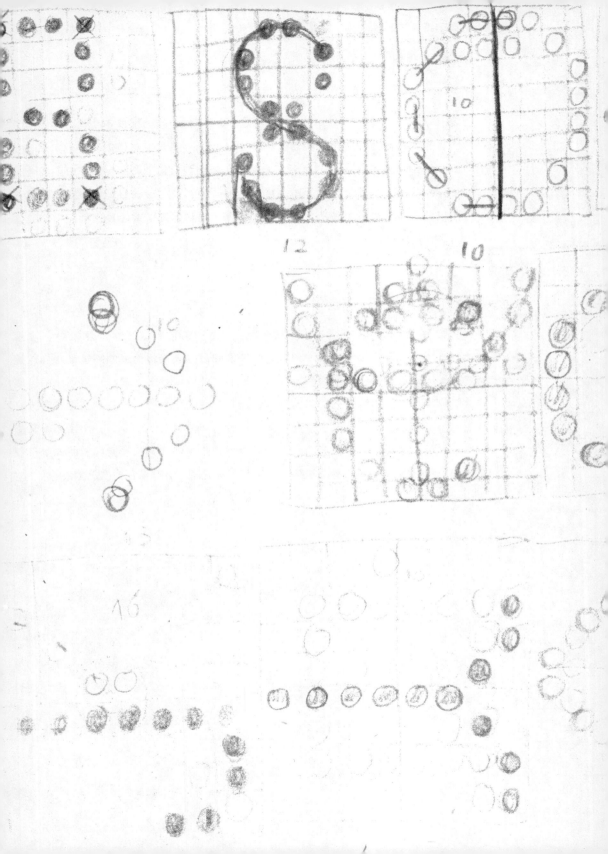

新媒体不等于多媒体 New Media ≠ Multimedia

新媒体（New media），多媒体（Multimedia），仅从构词上看，它们也是不一样的，New Media是一个词组，new是media的形容词，而Multimedia是一个合成词，以multi为前缀。"New Media"和"Multimedia"并不像它们的中文"新媒体"和"多媒体"看上去那么相像，像到纠缠不清的程度。我多次在国内向学习设计或者新媒体专业的学生问到这个问题，得到的回答虽然不尽相同，但是没有说得清的。问：什么是新媒体、什么是多媒体？答：（顾名思义）新媒体就是最新的媒体，多媒体就是多种媒体。问：能举个例子吗？答：举例子嘛，网络是新媒体（因为新）。问：那电影是不是新媒体呢？答：电影好像就不那么新了。问：多媒体的例子？答：比如电子游戏，有图像、有声音。问：电影也有图像、有声音呀？答：嗯，那就不知道了。

不仅在国内，这个问题其实是全球的，它是一个理论问题。卡尔斯鲁厄造型大学这个以新媒体为方向的学校，共同的媒体技术使艺术和设计面临同样的问题，无论在哪一个专业里，都会遇到这个问题：什么是新媒体？什么是多媒体？我上过的课里，电视设计属于新媒体，但不是多媒体，互动CD-Rom设计是多媒体，也是新媒体。

"新媒体" New Media 的概念最早出现在20世纪20年代，它的含义是相对于当时的传统艺术媒介（绘画、雕塑、音乐和戏剧等）而言的"新"媒体：摄影、电影，以及后来出现的广播和电视。像中国的新文化运动一样，新媒体是特定时代背景下的一场"革命"，并且逐步形成了这个概念。其演变过程又是怎样的呢？1839年摄影的发明，让电影早在20世纪初就形成了颇具规模的电影工业。20世纪20年代出现的广播和20世纪60年代崛起的电视，很快就成为艺术家手中的创作工具（媒体）。20世纪90年代兴起的互联网也为艺术家开启了新的技术潜力，数字媒体更给艺术带来无限的新的可能性。新媒体已经有160多年的历史。看来，所谓"新媒体"实际上已经并不新，这里的"新"是相对于传统艺术而言的，而且是早在20世纪20年代就已经被诠释过了，只是媒体技术的日新月异，让我们尚来不及给更新的媒体"注册"定义，毕竟，跟绘画相比，媒体艺术的历史还太短，甚至还没有获得相应的位置。

"多媒体" Multimedia 的概念随着计算机技术的引入发展出来的。严格地说，它应该是指计算机技术支持下的、相互能产生互动关系的多种媒体。因此，它的首要含义是"互动" Interaktion，这也是多媒体区别于新媒体的最显著的特质。也正因为如此，多媒体中的"多种"媒体并不一定是新媒体，传统媒体也可以和其他媒体之间产生"技术"互动。多媒体概念随着计算机技术的深入，出现在20世纪80年代，比新媒体要年轻得多。这个词的来历本身也显示出了互动性，"Multimedia"的前缀"multi"的本意不仅是"多"，还有交叉、复合、多元、综合等含义，而这些含义在中文"多媒体"一词中体现得的确不够明显。广义上，"互动性" Interaktivität 包括社会的互动和技术的互动两层含义，以上所围绕的是技术的互动，因为它具体涉及到我们的专业。总之，如果用"互动"这个标准来衡量，就可以理解，新媒体的重要代表之电影和电视虽然有两种以上的媒体－图像和声音，但是因为它们之间没有"技术"互动的关系，而只有同时存在的并列关系，所以不是多媒体。

此时，传统媒体受到前所未有的挑战。就像"书是否会被电子出版物所取代？"这样的问题一样，"传统媒体是否会被新媒体所取代？"自然也成了人们关注的焦点。我们关注的是设计和艺术对时代作出的反应，无论是传统媒体还是新媒体，创造性是不能被取代的。另外，在前几章的内容里已经"流量"了我对传统媒体的理解，比如拉尔斯·穆乐 Lars Müller 331 的"书籍设计"，兰堡 Rambow 332 的"拇指电影"等课题。

新媒体 New Media 和多媒体 Multimedia 从各个方面为艺术和设计带来了新的含义。通过交叉界面 Interface，多媒体提供了这样一种媒介，它改变了时间结构，它把以往的媒体所依据的"故事性"打散之后重新构造。为设计者提供了新的创作手段，也改变了作者和观众之间的一系列关系：给予和接受、主动和被动、看和被看，等等。马丁·瑞瑟 Martin Rieser 和安德烈·扎普 Andrea Zapp 335 在他们编辑的《新屏面媒体》New Screen Media 的前言中写道："新媒体的出现使传统的叙述形式更加多样化，不仅是通过技术上的革命性变化，而最重要的是通过改变作者和观众的关系。"Trational narrative has been augmented by the advent of new media, not just through the revolutionary distributive aspects of the technology, but principally through the changed relationship between audience and author. (British Film Institute & ZKM 出版，2002)

媒体→艺术　艺术→媒体　Medien→Kunst　Kunst→Medien

摘译：《20世纪前半期媒体艺术之雏形》作者：迪特·达尼尔斯

Übersetzung in Auszügen aus 《Vorformen der Medienkunst in der ersten Hälfte des 20. Jahrhunderts》 Dieter Daniels [326]

媒体取代艺术 – 艺术反映媒体

Medien ersetzen Kunst - Kunst reagiert auf Medien

艺术家为什么使用媒体？

Warum verwenden Künstler Medien?

媒体艺术的前身

Vorläufer der Medienkunst

宣言和乌托邦
Manifeste und Utopien

从乌托邦到实践
Von der Utopie zur Praxis

20世纪20年代到60年代

Von den 1920er zu den 1960er Jahren

20世纪30年代的政治鼓吹
Politisierung und Propaganda der 1930er Jahre

乌托邦的意识形态化
Ideologisierung der Utopie

20世纪50年代从零点起步

Neubeginn am Nullpunkt ab 1950

乌托邦式 – 强调策略：路西欧·冯塔那 Lucio Fontana [327] 和电视
Utopisch - emphatische Strategie: Lucio Fontana und das Fernsehen

感受性的 – 分析策略：约翰·凯奇 John Cage [328] 和收音机
Rezeptiv - analytische Strategie: John Cage und das Radio

批判性的 – 解构策略：盖·笛伯特 Guy Debord [329] 和电影
Kritisch - destruktive Strategie: Guy Debord und der Film

三个媒体 – 三个策略

Drei Medien - drei Strategien

媒体取代艺术 – 艺术反映媒体
Medien ersetzen Kunst - Kunst reagiert auf Medien

在过去150年的过程中,视听媒体(摄影、电影、广播、电视、多媒体)一点一滴地占据了人类感官的一片领域,而此前这个领域一直是由传统艺术及其各种流派(绘画、音乐、戏剧)所独占。1839年摄影的发明以及它惊人的大众化普及,更因为19世纪后半期的印刷技术而得以强化;迅速起步的电影在20世纪初业已形成具深远影响的电影工业;20世纪20年代出现的广播更具几乎爆炸般的强势;这一切均表明,这些传播和制造手段具有何等巨大的威力。于是从20世纪60年代起,电视成为大众媒体,实际上是电视塑造了"大众媒体"这个概念,直到90年代才终于受到互联网和与此相关的多媒体平台的挑战。

每一个视听媒体技术都将提出新的美学问题。其中包括两个方面:一个是媒体内在的,即可以用什么表现形式,以及需要哪些媒体(例如在摄影、电影和数码图像中运用不同形式的蒙太奇);另一个是与整体文化的联系,也就是它和既有媒体及艺术形式之间的关系。尽管直到今天仍然有人在画画和拍电影,实际上在摄影发明之际即宣告了绘画的"死亡",这种"死亡"并在电视和电影的关系中又重复了一次。当然,已经建立的艺术和媒体形式对后来的发展有所反映:最早自印象派开始,同样也在立体派和超现实主义流派里,绘画正显示出其哲学和心理学上的摄影所不及的特质。相对一个个的、多声音的电视的巨大信息量而言,票房电影则着重于封闭的、情感的故事。与工业图画的完美相对应,艺术性的录像和行为艺术赋予伤口和混乱以新的真实性。即从媒体技术,也从审美角度来看,前卫和主流从现代开始就呈现出一种频繁的交替关系。因此一种激进的说法是:"一切现代艺术都是媒体艺术"。

艺术家为什么使用媒体? Warum verwenden Künstler Medien?

让我们首先从艺术家的角度来看待这种复杂的相互作用力。有两个让他们使用媒体的决定性因素。第一个原因是他们深感同时也清醒认识到现代艺术正在广泛地失去影响力。从19世纪末先锋派的出现,至少到20世纪初的抽象派和立体派,前卫艺术失去了当代大众对其审美"常识"的普遍接受。新技术的运用,如电影、广播这些潜在的大众媒体则带来了希望,让那些先锋派们走出自我封闭,从而使"艺术和大众重新和解",如古拉奥姆·阿波利那厄 Guillaume Apollinaire [325] 1912年在他关于立体派一书的结尾中所写。
……

第二个视听媒体艺术作品的核心动因在于其美学潜力 – 创造当时见所未见、闻所未闻的图像和声音体验，也就是超越一切既有流派的艺术形式。沃尔特·胡特曼 Walter Ruttmann 332 1919年这样表述："一种为眼睛的艺术，它和绘画的区别在于它靠时间播放（如音乐）。……因此将出现一种全新的、目前只有一些潜伏的艺术家创造的、一种大致在绘画和音乐之间的艺术。"并且，对这一新艺术，"完全可以预计到它巨大而广泛的观众，正如绘画那样。"……

这一新媒体美学从一开始构建，就是对技术化和日常感知中的媒体旋风的反映。第二个动因到今天还在继续，表现在艺术家剖析和解构大众媒体。有足够的例子，从威廉姆·布洛斯 William Burroughs 326 的文学性的 Cut-up 到白南准 Nam June Paik 332 的电视图像再混合；从达拉·比恩包姆斯 Dara Birnbaums 325 的电视 – 记号语言的系统分析到黑斯·布汀 Heath Bunting 326 在其 Internet 作品《_readme》（读我）中所表现的语言在网络中被微妙商业化的过程。

媒体艺术的前身 Vorläufer der Medienkunst

宣言和乌托邦 Manifeste und Utopien

早在艺术媒体作品开始之前，就已在宣言和蓝图中对其动机和潜在目标作出了规划，部分达到了超过当时技术可行性的水平。20世纪60年代以来，表现在很多方面的媒体艺术的广泛实践都已预料到这些假设。"媒体·艺术·网络"（www.medienkunstnetz.de）中的在线文字资料，可以被视为是对这一主题的首次文字表达，它将在这篇《媒体艺术概述》Medienkunst im Überblick 的其他章节中得以反映。

从乌托邦到实践 Von der Utopie zur Praxis

20世纪20年代，宣言和理想主义就已催生了具体的技术尝试和早期作品，它们在一定程度上仅仅是靠艺术家的个人奋斗而实现的。对审美和技术可行性的要求也达到最紧密的结合。第一时间站出来的先锋们尚且找不到符合他们想像的足够使用的机械化设备。为了实现他们的理想主义的"看"和"听"，他们必须（自己动手）发明和组装设备。卢索罗 Russolo 332 自己组装了他的《Intonarumori》（杂音发声器），维多夫 Vertov 334 徒劳地为了用唱片制造声音蒙太奇而努力，这个办法是他以前为电影而发明的。胡特曼 Ruttmann 332 制造了一个电影录影机，甚至为它注册了专利。

在包豪斯 Bauhaus 的影响下，20世纪20年代中期出现了艺术家和技术师携手合作、依托工业化生产和相关实用技术的观点。路德维希·荷施费德-马克 Ludwig Hirschfeld-Mack 329 和酷特·施维德费格 Kurt Schwerdtfeger 合作的第一件"光艺术之经典作品"是在20世纪20年代，尚且在包豪斯的车间里，用简陋但是有效的机械，由学生们手工制作的。而另一件拉兹罗·莫霍勒－那吉 László Moholy-Nagy 331 于1930年完成的《光－空间－调节器》已经是一个用电力发动机控制的仪器，当然其机械之完美是为审美服务的。……

20世纪20年代到60年代 Von den 1920er zu den 1960er Jahren

其后的媒体艺术之雏形的发展被第二次世界大战猛烈摧毁，而直到20世纪60年代才得以继续前进。于是20年代的理想和战后的实践之间有了一个重要区别：20年代的电影和广播还被看作是赋有潜力的艺术形式，好像是以另一种方式对艺术史的推进。而到了60年代却转变成对电影和广播的放弃，它们这时因成为了"大众媒体"而变成了文化失地。尽管个别艺术家，为了夺回哪怕是象征性的少数媒体而不惜用一种折中的方式工作，但是无法整体改变已经被商业和政治化所塑造的媒体体系。那个"一切现代艺术都是媒体艺术"的论点，从20世纪60年代起变成了彻底的指责：一切媒体艺术都是反媒体的艺术。

20世纪30年代的政治鼓吹
Politisierung und Propaganda der 1930er Jahre

这一态度的转变可以追溯到20世纪30年代，媒体的政治工具化（倾向）越演越烈，也威胁到了艺术家。贝托特·布莱希特 Bertolt Brecht 326 1932年就对广播发起了挑战："广播从一个传播工具变成了一个通讯工具。"沃尔特·本杰明 Walter Benjamin 325 则把希望寄托在电影上，尤其是电影上表现出的艺术的新的政治功能："艺术作品的技术性可以重复地改变大众和艺术的关系。从一个最落后的，比如毕加索，骤变成最先进的，比如卓别林。"这种低估了媒体的革命性社会角色的描述，完全是由于来自一种强大的经济及直接的政治压力。在此过程中，新技术的发展得以完善，但是对媒体的自由解放之职能的期待很快就宣告破灭，因为它已经成为（当时）法西斯和存在于德国、意大利和苏维埃的斯大林主义的宣传工具。因此先锋时期的艺术家如胡特曼 Ruttmann 332、维多夫 Vertov 334、艾森斯坦 Eisenstein 327 和意大利的未来派们也不得不为政治宣传服务。连20世纪20年代跑到美国去的那些前卫艺术家们，在那段时间里也难以继续他们的实验创作。不但如此，他们，比如布莱希勒 Brecht 或费辛格 Fischinger 327，反

而遭遇到同样猛烈的一切媒体形式的商业化袭击。

乌托邦的意识形态化 Ideologisierung der Utopie

由沃尔特·本杰明 Walter Benjamin 325 构建的政治美学，被法西斯主义适用于艺术乌托邦的意识形态化，就像它们（政治美学）当初在对电视的艺术构想中可以看出来的那样，当时的技术尚处在实验阶段。对维多夫 Vertov 334 来说，电影和广播只是通往一个新艺术形式、通往"无线电眼睛" Radioauge 的过渡阶段。早在1925年他就预感到，电视"用无线电摄像机拍摄的人类视觉和听觉这样的奇迹，将在最短的时间内在全世界放送"。他把电影媒体产业之盛行看成是一个警示，警示着新技术的出现从一开始就是为共产主义服务的："我们必须作好准备，让这一发明使资本主义世界自行走向没落。"所以维多夫 Vertov 的作品以"创造一个全世界劳动者的视觉联合"为追求目标，因为只有这样，才有可能"实现一种紧密的、牢不可破的团结"。在相反的政治征兆中，1933年意大利未来主义 Futurismus 把电视看作是在法西斯媒体政权（体制）中（惟一）掌握在艺术家手中的工具："我们现在的电视，在一个大屏幕上，它的每个巨幅画面都由50.000以上个像素组成。在向往着遥测触觉、遥测嗅觉和遥测味觉的过程中，我们未来主义者让无线电通话变得完美，这就等于承认，百倍提高了意大利种族的创造天赋，消除了旧有的距离感。"而且他们的领袖马里内提 Marinetti 330 两年前就幻想"在自己的飞机上悬挂电视屏幕"，向所有观众作远距离的未来主义的"高空表演" areopittura 325。在此基础上，很快迎来了一个让电视公开亮相的好时机，那就是1936年在柏林召开的奥林匹克运动会，奥运会的情景通过柏林的25个公共电视转播站同时传播出去。这个被国家社会主义垄断的工具，包括广播，通过公众活动而被扩大，通过同步传播而成为一个符合继续发展的未来主义理想的新媒体。

20世纪50年代从零点起步 Neubeginn am Nullpunkt ab 1950

在理想主义中，视听媒体作为一种新的艺术手段，是终将被现实超越的。可以说，第二次世界大战结束后的大众媒体最终失去了纯洁性。在被称为"零年"之后，艺术的发展也回到了一个零点，从那时起，直到20世纪60年代才开始新的发展，也才是我们今天普遍意义上称之为的媒体艺术 Medienkunst。当然，早在20世纪50年代早期，就形成了对视听媒体的新观点，这才让这个零点成为话题。艺术家面临一个（已经）牢固建立起来的媒体体系，其技术发展超过相应的媒体审美，而且给实验和探索几乎不留余地。所以人们或婉转或直接地把这个苗

头称为"媒体成了艺术的对立面"。因此在1951-1952年期间,广播、电视和电影这三大媒体被捧为模式,成了整个后来发展的榜样。三个策略在当时已显露出其早期的、根本的纯形式化。

乌托邦式－强调策略:路西欧·冯塔那 Lucio Fontana 和电视
Utopisch - emphatische Strategie: Lucio Fontana und das Fernsehen

电视在意大利的活跃,应该是1952年路西欧·冯塔那 Lucio Fontana [327] 通过由他创建的"Spazialismo"(意大利"特别主义"流派)的电视节目,第一次让艺术利用电视有了公开演习的机会。由此引发的《对电视的特别主义宣言》《Manifest des Spazialismus für das Fernsehen》,是向这种新工具的致意,有着与20年前的意大利未来主义相似的强硬语气,只是少了那种政治野心:"我们特别主义者第一次因为我们的新艺术形式－电视,而在全世界闪光(……)电视是我们期待已久的艺术手段,它可以把我们的创意一体化。我们很高兴,这个应该刷新所有的艺术领域的宣言将在意大利电视上播放。的确,艺术是永恒的,但它以往始终是和材料联系在一起。相反,我们想让它从这个束缚中解放出来,愿它在哪怕只有一分钟的播放时间里,千年留存于世。"伴随着这个宣言的却没有进一步艺术上的实际行动,而且因为这个惟一的"特别主义"节目是现场直播,很可惜,没有留下任何记录。宣言的全部意义在于保存了这个首次电视－艺术行为的永恒性,也预约了未来的观众,有一天他们会想在宇宙的距离里感受它的余光。冯塔那 Fontana 的主张也被赋予理想主义,他像未来主义者们一样走到了极限:让电视转化成为艺术家手中的工具。(这是不可能的)1948年,冯塔那 Fontana 就在第二个"特别主义"宣言 Manifest des "Spazialismo" 中称:"我们要通过广播和电视,让艺术表现形式呈现出崭新的样式。1949年以来,他以题为"concetto spaziale"的在纯白画面上的穿孔,以及1953年以来的霓虹灯管的灯光装置,把艺术对空间的渗透视觉化。也许这种彻底理想化的态度只有在意大利这样很大程度上还未被电视所污染的国家才有可能,因为它完全不考虑争夺大众媒体未来市场的现实斗争,而(这种斗争)在当时的美国已经开始了。

感受性的－分析策略:约翰·凯奇 John Cage 和收音机
Rezeptiv - analytische Strategie: John Cage und das Radio

不是从放送者,而是从接受者的角度,在美国,约翰·凯奇 John Cage [326] 找到了对媒体进行艺术化再定义的余地。在他1951年的曲作《Imaginary Landscape No.4》(幻想风景第4号),以及后来的几部作品里,他把收音机当作乐器来使

用。按照乐谱的安排，把24个输出端口连接到12个收音机的音箱、音高和播放上。这段曲子长四分钟，而且是在他著名的无声曲《4′33″》一年之前创作的，它由两个偶然结构的重叠组成，在作曲上，凯奇 Cage 采用了中国易经占卜的偶然性组合，它们又和收音机播出的偶然性声音元素相连，可以按演出的地点和时间接收到既有的频道。这样，凯奇引入技术媒体实现了第一个完全"开放的艺术作品" offene Kunstwerke – 尚在乌贝托·艾扣 Umberto Eco 327 于1958年创造了这个概念之前。

实际上，《Imaginary Landscape No. 4》（幻想风景第4号）从三个方面把凯奇 Cage 的作品带向一个新的起点：凯奇 Cage 第一次运用了易经为作品演出；它第一次用了非预先确定的媒体信息，让凯奇 Cage 的探索里的两个对立出发点在此相遇 – 远古的中国占卜和摩登的美国媒体技术；第三个是《Imaginary Landscape No. 4》（幻想风景第4号）已把无声当成一个作曲元素。凯奇 Cage 说，1951年初演的时候"几乎听不到声音"，而这正是他在作曲时的有意处理。

这曲《Imaginary Landscape No. 4》（幻想风景第4号）让观众体验到的是如同《4′33″》一样的四分钟的高度敏感。纯粹的倾听替代了音乐内容 当然，还有被当作乐器使用的12个收音机，通过它们可以让人们体验到大众媒体的广播节目之无所不在，但是在播放的瞬间又被当成美的原始素材。在此意义上，人们可以在今天的术语里甚至将《4′33″》称作是收音机的"无障碍"乐曲版本。在两个曲子里，艺术都仅站在接受者的一方，而且在《4′33″》里，一种即刻的、物质的感受代替了收音机所传达的感受。在此，对于大众媒体所能承受的播放限度，所有理想主义者们的艺术化处理方式都被凯奇 Cage 颠覆了：媒体没有变，只是我们的感觉变了。也许其背后隐藏着一种对接受者的权利的预感，他们（接受者）在电视速览和网络冲浪的时代，越来越注重从大众媒体所提供的原始素材中决定个人的节目"流域"。

批判性的 – 解构策略：盖·笛伯特 Guy Debord 和电影
Kritisch - destruktive Strategie: Guy Debord und der Film

将近20年的时间里，盖·笛伯特 Guy Debord 327 投身于伊斯多尔·伊叟 Isidore Isou 329 创立的"字母主义" Lettrismus 330 运动之中，他因一场"胡闹"而在1951年嘎纳电影节上一举成名。他的首部字母主义个人电影于1952年6月30日在巴黎首映时，仅仅20分钟后，就因为观众抗议而被迫中断。因为《Geheul für Sade》（电影名：对萨德的怒吼）里没有一个画面，只有间或的全白或全黑的电

影屏幕。在白色镜头的同时能听到对话声，在黑暗时则无声无息。（没有观众能看得下去）直到1952年10月13日，在一个字母主义的保卫连的强制下，才把这部一个半小时的电影从头到尾放映了一遍，观众在劝说和管制下禁止离开电影院，还被迫观赏了最后24分钟的黑暗和沉寂。

这个首次引起公众效应的上映让笛伯特 Debord 认清了方向，使他从字母主义中分离出来，并把他引向了"形势主义"Situationismus 333 的创立。他的电影剧本里有这样一句台词："未来的艺术要么是一场形势大变革，要么就什么都不是"。虽然在笛伯特 Debord 的电影里，也出现了凯奇 Cage 的《4′33″》那样的空白，但那不是引人遐想的感性空间，而是对无论何种轰动效应的攻击性拒绝。这一对媒体社会的激烈批判构成了其《轰动的社会》的理论核心，成了68－运动 68er-Bewegung 325 的基础。先于他的电影实践40年，尚在1922年他就明确提出了"破坏轰动的社会"的目标。

三个媒体－三个策略 Drei Medien – drei Strategien

这三个媒体艺术的起始时刻，既有惊人的同时性，又有着一致性，那就是它们只能作为概念或者印象流传下来，因为它们的音像形式已经不复存在了：冯塔那 Fontana 327 的节目就像当时所有的电视节目一样，是没有录像的现场播放。凯奇 Cage 326 利用收音机的作曲也基本上没有录音，正如凯奇 Cage 对《4′33″》所声明的那样，只有在"此地"和"此时"才能发现它的（真正）意义。笛伯特 Debord 的电影下落不明，只留下了几个不同版本的剧本。

要对这三种艺术的介入作出纲领性的确立，需将技术发展之年表从后往前推算，而波及到1952年的各个媒体之发展状况：电影已经如此规模化和商业化，只能容忍了一个反对观点，实验电影和录像艺术正是这一观点的成倍扩大。广播的声音元素似乎还未成型，还可以被解构和重新组合，即便如此，这个策略还是成为利用"基本胶片长度"Found Footage 328 的方法进行艺术创作的纲领，进而成为技术音乐中的"合成音组"Sampling 333。只有电视，它表面上好像给未来艺术提供了一片新的开放的领域，还伴随着理想主义的希望，但是很快就受到电视－现实（现象）的毫不留情的打击。

这三个此时还处于创意的单纯形式阶段的策略，20世纪60年代起有了进步、区别和发展，成为多种形式的媒体艺术，而其与技术媒体以及社会媒体的发展仍然处于一种紧张关系。

实时表演（行为艺术）Real-time Performance

跳，跳，革命! dance, dance, revolution!

跳，跳，革命! dance, dance, revolution! 是克里斯蒂安·兹格乐 Christian Ziegler 335 2002-2003年期间创作的即时互动的现场舞蹈、音乐和影像表演。日本舞蹈者池田一惠 Kazue Ikeda 的身体及其舞蹈动作是引发所有效果的互动界面 Interface。我观看了在ZKM媒体剧场的这场演出，近距离地感受到一场多媒体舞台的气氛。那一时期，我正在上兹格乐 Ziegler 和迪迈斯 Demers 327 的有关互动舞台的课题。在演出现场，我站在现场"操作"的工作台旁边，看着艺术家正全神贯注地注视着舞蹈者的动作和位置，并随时在程序界面上进行控制，这种配合引起全场的视听变化。从画面到位于四个角落的DJ以至灯光，都会随之产生变化。我在想那些效果背后的艺术家的思路，还有在技术上的实现手段。

兹格乐 Ziegler 自己说："……在跳，跳，革命！(ddr!) 中，观众围绕在舞台四周，像是在一个舞蹈俱乐部里一样。跳，跳，革命！把 dj 和 vj 俱乐部文化同舞蹈表演、互动声音以及电子作曲结合在一起……'跳，跳，革命！'是一种街头的电子游戏，在日本尤其流行。我看到那些年龄在20岁以下的年轻人，在东京街头的游戏店前疯狂地练习着。（我有了这个想法）在一个互动舞台上展开一场游戏式的跳舞比赛，它是各种舞蹈的混合：hip-hop、霹雳舞，还有特技。……如我所愿，池田一惠 Kazue Ikeda 加入我的这件作品中，她在日本出生和长大。开始专业从事舞蹈之前，她曾经学习过杂技和特技。"

Christian Ziegler: " (...) in dance dance revolution! (ddr!) umringt der zuschauer die tanzbühne wie in einem dance-club. ddr! verbindet dj/vj club-culture mit tanztheater und interaktivem sound und elektronischer komposition. (...) ddr! ist der titel eines elektronisches arcadespiels, das vor allem in japan sehr populär ist. ich sah teenager in tokyo auf der straße faszinierende bewegungen vor den arcade salons üben. auf einer interaktiven tanzbühne fanden spielerisch tanzwettbewerbe statt mit einen mix aus hip-hop, break-dance und akrobatik. (...) kazue ikeda, die ich für dieses stück engagieren möchte, ist in japan geboren und aufgewachsen. bevor sie professionell zu tanzen begann, hat sie eine ausbildung zur stuntfrau und akrobatin absolviert."

表演（行为艺术）的技术 Performance technologies

课题：表演（行为艺术）的技术 Performance technologies
导师：兹格乐 Christian Ziegler 335、迪迈斯 Demers 327
时间：2003 年夏季学期
地点：2. F 17-Studio MAG

课题介绍：

这个课题可以分成两个主题：实时和现场。实时 Real-time："即时艺术"和舞台上的互动技术（理论）。作品 "scanned I-V" 333 是一段运用了互动技术的即时艺术的发生过程，我们将介绍 "scanned I-V" 的软件、创意和实施，并且演示其他表演艺术（troika ranch 334、dump type 327、palindrome 332 等）。同时，我们还将进行理论研讨，参考文献：玛蒂娜·雷克 Martina Leeker 330 的《机器、媒体表演艺术》maschinen, medien performances。

我们安装了"ISADORA"软件。学习即时软件编程的第一步 – 基础教程。讨论多媒体程序设计的软件工具及解决方案。比较 director、max、msp、nato、jitter、soft VNS、isadora 这些软件以及与此相关的其他技术要求。克里斯蒂安·兹格乐 Christian Ziegler 335 几年来活跃在舞蹈和技术领域，他发展出一种个人的录像视频信号。他曾与福斯特 Forsythe 328 合作，并在 ZKM 媒体艺术中心从事创作研究。

The seminar is devided in 2 themes: realtime and presence. Real-time: "life art" and interactive technologies on stage (theory), "scanned I-V" the process of developing a life art piece with interactive technology, "scanned I-V" the software. concept and realization, showing of other performances (troika ranch, dump type, palindrome etc.), theory discussion, text "maschinen, medien performances" from Martina Leeker.

Hands on "ISADORA" software. Very basic course of first steps in realtime software programming! Discussion of multimedia authoring tool software concepts. Comparing director/max/nato/jitter/soft VNS/isadora and others upon request. Christian Ziegler has been working for several years in the field of dance and technology while developing a video signature of his own. He collaborated with Forsyth and he did research at the ZKM.

高级 MAX 编程 Advanced MAX Programming

课题：高级 MAX 编程 Advanced MAX Programming
导师：迪迈斯 Demers 327
时间：2004-2005 年冬季学期／每周三 14:00-16:00
地点：2. F 17-Studio MAG

课题介绍：

针对公共互动、剧场、建筑和表演艺术用途的特定编程和 MAX（一种编程软件）设计技术。进一步提高编程技巧，达到独立工作、完全能控制系统的能力。

感应器分析、动态追踪、Java 编程、MAX 编程、音频控制和传动控制。设计用户互动界面。考察媒体控制方面的相关技术。参加者要求有 MAX 经验，实现一件有关声音、灯光、影像或者动力实物造型的作品。

Specific programming and MAX design techniques in regards of public interaction, theatre, architectural and performative applications. The seminar is to further develop your programming skills to develop full fledge and complete control systems.

Sensors analysis, motion tracking, Java Scripts, MAX scripts, audio control and actuator control. Design User Interfaces. Survey of media control technologies. Participants must have experience in MAX and are expected to realize a project dealing with either sound, light, video or cinetic objects.

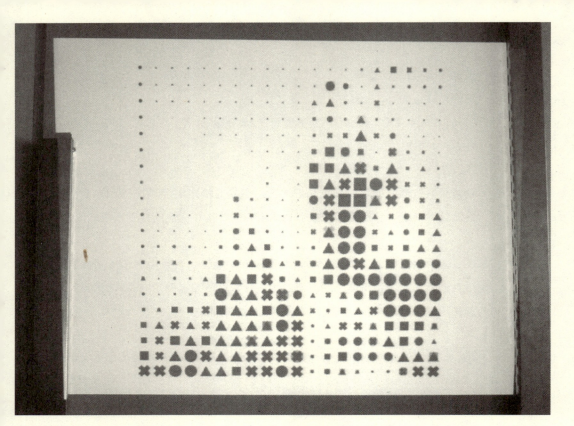

福兰克·艾克霍夫 Frank Eickhoff 在乒工作室编程 Programmierung im Ping Studio

互动装置：dot screen interaktive installation: dot screen

创意 Konzept：

一个对现实场景的符号化再现过程，不仅实现了人－机互动，而且成为人和环境的互动。在此，观众的参与成为作品实现不可或缺的重要组成部分。环境和观众的瞬间移动和变化首先通过镜头被传送给电脑进行识别，再交由计算机程序处理。程序将图像数据化之后，会按照明暗的不同，自动显示出相应的"dot"－即符号化的抽象的几何图形。通过这样的同步编程（Life Programming），传递出一个新的视觉效果：点状屏幕。在这个变化过程中，不同的符号还会引发不同的声音变化，构成与视觉相对应的，同样也体现在听觉上的即兴氛围。

硬件 Hardware：

苹果电脑 Macintosh Computer／镜头 LED Kamera／投影仪 Beamer／音箱 Lautsprecher

软件 Software：

苹果 OX 9.2 以上系统／MAX／Clylops／Absynth

指导老师 Professor：

展示设计教授：迪迈斯 L.-P.Demers 327、数码媒体教授：米歇尔·造普 Michael Saup 333、声音指导：保尔·莫德乐 Paul Modle

创作过程 Entwicklung：

2002.1： 最初构思，将实景抽象成 dots 草图。选择面积不同的四种图
 形：方、圆、叉、三角规定四个尺寸。以此实验一个像素分析的
 效果：眼睛草图。计算像素数量，计算 dots 的形状。
2002.6： 第一次实现 Macintosh 界面 MAX 编程。界面效果：300 像素。
2003.11： 实验 PC 系统下的 C＋＋编程，补充声音，界面效果：800 像素。
2004.1： 仍然采用 Macintosh 系统下的 MAX 编程。界面效果：30 像素。

展示 Exhibition：

2004.2.13-2.15： 卡尔斯鲁厄造型大学 HfG Karlsruhe
2005.6.11-6.12： 北京电影学院"新知觉新媒体艺术节"

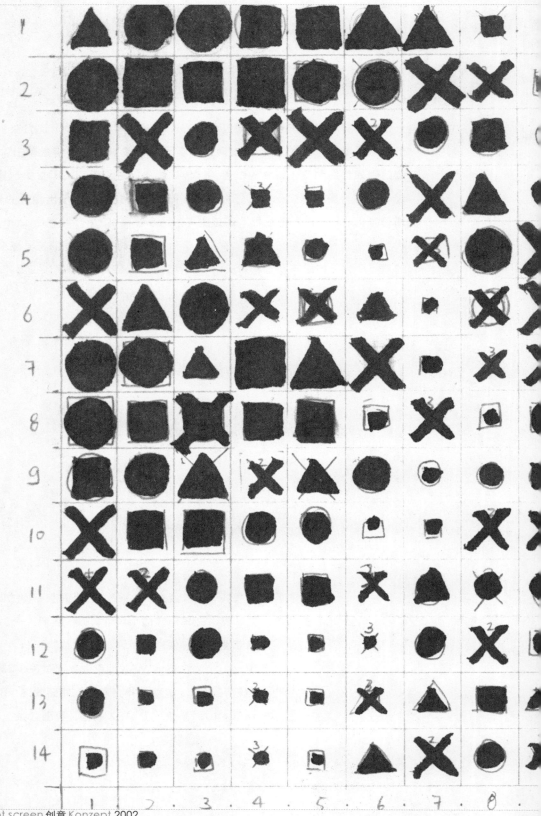

点状屏面 dot screen 创意 Konzept 2002

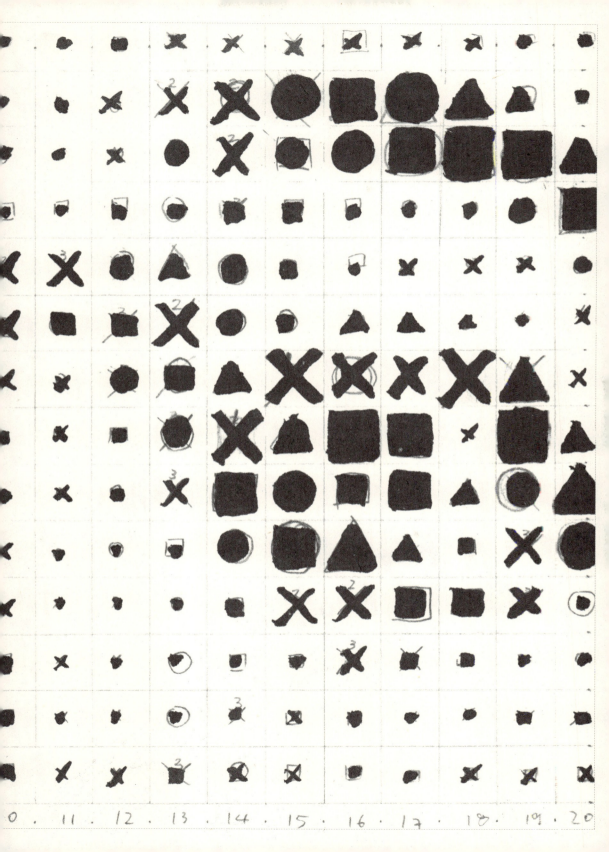

Dot Screen 改进. 10.01.2004
20 pixel.
阈值控制: 为让 Cyclops 中分辨的8个点, 17) diffthresh Modal 5种. 与 -1.0.1 三档21℃.
[Counter]
向点控制: 绘制(运动)变量号, 状: 双际64, 并图. 关: 匀变动的方式. 适归行.
[select] 绘制(运动)变量号.

Jetter · What is a Matrix? A 3x3x3 Matrix has 27 cells
Installation
在用 Dot screen.
- Kamera 是什么: Professional camera Überwachungs-
- nicht freeware, sondern USB video Kabel?
 von Christina Ziegler "XLR 8" InterView ™
 USB-XIVN-0599

Geb
USB → MAC
SMD-IN
+⊖-12V
Camera TOP

Treiber: CD-ROM
(Christina Ziegler)
installation: MAC-HD
name: XLR8 Folder → Systemordner

调整 3V.6V.9V.12V 电源.

www.xlr8.com

互动灯光设计 Interactive Lighting Design

感官的光消失时，却带着一道闪电，揭示了不可见的世界。威廉·莎士比亚
Wenn the light of sense goes out, but with a flash that has revealed the invisible world. William Shakespeare

课题： 互动灯光设计 Interactive Lighting Design
教授： 路易斯·菲利普·迪迈斯 Louis-Philippe Demers [327]
时间：2004年夏季学期／每周三 14:00-16:00
地点： 2. F17-MAG Studio
课题介绍：

注重公共环境内互动的特定灯光设计技术。以及互动灯光技术在戏剧、建筑和表演上的应用。对可以使用的设备进行研究。重点研究自动照明设备。学习用于音乐会、戏剧、展览等场景的动态照明的基本编程。动力灯光运动：设备和演员一体化、灯光的舞蹈设计。使用MAX（一种编程软件）或其他软件进行动态灯光的互动编程。最后展示互动灯光作品。参加者必须上过Kubus（造型大学内的立方体形状的多媒体剧场）介绍课程（灯光和安全）。

Specific lighting design techniques in regards of public interaction. Theatre, architectural and performative applications. Survey and study of available lighting equipment. Special study of automated lighting fixtures. Study of standard programming of moving lights for concerts, theatre, exhibits, etc. Cinetic light movement: integration to set and performers, choreography of lights. Interactive programming of moving lights with MAX or others software. Final project presentation of interactive light works. Participants must have followed the introductory course of the Kubus (light & security) .

灯光装置：轮回 licht installation: endlos

创意 Konzept：

一个电子月亮、一束人工月光、一曲室内咏唱。寄托了已远离然而日益被人造生存空间所麻痹和困惑的人类对自然的怀念，对永恒的渴望。无疑，月是自然造化最美的光的艺术。运用灯光、色彩、书法和人体摄影等元素，构成文字篇（80 slides）和形体篇（80 slides）两组图像，以及配合每个图像的灯光设定。灯光变化频率与图像切换频率完全吻合，有意识地以间隔5秒钟的同一节奏和固定距离缓慢播放，构成一个自动循环的无休无止的轮回。

硬件 Hardware：
定位电脑灯 Position Computer Lampe、苹果电脑 Macintosh Computer、幻灯机 Dia-Projektor、迷笛转换器 Midi Box、感应转换器 Sensor Box、电脑灯识别器 Dmx Box

软件 Software： 苹果 Macintosh OX 9.2 以上系统、MAX

指导老师 Professor： 路易斯·菲利普·迪迈斯 Louis-Philippe Demers 327

创作时间 Fertigung： 2003年夏-2004年春

技术说明 Technik：

圆形光束与圆形图像重叠。计算机经由与Midi、Sensor和Dmx的转换设备相连接，通过程序同时控制一台定位电脑灯 Position Computer Lampe 和一台幻灯机，使其运行速度一致。程序中事先设定了160个灯光变化交给固定为圆形光束的定位电脑灯播放，由幻灯机播放的160个图像呈相等的正圆形，这一效果是通过手工制作的。

展示 Exhibition：

2004.5.26-5.28：卡尔斯鲁厄造型大学 HfG Karlsruhe

光艺术来自艺术光 Lichtkunst aus Kunstlicht

展览时间：2005.11.19.-2006.8.6.
展览地点：ZKM 新艺术博物馆 Museum für Neue Kunst
展览策划：彼德·维伯 Peter Weibel 335、格里果·扬森 Gregor Jansen 329
策展助理：安德列斯 F. 贝庭 Andreas F. Beitin、约沃那·兹格乐 Yvonne Ziegler

可见世界和我们所见的世界都是光的世界。视觉范畴内的艺术，就像绘画那样，是永远和光的宇宙联系在一起的。光的本质之谜在1905年被爱因斯坦 Albert Einstein 以波粒子二元性破解。光既是一种电磁波，也是一种粒子流，它是一种能量形式，在真空中以每秒299.792.485米的速度扩散着。当光遇到棱柱形物体，它便分解成不同的波长，这些波长作为色彩成为可见的。光的照射强度以 Lux（米烛光）为单位进行测量，而 Lumen（流明）用来表示光的流量，也就是从一个光源所流出的光量。

绘画主要致力于对自然光线的塑造，以及对光学和其他领域的光波现象的表现。直到汉里希·赫茨 Heinrich Hertz 328 于1889年在卡尔斯鲁厄的发现：电波完全是以和光波同样的方式传播的，而且具有相同的速度，也就是说，光和电之间存在着一种物质上的象征性关系，为我们成就了人造光之宇宙世界的一切。

几乎没有任何一种其他媒介像电动光那样，在过去一百年里给我们的生活空间带来如此革命性和民主性的变化。日常生活、职业生活、消费、媒体世界各个领域都被人造光所改变，艺术也不例外。

自20世纪初以来，人造光（艺术光）以一种前所未有的丰富形式，越来越多地闪烁在大街、橱窗、广告牌、房屋建筑上。我们生活在光的城市和花园里。如果从飞机或者卫星上观看，夜晚灯火通明的大地自身就像一个星罗棋布的光体。光成为人造星星，由此整体上改变了能见世界和人类生活。战胜了黑夜和太阳，人类生活在人造的光之乐园里。

近100年来，艺术家们运用这种非物质媒介的主要形式是灯泡、发光材料、霓虹灯管、荧光显示器或者高功率射灯。艺术，从对自然光的幻想式再现，越来越多地趋向于真实地采用人造光。艺术作品从表现自然光波现象 – 棱柱形所分解的虹

色，转变成人造光的电子和光子的直接放送。艺术家们努力于创作独立的、发光的物体和空间，乃至照亮整个风景。

世界的电子化进程激励了不同流派的艺术家们，如未来主义、构成主义、动力主义 – 色彩音乐和包豪斯。非物质的人造光（艺术光）为各艺术种类：材料绘画、电影、动力艺术和几何艺术 Op Art 331 创造了一个独特的媒体：光艺术。

光艺术的先锋人物如拉兹罗·莫霍勒－那吉 László, Moholy-Nagy 331、托马斯·威夫雷德 Thomas Wilfred、登内克·培萨内克 Zdeněk Pešánek 332 表明了这种媒体对艺术家们具有的强大的吸引力。本次展览以与空间有关的装置作品为主重现了一些作品，并且对历史上的著名光造型、光装置和光环境作品进行了再造，用实例展示了20世纪后半叶，特别是60年代，众多欧洲艺术家群体是如何着迷于"光"这一媒介，以及这种兴趣是如何围绕光、色彩和动态展开的。

这是一次引起轰动的展览。一些经典的光艺术杰作首次在 ZKM 新艺术博物馆亮相，同时也显露出年轻的当代艺术家的令人惊讶的反应。代表艺术家如丹·弗拉文 Dan Flavin 327、布鲁斯·纳欧曼 Bruce Nauman 331、凯斯·松尼尔 Keith Sonnier 334、杰姆斯·图艾尔 James Turrell 334、马里欧·梅茨 Mario Merz 331、弗朗科斯·莫里雷特 Francois Morellet 331、菲迪南德·科里威特 Ferdinand Kriwet、毛里茨欧·纳努茨 Maurizio Nannucci 331，表明了光艺术对观念艺术、Op 艺术、艺术波维拉 Arte Povera 325 以及其他艺术流派的渗透和影响力力。

展区 A： 战胜太阳 Sieg über die Sonne
展区 B： 光之图像 Lichtbilder
展区 C： 光之环绕 Lichtambiente
展区 D： 光之动力 Lichtkinetik
展区 E： 波维拉、观念和波普 Arte Povera 325、Concept Art、Pop Art
展区 F： 极少主义、原始构成 Minimal Art, Primaere Strukturen
展区 G-H： 光之反射、光和影 Lichtspiegelungen, Licht und Schatten
展区 I： 新写实主义 Neorealismus
展区 J-N： 新实用主义：照明 Neofunktionalismus: Leuchten
展区 K： 和自然现象的游戏 Spiel mit Naturphaenomenen
展区 L： 新形式主义和新观念主义 Neoformalismus und Neokonzeptualismus
展区 M-O： 标识文化、光设计 Logo-Kultur, Lichtgrafiken
展区 P： 闪光 Flash Lights

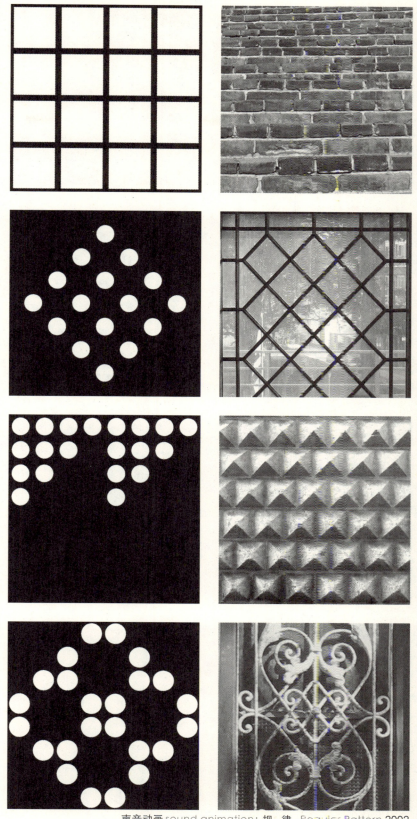

声音动画 sound animation: 规。律. Regular Pattern 2002

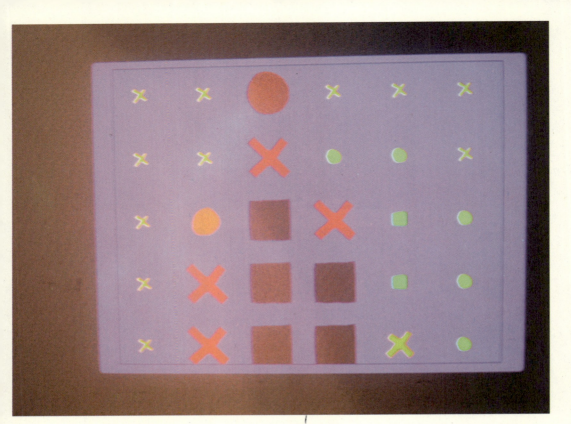

互动影像和声音装置 interaktive video & sound installation 点状屏面 dot screen 2002-2004

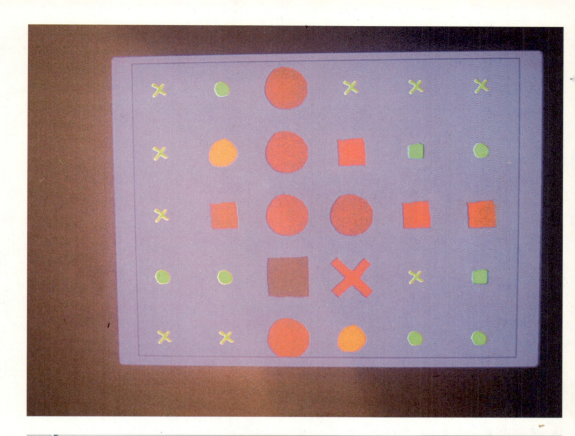

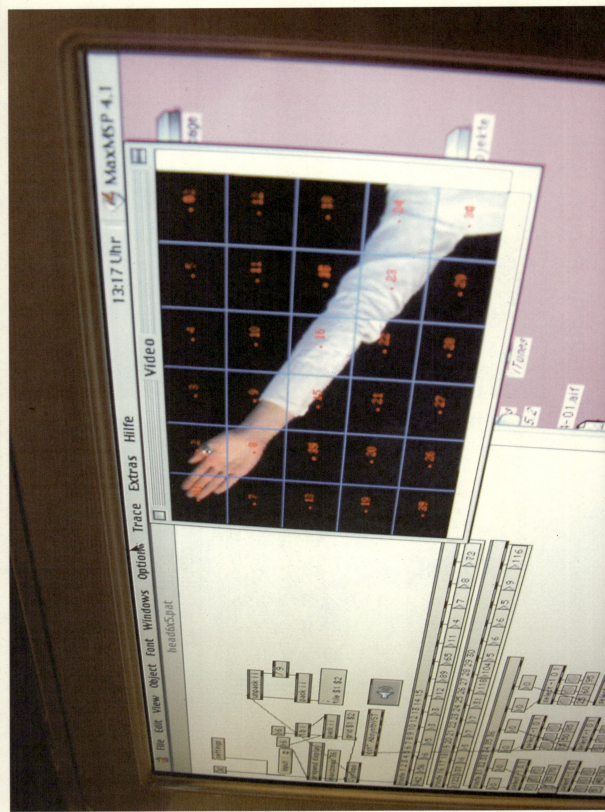

dot screen 的电脑控制 Computersteuerung 摄影 Foto：崔镇英 Jing-Young Choi

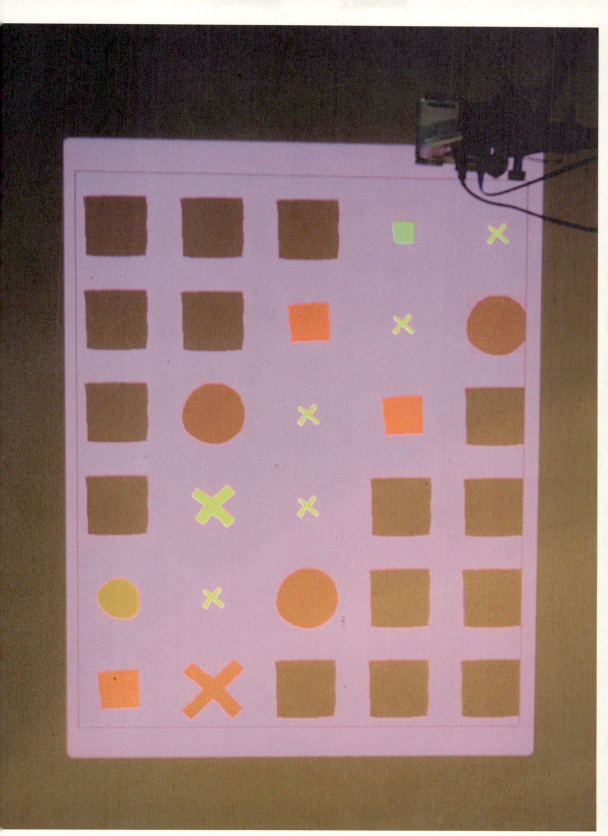

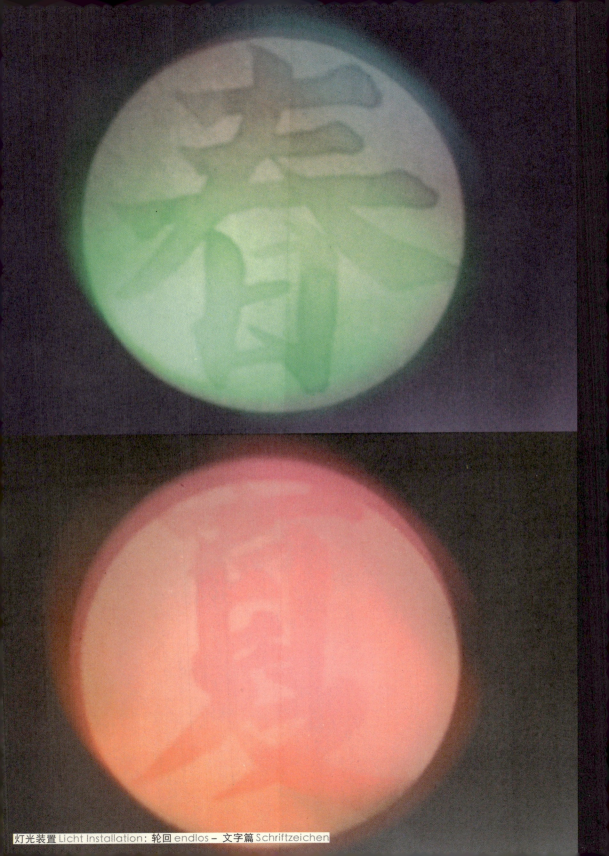

灯光装置 Licht Installation：轮回 endlos – 文字篇 Schriftzeichen

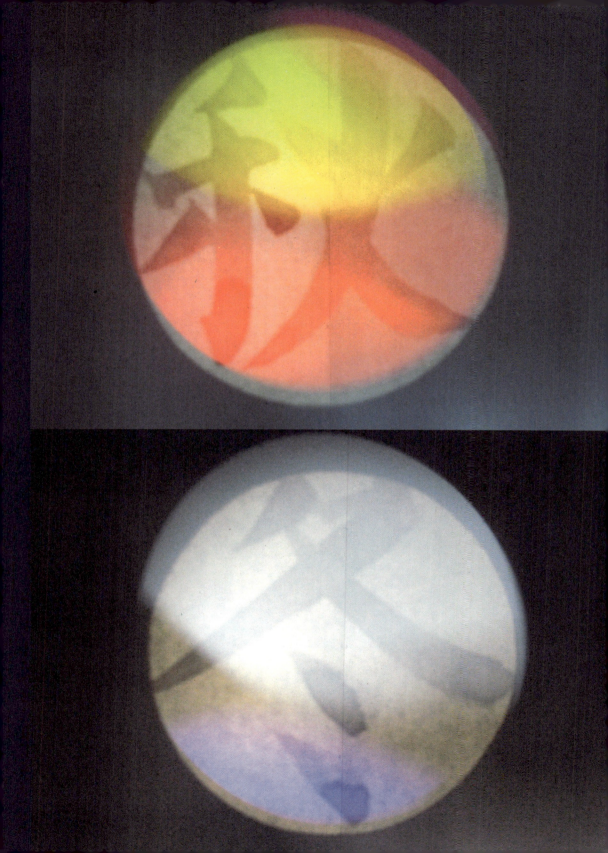

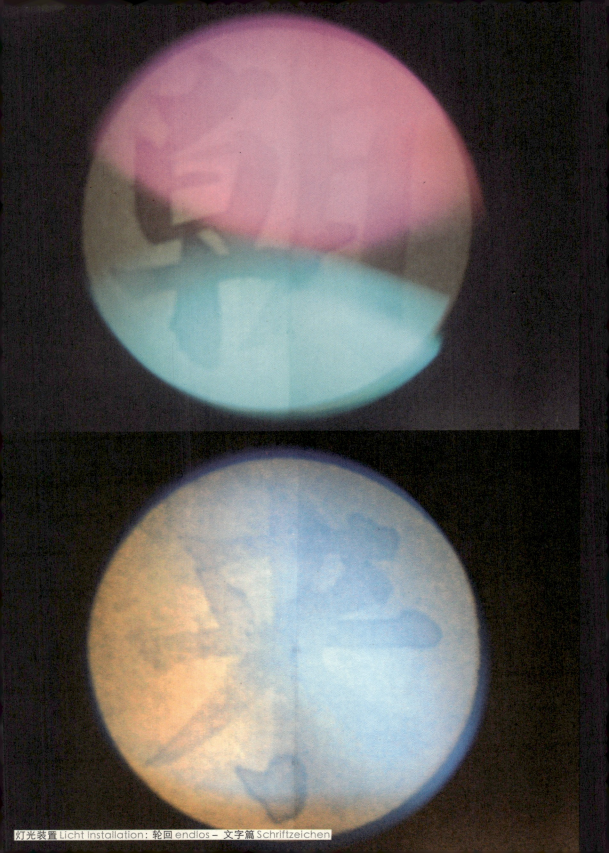

灯光装置 Licht Installation：轮回 endlos – 文字篇 Schriftzeichen

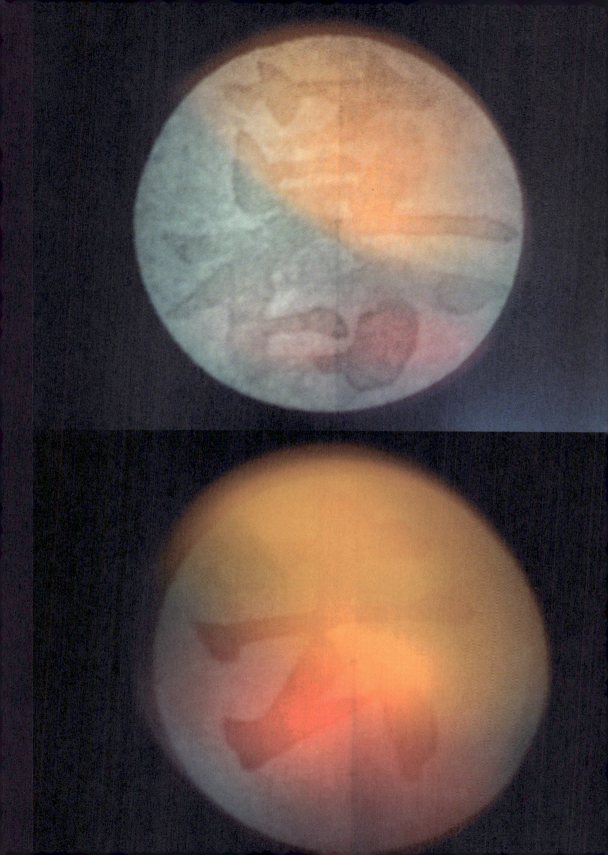

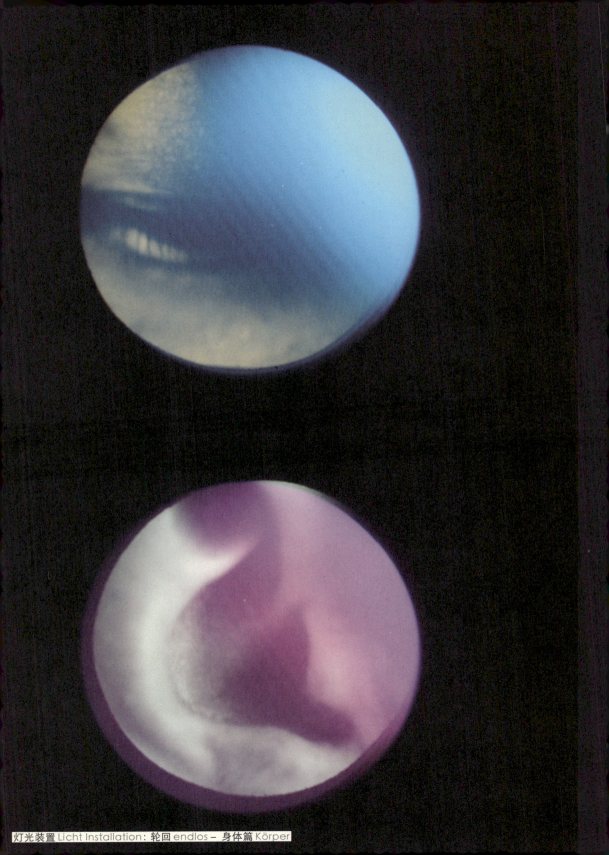

灯光装置 Licht Installation: 轮回 endlos – 身体篇 Körper

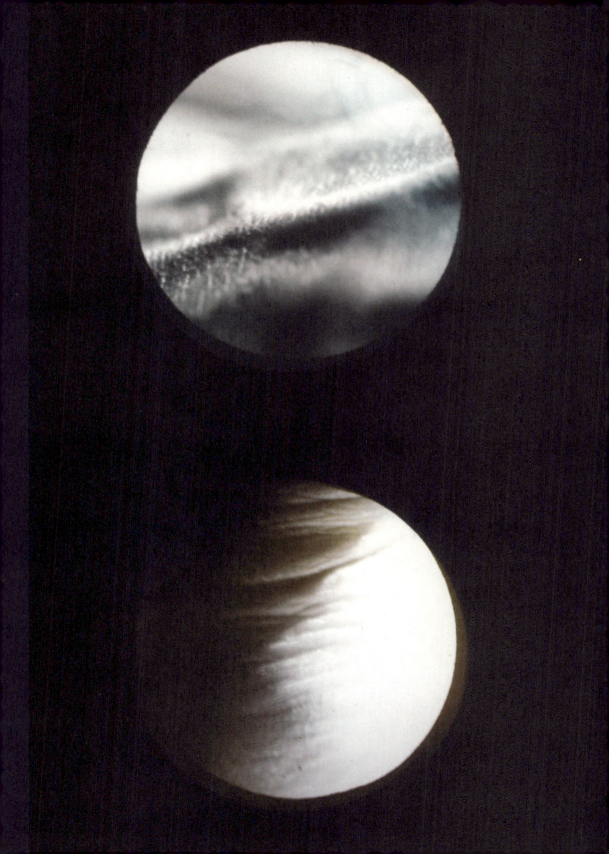

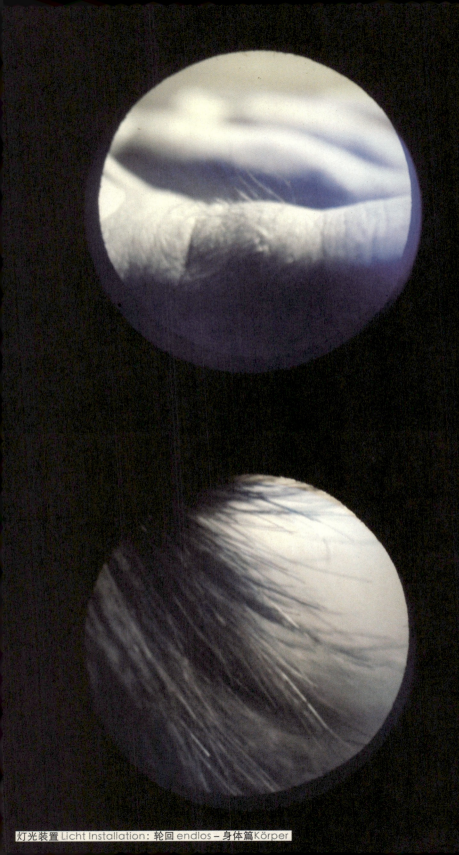

灯光装置 Licht Installation: 轮回 endlos – 身体篇 Körper

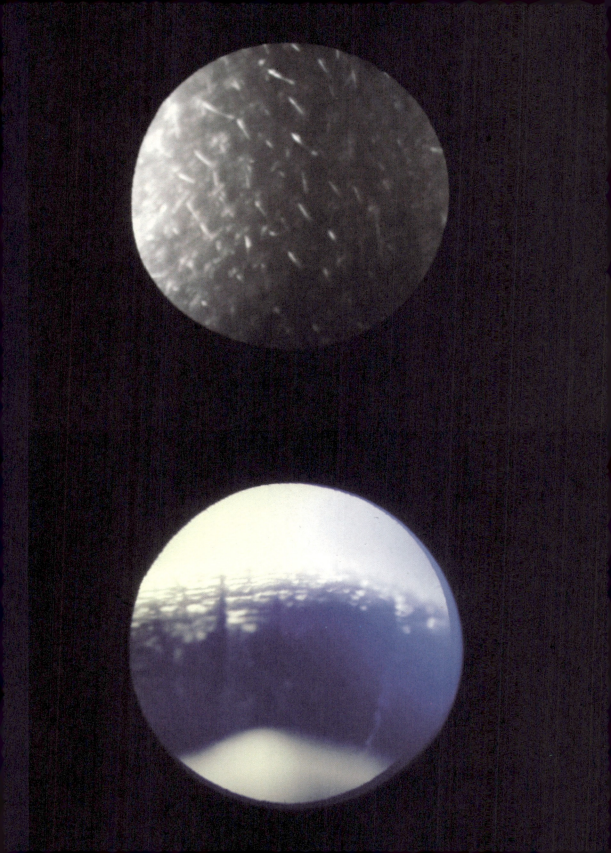

灯光装置 Licht Installation 轮回 endlos 2003

14-19 uhr / 10.-13.02.2004 / 2.OG / HfG Karlsruhe

eMail: qiaojia@gmx.de / mobil: 0049 179 1398574

14-19 uhr / 10.-13.02.2004 / 2.OG / HfG Karlsruhe

eMail: qiaojia@gmx.de / mobil: 0049 179 1398574

14-19 uhr / 10.-13.02.2004 / 2.OG / HfG Karlsruhe

eMail: qiaojia@gmx.de / mobil: 0049 179 1398574

dot screen 展览请柬 Ausstellungseinladung

14-19 uhr / 10.-13.02.2004 / 2.OG / HfG Karlsruhe

eMail: qiaojia@gmx.de / mobil: 0049 179 1398574

展示设计 Ausstellungsdesign

装饰不总是装饰 Décor is not always decoration

课题： 装饰不总是装饰 Décor is not always decoration
教授： 克诺特 Knott、迪迈斯 Demers [327]
时间： 2003 年夏季学期
地点： 2. F17-Studio MAG

课题介绍：

装饰不总是装饰：博览会建筑、展示设计、展会舞台及灯光设计。空间、主题、内容展示、逻辑、企业形象等等。比较性地研究博览会建筑、建筑照明和新媒体的一体化。对几项企业展示和主题馆设计进行实例研究。如何将极其普通的产品进行展示并推向市场？如何展示文化的共有特征？进行实践创作及展示完成作品。卡琳·克诺特 Karin Knott 是一个自由建筑设计师，她参与过多项企业和文化展示项目，其中包括 2002 年瑞士国家博览会 EXPO 2002 Switzerland 的展项"云彩" Die Wolke。

Décor is not always decoration: Fairachitecture and exhibition design Scenography and lighting design for fairs. Space, themes, content presentation, logistics, corporate identities and so forth. Comparative studies of fair achitecture, architetural lighting and new media integration. Case studies of several corporate presentations and pavilion design. How to present and market sometimes very banale products ? How to present a common icon of culture ? Pratical project developement. Final project presentation. Karin Knott is a freelance architect involved in several corporate and cultural exhibition projects including the Wolke pavilion at the EXPO 2002 in Switzerland.

首先从一个平面设计的角度，进而从媒体艺术的形式及技术应用的角度，我对迪迈斯 Demers 的大部分课题很感兴趣，尽管其中有些课题对我来说过于技术性。他是一个实践者，这一点使他的教学不同于纯粹的理论探索，而带有突出的实践性和适用性。他多次组织我们观看在法国 Strassburg 以及德国各地上演的媒体戏剧。装饰不总是装饰 Décor is not always decoration 这个课题一直延续到下个学期（2003-2004 年冬季学期）。

2002瑞士国家博览会 EXPO 2002 Switzerland

卡琳·克诺特 Karin Knott 在课堂上带来大量的她参与过的项目资料。其中有很多关于2002年瑞士国家博览会 2002 Expo Switzerland 的建筑设计和展项的图片和影像。她生动而专业的讲解，使我们好像亲临博览会现场。与四年一度的世博会相比，欧洲两年一度的国家博览会虽然在规模上小得多，但被专业人士普遍认为是最高水平的博览会，这次的瑞士国家博览会更被认为是高手中的高手。特别是其中的建筑设计和多媒体技术的运用"发挥到了及至"。克诺特 Knott 带来了一本博览会纪念版图书《想像 – 2002瑞士博览会纪要》ImagiNation-Das Offizielle Buch der Expo.02, Swissland 立刻吸引了我，我当即抄写了书号，希望能够订购到它。通过这本书，我了解到新媒体和媒体技术，已经如何巧妙地渗入到博览会设计或展示设计中，尤其对其中的几个多媒体展项印象深刻。

瑞士为此次博览会成立了专业筹委会。他们以全新的博览会理念，新媒体的展览手段，结合建筑、展示、舞台、表演、自然风景等为一体。整个博览会共有38个展示建筑，有五个展区和主题，分别是：

Biel 展区：　　　　　　权力和自由 Macht und Freiheit （13个展项）
Murten 展区：　　　　　瞬间和永恒 Augenblick und Ewigkeit （9个展项）
Neuenburg 展区：　　　 自然与人工 Natur und Künstlichkeit （9个展项）
Yverdon-les-Bains 展区：我和宇宙 Ich und das Universum （9个展项）
Mobile du Jura 展区：　 想法和行动 Sinn und Bewegung （7个展项）

：：：声音之塔 Klangturm

三个铁塔是 Biel 展区的主要建筑。参观者可进入其中。其中一个塔被建成一个可互动的乐器，成为声音之塔。它把自然界的声音录下来，比如 Biel 湖的波浪声、自然界的风雨声、参观者的嘈杂声，这些声音将在塔内被转换成新的声音，由一个操作台控制着这个三维的音响格局，制造出的声音回旋在塔内垂直穿行。在塔身的一侧外壁上还设计了凹陷形状的坐骑，配备了耳机，让塔外移动的观众也可以坐下来倾听声音之塔。每星期更换一次乐谱，并定期邀请音乐家来用他们自己的乐器，在声音之塔里进行现场即兴创作。

：：：广角瑞士版本2.1 Panorama Schweiz Version 2.1

这是一组关于这个国家的流动图像。在环形的幻灯剧场里，观众置身在一个个全

景画面之中，他们沉浸在一种戏剧性的、丰富的数码图像的世界里。展现在他们面前的不仅是庄严的历史记录，而且是普通人的日常生活场景，如早餐桌……

：：：芦苇之岛 Die Schilfinsel

Neuenburg 展区中心场馆的展项。从市中心即可遥望坐落在湖上的 Neuen-burg 展区。这座芦苇之岛，它由三部分组成：建在湖面四方形平台上的展馆、上面笼罩的三块巨大伞壮石板、周围水面上的"芦苇"。"自然与人工 Natur und Künstlichkeit 这个主题，以一种语言游戏的形式表现出来：所有涉及到自然的概念，都被人工化处理。如自然的芦苇是由人工材料制成的。而人工的概念则用自然手法去表现，比如展厅的建筑，是由集装箱堆积起来的"鸟巢"，沿着它内部的通道，布满了屏幕，放映着与主题相关的影像。周围水面上的三千多根人工芦苇，模糊了陆地和湖水的界限。白天，利用芦苇顶尖上的太阳能电池聚集日光，夜晚，释放的电形成一片闪烁的波，悬浮在夜的星空下。

：：：AMJ（Mobile Du Jura 展区）

这个展区仅是一条船，名叫 AMJ。以游动的方式巧妙地表现出"想法和行动"这一主题。AMJ 是一个可变异的工具，它的结构根据气候而变化；功能适合不同的需要：剧场、汇报厅、灯光舞台、电影院、展厅等等。同时，它也是一本移动的书，分成七个章节，每隔三个星期更换一个中心主题。每个主题的标志性形象印在船头的旗帜上。

互动影像装置 interaktive video installation：水上漂 floating 创意草图 Konzeptskizze

MAX 实验创作 Experiment mit MAX

MAX是一种可以实现你的任何想像的视觉化程序语言（编程环境）。你可以用形象的objects工具来开发自己的应用程序，并且用patch代码使它们彼此连接。MAX的基础环境主要包括迷迪、制控、用户交互界面和时间object。MAX将一切制控信息转换成一条简单的数字流程，因此你可以按任何方式来控制这个程序环境，让计算机和迷迪完成你的任何想法。

MAX is a graphical programming environment, which means you create your own software using a visual toolkit of objects, and connect them together with patch cords. The basic environment that includes MIDI, control, user interface, and timing objects is called MAX. MAX lets you control your equipment in any way you want -anything you can imagine doing with a computer and Midi. Because MAX turns all control information into a simple stream of numbers, you can "patch" anything to anything else.

根据作品需要，我还尝试过Jitter、Nato、Cyclops和Isadora。它们与MAX有着相似的视觉化程序语言，同时具备各自的特性。Jitter是在MAX程序语言中应用的一个拥有135个强大影像、矩阵和3D的视觉Object。Nato也是MAX中的一个大规模的Object群，尤其适合联网以及控制高质量影像。Cyclops是一个MAX Obejet，它可以接收和分析模拟影像信号。在我的一些互动影像装置中，它的作用是接受录像视频并将之转化成数据参数。Isadora独立于MAX，它对数字媒体进行互动控制，尤其适合数码影像的同步调配，为互动舞台提供了新的表现形式。

以下例举的两件装置作品尚不成熟，是我在卡尔斯鲁厄造型大学最后期间、在没有任何指导的情况下完成的。此类MAX实验创作至今仍在继续。

互动影像装置：位置1/9 interactive video installation: position 1/9

创作时间 Fertugung： 2004.6.-2005.3.

硬件 Hardware： 投影仪 Beamer、苹果电脑 Macintosh Computer、镜头 LCD Camera、音箱 Laudsprecher

软件 Software： 苹果 OX 9.0以上系统、MAX／MSP4.1以上版本、Cyclops 1.0、Absynth

创意 Konzept：

在一个虚拟的平面正方形区域内，一个汉字被平均分割成九个"感应区域"。每一个区域都会通过光线变化感应到观众的介入，并将这一感应经由摄像机传递给计算机程序，从而演变出一个字在此区域内所呈现的1/9局部。只有当九个观众同时参与并且彼此密切配合时方可"拼"成一个完整的字。如果他们继续游戏下去，便会发现其中字与字之间意思上的联系，最终可以发现一句诗词：春水一心了无痕。

"位置1/9"超出了通常的个体"人－机互动"的模式，而成为一种集体性的互动游戏。这一游戏形式不仅适合于儿童的"寓教育于娱乐"，其形式和视觉画面本身也给成年人提供了对艺术作品的新的观赏方式。在此，艺术家无法限定作品的完整性，也不能控制其播放速度和观赏顺序，这一切需要观众的参与才得以完成，或者说作品需交由观众再创造。

互动影像装置：水上漂 interactive video installation: floating

完成时间 Fertigung： 2005.3.

硬件 Hardware： 投影仪 Biema、苹果电脑 Macintosh Computer、镜头 LCD Camera、音箱 Laudsprecher

软件 Software： 苹果 OX 9.0以上系统、MAX／MSP4.1以上版本、Cyclops 1.0、Absynth

创意 Konzept：

一个投射在地面上的虚拟平面被分成九个区域，当观众踏上其中某块区域时，投射在上面的水纹样会产生变化。九块水纹样会随着观众的位置移动而相应地不断变化，从而形成波浪的效果，仿佛人走在水上一样。其感应原理和计算机的演算方法与之前的"位置1/9"相同。

媒体创作小组 Supreme Particles

米歇尔·绍普 Michael Saup 333

1992年，由安娜·绍普 Anna Saup 333、米歇尔·绍普 Michce Saup、安妮·尼梅茨 Anne Niemetz、吉德欧·麦 Gideon May 331 等几位媒体艺术家同时在德国法兰克福和美国洛杉矶成立了一个创作小组：Supreme Partcles。他们分别在录像、网络、灯光、编程等方面各有所长，结合成一个极赋战斗力和实验精神的国际媒体艺术小组。他们还阶段性地与一些不同领域的其他媒体艺术家们合作，其中有施泰纳·瓦苏卡 Steina Vasulka 334、彼德·维伯 Peter Weibel 335、路易斯－菲利普·迪迈斯 Louis-Philippe Demers 327 等人。在这个小组的运作下，完成了一系列有代表性的互动媒体的艺术作品、项目和工程。

作为核心成员的米歇尔·绍普 Michael Saup，同时也担任着卡尔斯鲁厄造型大学 HfG Karlsruhe 媒体艺术专业数码媒体 Digitale Medien 方向的主导教授。他开设的课题既涉及数码软件、数据应用和管理、计算机编程等纯技术领域；又兼备社会学、经济学、哲学和美学的思想内涵。2004-2005冬季学期是绍普教授在大学任教的最后一个学期，按照规定，每位教授的聘任期限为六年，目的是让学校永远保持活力。他开设的课题，如："开放场地" Open Arena、"11欧元" 11 Euro、"数码流浪" digital nomadic、"ichiigai"（日语：除1以外）等，都是结合了思想和技术的课题，成为学校的热门课，给我留下深刻印象。造普 Saup 教授的身上有一种独特的"叛逆"气质：一方面是对技术得心应手的控制能力；另一方面是对技术的怀疑与批判、对数据王国与物质世界之间的互换、矛盾、合作对立关系的哲学思辨。这也许和他的经历有关，而且后来也证实了这一点。造普 Saup 曾经学习过音乐、数学、计算机和平面设计。也许正是这种复合的知识背景，让他担当了技术和艺术的双重角色，成就了他丰富的想像和智慧的头脑。他当时被聘任时，是造型大学最年轻的教授。

2001年，在进入媒体艺术专业的第一个学期，我预约了一次和造普 Saup 教授的"谈话时间" Sprechstunde 334，为的是听听他对我写的一份学习计划的意见。这次谈话的收获实际上不只在于这份计划。他提到了自己的经历，他告诉我，不要担心学过的东西太多，或者经历过许多，看上去好像浪费了时间、那些互不相关、甚至可能是零零碎碎的知识，其实都在起着作用，也许只是在潜意识

里，但是有一天，它们全都会被调动起来，而且会不可思议地集合于一点。

机场隧道 Airport Tunnel

1997年，Supreme Particles 小组受汉莎航空公司 Lufthansa 的委托，制作了一项互动空间的艺术工程，它就是法兰克福机场隧道项目。它位于机场一号航站通道A – 通道B之间的一条280米长的管状隧道里。这里有两条承载旅客的传送带，旅客的行走速度不同，穿过这段隧道大约需要3-6分钟，在这个过程中，他们可以感受到视觉、听觉、甚至在某个位置上的嗅觉体验。原来，旅客在踏上传送带的一瞬间，就被计算机按照重量的不同而识别出来，几乎在同时，计算机控制的光线和声音开始产生变化，变化效果是即时的，也是"因人而异"的。这种个性化体验正符合了汉莎航空公司"法兰克福欢迎你"的企业形象。计算机程序还为一年四季设定了四个选段，让每一天都不会重复前一天的色彩和音乐。

R 111：从数码信息到模拟物质的转换
R 111: The transformation from digital information to analoggue matter

R 111是 Supreme Particles 的一件联网的互动装置作品，分别在1999年、2000年、2001年展出。它将数码信息转化成模拟物质。这是一个逆向思维，在一切都可以被数据化、被虚拟化，并且可以通过网络被无数次转换的时代，米歇尔·绍普在这件作品里传达了他对物质世界和能量的辩证思维。

莱布尼茨 Leibniz 330 1666年写成的《组合方式的探讨》Dissertatio de arte combinatoria在20世纪被发表。他的目的是将一切推理和发现折合成由例如数字、字母、声音、色彩等基本元素构成的组合。他之后又发明的二元体系，也是数码体系的基础。对他来说，1 块石头代表上帝，而 0 块石头则代表太空。1999年，在美国的某地，人们在网络上每订购一本书相当于燃烧掉一块煤所需要的能量，制作、压缩和存储2 MB (megabytes) 的文件需要消耗500克煤，这个能量也相当于从网络上下载2分钟的Mp3音乐。

未来学家已经向我们许诺未来的信息高速公路，而非现在的载煤火车；未来的纤维光缆，而非现在的600千瓦高压电缆，这两样东西我们终将获得，但是我们所有的远古记忆都将为点燃数据之光而燃烧。

即将来临的是一个无化石时代，数据信息将被当作原料使用，这是 R 111 的创意

所在。作为数据存储的互联网 Internet 在本质上并非是一个简单的数据宝库，而更多的是一个沉重的能量转换器和能量灌装机，为了让它发动起来需要大量的物质和原子能量。R 111 是一个互动装置。能量潜力将通过互联网 Internet 和现场的观众的行为在 R 111 这个物理空间里被相互替换（抵消）。这些能量将转化成各种不同的物质状态，既有物理的，也有虚拟的状态，均在这件装置中展现出来。

新媒体的流行趋势似乎是将现实（真实）虚拟化，而 R 111 却反过来，使虚拟世界物质化：飘舞的物质颗粒就仿佛是像素。米歇尔·绍普 Michael Saup 说："R 111 用了四个房间，制造出一个能量循环。在这些空间里，观众可以体验不同的模拟状态和虚拟物质。" R 111 这个名字来自古老的 "Lux Ziffer" 数字定律，这个定律以 "11" 为基数，展开了一个有趣的、神秘的、无限延长的数学推算。米歇尔·造普对 "11" 这个数字有特殊的情结，他的课题 "11 欧元" 11 Euro 用了这个数字也绝非巧合。课题要求创作一件作品，形式、材料不限，只是全部消耗的材料，包括物质的和非物质的，不得超过 11 欧元。

<div style="text-align:center">

Lux Ziffer 数字定律

11 x 11 = 121

111 x 111 = 12321

1111 x 1111 = 1234321

11111 x 11111 = 123454321

111111 x 111111 = 12345654321

……

</div>

Zertifikat
der Staatlichen **Hochschule für Gestaltung** Karlsruhe

Frau Jia Qiao

hat im Rahmen ihres Aufbaustudiums unter anderem die Medienarbeiten

Interaktive Medien und Digital Medien Gestaltung –

realisiert und sowohl innerhalb als auch außerhalb der Hochschule öffentlich gezeigt. Die Arbeiten überzeugen durch hohe künstlerische Qualität.

Die Abschlussarbeiten „**dot screen** " und „**endlos**" zeigen, dass Frau Jia Qiao das Aufbaustudium

mit sehr gutem Erfolg

abgeschlossen hat.

Studiendauer: WS2001 bis SS2005

Exmatrikulation: zum 30.09.2005

Karlsruhe, 10.10.2005

Professor L.P. Demers
Mediales Austellungsgestaltung / Sezenografie

机器人艺术 Louis-Philippe Demers

"机器是一个神奇的构造，它不仅是一个复杂的工具，同时也是一个社会仪器。它不仅是由物质部分构成的，同时也是由非物质的、精神的、对目标和效果的信念构成的。" 李维斯·穆弗德 Lewis Mumford 331

Machines are a mythical construction which is not solely a complex tool but also a social apparatus. It is not only constituted of material parts but also of immaterial elements, of a mentality and and belief into a goal or an effect.

直到我接触了迪迈斯 Demers 327 的一系列有关机械媒体的课题，才彻底打开了我原来对机器人的理解：人类的助手、特殊作业的劳动力和人的机器宠物。事实上，比起技术和工业化的机器人，艺术的机器人诞生得更早。

我首先想到小时候看的日本动画片《铁臂阿童木》Testuwan Atomu。被认为是日本现代漫画之父的手冢治虫 Tezukazai Ozamu 334 1952年创造出了这个小男孩，他走出日本，成为世界上第一个也是最流行的日本科幻机器人之一。阿童木这个名字"Atomu"含有"Aatomic Energy"（原子能）的意思。这个形象背后想表达的是技术仅仅是人类手中的工具，一切均由我们的感情决定如何使用它，机器被赋予了情感、性格以及人类没有的超能。类似的超能还出现在20世纪80年代的电影《终极者》Terminator 334，还有2000年上映的《矩阵》Matrix 330 里。从这些银幕形象到真实的机器人艺术 Roboter Kunst 我在路易斯 – 菲利普·迪迈斯 Louis-Philippe Demers 的作品里，第一次理解了机器和艺术的结合。

Armageddon　　　　　机器人轻歌剧 An operetta for robots

创意 Concept：　　　　路易斯 – 菲利普·迪迈斯 Louis-Philippe Demers
　　　　　　　　　　　Demers © 2004

机电 Mechatronic：　　迪迈斯 L.-P. Demers、本哈德·布雷德霍恩 Bernhard
　　　　　　　　　　　Bredehorn、文森特·博莱奥 Vincent Boureau

合作 Collaborators：　 达尼尔·朱利克 Daniel Juric、尼古拉·阿达姆 Nicole
　　　　　　　　　　　Adam、凯·茨滋 Kai Zirz

展览 Exhibition：　　　2004年欧洲文化都会：法国利尔
　　　　　　　　　　　Lille, Kulturhauptstadt Europas 2004

这是迪迈斯 Demers 为"2004欧洲文化都会 – 法国利尔"而创作的。舞台下面和场地内部有不同的机器人演员和歌剧演唱者，这些机器人的大小和出场随时变化着。每个机器人担负一个戏剧角色和礼拜仪式的功能，像过去的工业机器人。这些机器人按水平或垂直的方向运用。一些从地下出现、另一些从天空出现，最后还有一些来自不知何处（幻想）。每个机器人携带着自己的灯光。

以下引用 Arte 325 电视台对迪迈斯 Demers 这件作品的采访（2004年3月）。

问： 您的机器人尽量少用超能（神）的人格化形式，而是更抽象的构造。如何用这些"演员"策划一场演出呢？
Ihre Roboter sind eher abstrakte Konstruktionen mit möglichst wenig anthropomorphen Formen. Wie konzipiert man eine Operette mit solchen "Akteuren"?

迪迈斯： 这是我第一次接受为演出而设计机器人。而且观众也许很难认同这些造型。这是挑战的一部分。这些要在舞台上表演一个半小时的纯形状的东西，反映了我对工业时代的浪漫化，让我想起20世纪初的包豪斯戏剧 – 对运动、对结构和形式的追求。我喜欢这个创意：这个故事由一块金属来讲述，让这些铁架子成为演员，它们甚至唤起观众的情感。在我看来，一个机器拥有一个灵魂，所以，制造它必须花费大量的能量，这些能量将通过这个物体自身发散出来。每个机器都有它自己的生活和它自己的个性……然而，与其说这些是基督教概念，不如说是日本式的。因此，在这种情况下机器的灵性被人格化是一件十分讽刺的事。

Es ist das erst Mal, dass ich gebeten wurde, Roboter für ein Bühnenstück zu konstruieren. Und das Identifizieren mit den Figuren kann für das Publikum ziemlich schwierig werden. Das ist Teil der Herausforderung. Diese reinen Formen, die anderthalb Stunden lang auf der Bühne zu sehen sind, reflektieren meine Romantisierung des industriellen Zeitalters und erinnern an das Bauhaus-Theater vom Anfang des vorigen Jahrhunderts, an die Suche nach einer Bewegung, einer Struktur und einer Form. Ich mag die Idee, dass die Geschichte von einem Stück Metall erzählt wird und dass diese Gerüste zu Darstellern werden, die bei den Zuschauern sogar Emotionen wecken. Für

mich besitzt eine Maschine eine Seele, denn für ihre Herstellung müssen große Mengen an Energie aufgewendet werden, die über das Objekt selbst hinausgehen. Jede Maschine hat ein Eigenleben und ihre Eigenarten ... Aber dies ist ein eher japanisches Konzept, weniger ein christliches. Daher ist es sehr ironisch, dass die Spiritualität in diesem Fall von Maschinen verkörpert wird.

问: 这是一个有启示意义的故事，机器表现得似乎很有破坏性……

Es ist eine apokalyptische Geschichte und die Maschinen wirken sehr zerstörerisch ...

迪迈斯: 机器人需要完成的动作越是蠢笨，它们就越具有破坏性。在这出戏里它们是天使，由十二个天使组成唱诗班的这个主意让我兴奋起来，我喜欢这样，制造大量相同的机器人。在那个叫做Gott的机器人作着复杂动作的同时，Henoch机器人悬吊着，做着很像动物的动作。这些被人创造的机器，要么是为了保护我们，要么是为了挑起战争而存在。机器为我们服务，但它们同时也是我们的写照。我们创造了它们，同样它们也创造了我们。

Je stupider die Bewegungen sind, die die Roboter ausführen müssen, desto zerstörerischer werden sie. In diesem Stück sind sie die Engel. Ich war begeistert von der Idee dieses Chores, der aus zwölf Engeln besteht, denn ich liebe es, große Mengen von identischen Robotern herzustellen. Der Henoch-Roboter hängt und macht sehr organische Bewegungen, während der Gott-Roboter komplexere Bewegungen macht. Die vom Menschen erschaffenen Maschinen sind entweder dafür da, uns zu ernähren oder um Krieg zu führen. Maschinen dienen uns, sie sind aber gleichzeitig ein Abbild von uns. Wir haben sie geschaffen, also gleichen sie uns.

问: 是否能把这些机器人看作是对一种不断扩大的技术恐惧症的回应？

Kann man diese Roboter als Antwort auf eine gewisse immer größer werdende Technophobie sehen, die von der Angst herrührt, die Technologie würde uns eines Tages überflügeln?

迪迈斯：	我的作品涉及技术恐惧症，但我不是以赞美技术的杰出成就为目的。我对盛赞人工智慧或者机器狗的旋转动作不感兴趣。我更愿意用最简单的形式，因为它们已经流传了几百年。我把形式赋予和我们人类非常相似的思想。
	Meine Arbeiten handeln von der Technophobie, aber ich bin nicht dazu da, um technische Meisterleistungen anzupreisen. Ich bin nicht daran interessiert, die künstliche Intelligenz zu verherrlichen oder Roboterhunde, die Pirouetten drehen. Ich beschäftige mich lieber mit den einfachsten Formen, denn sie werden seit Jahrhunderten überliefert. Sie besitzen ein Gedächtnis für Formen, das dem unseren sehr ähnlich ist.

L' Assemblée	互动机器人装置 & 互动机器人表演 Interactive Robotic Installation & Interactive Robotic Performance
创意 Concept:	路易斯－菲利普·迪迈斯 Louis-Philippe Demers Demers © 2000
机电 Mechatronic:	路易斯－菲利普·迪迈斯 Louis-Philippe Demers
合作 Collaborators:	文森特·博莱奥 Vincent Boureau、本哈德·布雷德霍恩 Bernhard Bredehorn、卡琳·林高 Karin Lingau、朱利亚·梅林 Julie Méalin、安尼·尼麦茨 Annie Niemetz、斯蒂芬·沃夫 Steffen Wolf
展览 Exhibition:	2001 ELEKTRA A.C.R.E.Q. （加拿大 Montreal）
	2002 Via Le Manège （法国 Maubeuge）
	2002 EMAF （德国 Osnabrück）
	2004 欧洲文化之都－法国利尔 （Lille）
	2004 Festival Oriente Occidente （意大利 Rovereto）

装置版本 Installation Format

L' Assemblée 是一场人和机器之间的对抗。这个装置重组了共计48个机器人，分布在一个呈现环形场地的金属构造上。这个结构制造出一个中心焦点，将有一名观众被邀请坐在这个位置，启动并观赏演出。L' Assemblée 通过利用一个普通现象：拥挤和聚集，引发投向机器的神人同形的投影仪反射。L' Assemblée 的

原型让观众想到一个法庭，一个政治论坛，一场奇异的演出或是一个奇观。L'Assemblée 暗示着一种结构的不安：观众爬进环形剧场中心的那个凹陷位置，64个机器人以他／她为控制目标。这种个体的、独一无二的体验把观众置入一个难以捉摸的奇观，成为人类最后一个的角色。

表演版本 Performance Format

"机器人被安装在一个巨大规模的金属脚手架上。专为机器人而搭起了一个建筑层面。视觉上有强烈的电影效果。每个机器人都同时是一个光源、一个运动的承载工具、一个表演声音的部位、一个对着下面蜂拥的观众的目击者、一个通向上方的数码爆炸的宇宙的入口。经过个别编程使得机器人发光，并且通过气动控制、细致的机械化、精美搭配的动作，使机器人的表演能够与环绕声响相协调：光线一览无余地波动着，穿过拥挤的面孔，朝上射向意志的凯旋……"
– 玛丽–路易斯 Marie-Louise、阿瑟·克洛克 Arthur Kroker

L'Assemblée 参加了2002欧洲媒体艺术节 2002 EMAF: European Media Art Festival in Osnabrück, Germany。在这次艺术节上，路易斯–菲利普·迪迈斯 Louis-Philippe Demers 和比尔·沃恩 Bill Vorn 这两位来自加拿大的机器人艺术家，以"它–机器本性" Es - Das Wesen der Maschine 为题展示了包括 L'Assemblée 在内的四件作品。并出版了展览画册《它–机器本性》《Es-Das Wesen der Maschine》。在艺术家眼里，这个第三人称的"它"是一个有灵魂的生命体。对人类的模仿是机器人摆脱不掉的宿命。想像一下，如果机器具备了人的骨骼、人的构造和大脑（它们可以更先进），是否会独立于人类而存在？因为当它们具备了思维、意识、情感和精神的时候，也会有喜怒哀乐。从"它"这个机器的角度感知周围，感知人类，世界会是什么样子？这些思考正是迪迈斯 Demers 的创作灵感。在此，机器本身是作品借助的形式，也是媒体。尽管艺术家幻想"它"的存在，但是由于人类智力和生存空间的局限，对机器的世界也只能从自己的角度去猜测，也许同时，机器人也在通过它的触角审视着人类。

迪迈斯 Demers 不仅是机器人艺术家，他还把机械媒体引入舞台、灯光、声音、展示等跨学科综合设计。例如他为米歇尔·西蒙 Michael Simon 333 导演兼舞台设计、在杜塞尔多夫剧院 Düsseldorf Schspielhaus 定期演出的歌剧《摇头彼得》Shockheaded Peter 设计制作了互动机器道具。

退化 Devolution		舞蹈和机器人行为表演 Dance & Robotic Performance
创意 Concept:		路易斯－菲利普·迪迈斯 Louis-Philippe Demers 327、凯瑞·斯蒂瓦特 Garry Stewart Demers © 2006
机电 Mechatronic:		路易斯－菲利普·迪迈斯 Louis-Philippe Demers、文森特·博莱奥 Vincent Boureau、哈德·布雷德霍恩 Bernhard Bredehorn、凯·茨滋 Kai Zirz
展示 Exhibition:		2006 年澳大利亚阿德莱德戏剧节 Adelaide Theatre Festival 2007 年澳大利亚悉尼艺术节 Sydney Festival

"在 Devolution 中，我们认为机器人是一种运行的机械，所以我们也探索人类身体中的那些机械的、类似机器的功能。这也是身体的动物性潜能。通过扭曲身体直立行走的方向，向笛卡尔 Cartesian 326 的人体论发出挑战，我试图将人类等同于动物，我们本来也是动物。

路易斯－菲利普·迪迈斯 Louis-Philippe Demers 以前的机器人作品还有某种非常类似动物之处，确实给了我朝向这个方向的提示。我曾与舞蹈演员们一起工作，探索针对生态系统的过程和舞蹈设计的联系：领地性、寄生性、掠夺性、共生、老朽、生、死、成长，包括和本地生物学家斯蒂夫·格利非斯 Steve Griffiths 的一连串讨论。

作为表演的实体，作品中的机器人具有和人类相等的肢体条件，尽管有一些主要操作上的不同。我没有试图在概念上把机器人和人类分成不同的'物种'，但是对这两者的碰撞和汇合非常关注。让我们看看，发生操作系统相撞这种事情会是什么样的。比起任何其他的，这更是一个形态学和功能性的实验。"
凯瑞·斯蒂瓦特 Garry Stewart

艾马·罗德格斯 Emma Rodgers 在阿德莱德 Adelaide 发表的评论《They're taking over...》（它们正在取代……）："侵略性地、黑暗而威胁性地，澳大利亚舞剧 Devolution 在我面前展开了一个绝对有启示意义的世界。事实上，那是非常吓人的，当我穿过阿特兰大空旷的大街从剧院回家时，脚步肯定是跌跌撞撞的。Devolution，在阿特兰大艺术节上首次上演，它结合了舞蹈、机器人和图像的世界，把你带入一个机器像人、人像机器那样运动的世界。约纳汉·布雷恩

Jonathan Bollen 在演出计划上写道，在探索我们和机器的关系方面，艺术总监凯瑞·斯蒂瓦特 Garry Stewart 不想把人和机器分成不同的物种，而是对它们二者的"碰撞和汇合"感兴趣。但是给我的感觉好像是机器在很多时候占了上风，Bollen 也的确继续说道：我们和机器的互动受到志向和挫折、伤害和传染的折磨。Video 屏幕损伤了我们的眼睛，电脑键盘让我们患上 RSI（重复紧张症：Repetitive Strain Injury）。讨厌吧？是呀。是个麻烦？有时候。一种又爱又恨的关系？的确。但是很有启发？那要看你过的是哪种日子。

路易斯－菲利普·迪迈斯 Louis-Philippe Demers 设计的机器类型是摇摇晃晃的，很多都带着灯光，照亮了跳舞的人。像螃蟹一样的机器人降临在一个单独的裸体演员身边，一只巨大的六条腿野兽拖着另一个演员颤栗地大喊着走出来，同时，其他机器人和舞者的身体混成一片，我只能用丑陋而可怕的生物来形容它们。（我开始怀疑自己是否有适应恐惧症）。

电影家吉那·扎内克 Gina Czarnecki 的漩涡式的尖形图像在我们眼前的上空出现，呈现出一群群缠结的、苍白的、幽灵般的躯体。声音也足以让我在整个演出中胆战心惊，当机器人发出嘶嘶声和沉闷的金属声向前威胁式地对着舞者时，舞者的动作就好像这些机器正在向他们放电。听着它们的身体在舞台撞击，就连坐在后排，我还是感到畏惧。但最令我不安的是，一个舞者似乎要被压在身上的这个巨大的、扭曲的可怕怪物征服，当她被抽打得直挺挺地躺在地上。

布雷恩 Bollen 说："在 Devolution 的舞者，也就是机器中，我们看到这样一个想像的世界，在那里，我们可能不再是人类，如果是的话，那么就是一个主人，远处的、不同的，与我们所有见过的（现象）都毫无关系。看看 Devolution，我们可以学到，不是活着，而是把我们的生命置入这个世界的生物网络之中……"

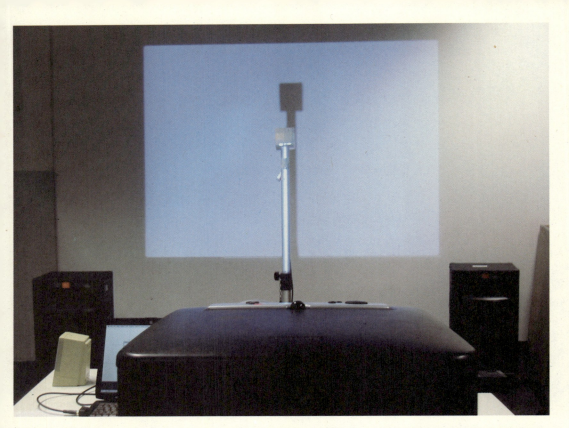
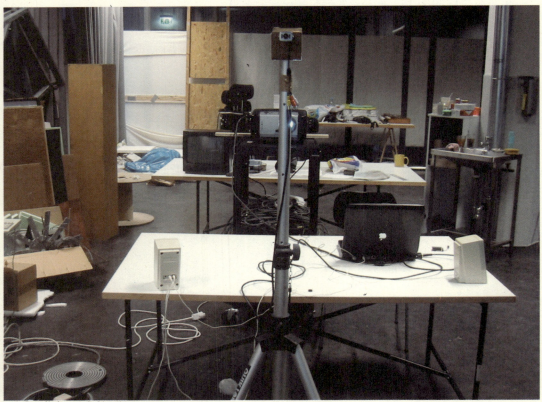

MAG工作室 MAG Studio

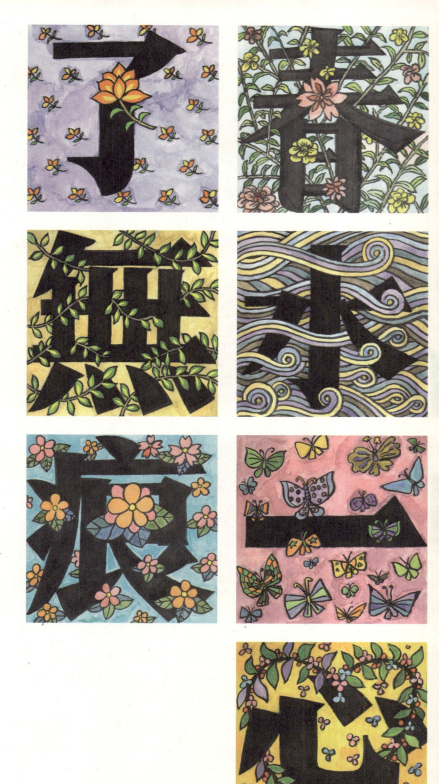

互动影像装置 interactive video installation: 位置1/9 position 万案 Konzept

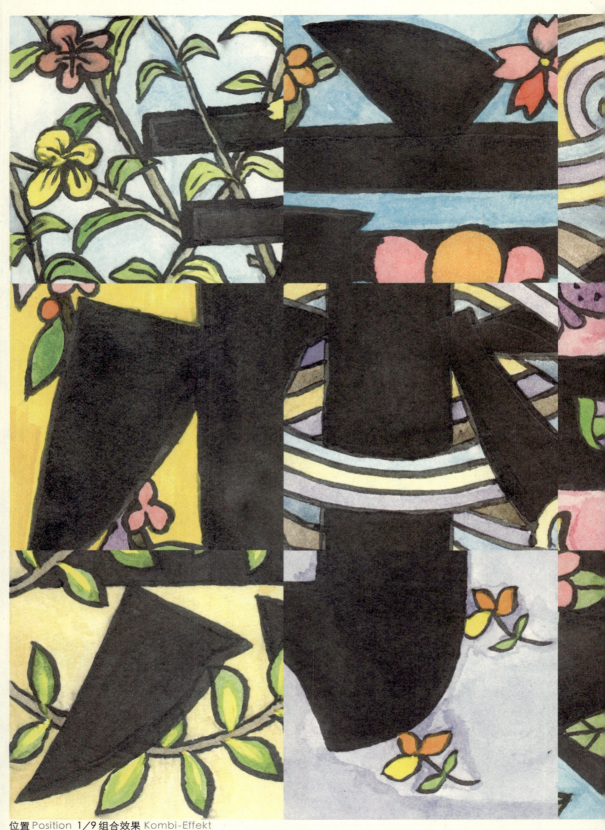

位置 Position 1/9 组合效果 Kombi-Effekt

效果 Effekt: 互动影像装置 interactive video installation 水上漂 floating

在MAG工作室安装 Montieren in MAG Studio

在MAG工作室安装 Montieren im MAG Studio

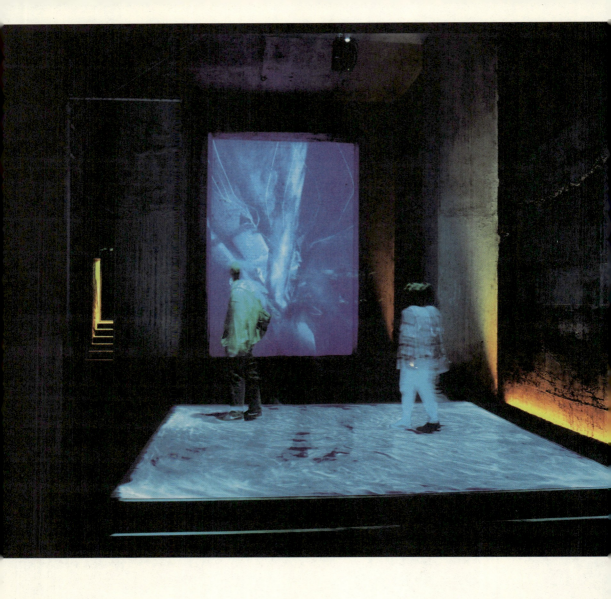

R111 互动装置 Interaktive Installation © Supreme Particles

L' Assemblée互动机器人表演 at ELEKTRA 2001 ©迪迈斯 Demers

L´Assemblée 互动机器人装置 at EMAF 2002 © 迪迈斯 Demers

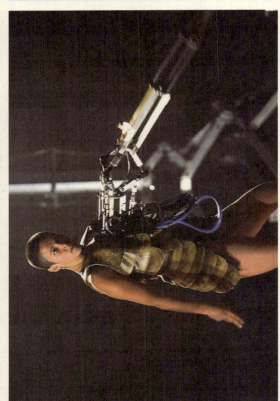

退化 Devolution: 舞蹈和机器人表演 Dance & Robotic Performance 2007 © 迪迈斯 Demers 摄影 Foto: Chris Herzfeld

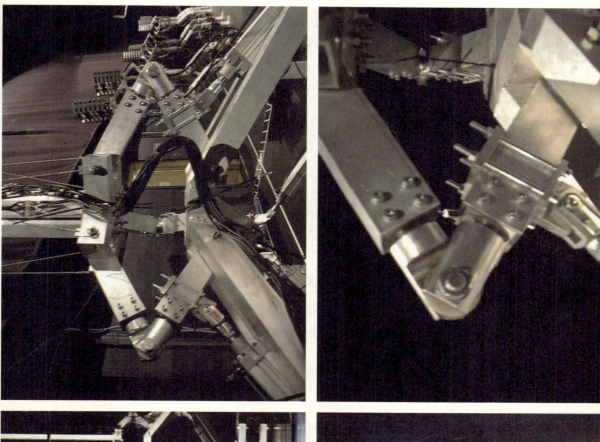
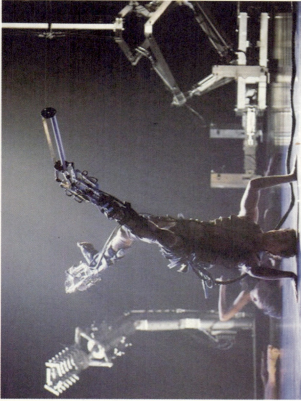
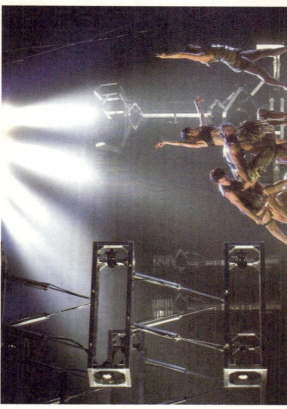

ZKM 媒体艺术中心 ZKM Karlsruhe

ZKM | Zentrum für Kunst und Medientechnologie：艺术与媒体技术中心

因为ZKM媒体艺术中心和造型大学的一体化，它成为我几乎每天都要去的地方，至少是图书馆和咖啡厅，ZKM和造型大学 HfG Karlsruhe 共享一个图书馆，ZKM的咖啡厅就是我们中午的食堂；博物馆书店 museum shop 更是我经常光顾的地方，看来了什么新书，有哪些降价书。这些地方都给造型大学的学生提供勤工俭学的岗位。除此之外，全年不间断的展览、各种活动和演出，让学习生活丰富多彩。

"艺术是不可学的"，但是艺术注定需要一种气氛。就像空气对于普通人一样，艺术的气氛是艺术家的空气，你可以嗅到它，每一种艺术气氛的味道都不一样。艺术气氛并非是抽象的，是可以用眼睛、耳朵和鼻子辨认的。ZKM媒体艺术中心是一个媒体艺术的"大本营"，会聚了这个时代该领域内的一切"重要"人物和事件，并随之把这个名字带到媒体艺术所遍及的每一个城市、机构和私人团体；ZKM又是一个前沿媒体的实验场，在两个不对外开放的实验室（图像媒体实验室和声音媒体实验室）里，进行着各种与艺术相关的媒体技术方面实验和研究－从人工智能到声音感应，所有艺术家可以想像得到的技术，都有机会获准在这里展开实验，甚至有时新的技术是由艺术家发明的，因为他们在尝试各种技术可能性的同时，往往有机会触碰到连这项技术的开发人员尚未涉足的部分；ZKM还是一个学术阵地，它和卡尔斯鲁厄造型大学，在汉里希·克洛兹 Heinrich Klotz 330 的"集研究、展示和教学为一体"的倡议下同步建设的。在某种程度上，比起卡尔斯鲁厄造型大学 HfG Karlsruhe，ZKM给我的影响更多。

2006年初，我应《今日美术》Art Today 杂志执行主编王宝菊的约稿，写了《一个前所未有的文化工程：ZKM卡尔斯鲁厄艺术与媒体中心》一文，发表于《今日美术》2006年第2期。

一个前所未有的文化工程：ZKM卡尔斯鲁厄艺术与媒体中心
An Unprecedented Cultural Project:
ZKM The Center for Art and Media Karlsruhe
撰文：乔加 Jia Qiao 2006
图片：© 乔加／© ZKM Fotoarchiv

"前所未有"指的是以媒体艺术和媒体技术为出发点是一个创举;"文化工程"代表着以政府支持下的文化政策。ZKM卡尔斯鲁厄艺术与媒体技术中心就是这样一个前所未有的文化工程。对于有着包豪斯传统的德国,人们不难大胆地预言,它将再次引领未来艺术与设计的潮流。对亚洲人来说,"媒体艺术"是个外来词,中文翻译:媒体艺术。像所有的外来词一样,这个概念也一定会遇到本土化过程中的演绎和变形。

ZKM 概况 Überblick

环境:第二次世界大战后,德国经历了一个经济腾飞时代,政府对文化科技事业给予巨大的投资。巴登·符腾堡洲由于大企业集中,如汽车制造业的奔驰,化学工业的西门子都在这个地区,因而有着雄厚的经济基础。著名的卡尔斯鲁厄大学的信息工程学有着强大的技术实力。

宗旨:艺术与信息技术结合。传统和现代、艺术和科技、研究和实验、教学和实践于一体。与共同创立的卡尔斯鲁厄设计学院在信息、设备、人材和技术资源方面有共享的独特的合作关系。

历史:这种模式在德国的历史上有过先例,那就是闻名世界的包豪斯 Bauhaus。那是在20世纪初西方经历的工业革命时代。20世纪末,在信息革命的浪潮下,一代德国知识精英们再一次用智慧和勇气迎接了挑战。1985年建筑学家和艺术史学家汉里希·克洛兹 Heinrich Klotz 330 的倡议得到德国知识界及来自政府的支持,经过多年的酝酿和筹备,1989年建成ZKM媒体艺术中心。这是一项极其具有长远眼光的文化工程。

规模:博物馆(媒体博物馆、现代艺术博物馆),研究所(视觉媒体研究所、音乐声响研究所),大学(卡尔斯鲁厄造型大学),数据库和图书馆,媒体剧场,书店,咖啡厅。其中两个博物馆是整个中心最有魅力也是占地面积最大的部分。总面积7000平方米,仓库面积1700平方米。

合作及艺术节:ZKM艺术和媒体中心与众多研究机构有着合作关系。德国国内的有卡尔斯鲁厄大学、原子能研究中心和卡尔斯鲁厄造型大学。德国国外的有:斯坦佛大学 Stanford University、纽约古根海姆美术馆 Solomon R. Guggenheim 328、巴黎蓬皮杜艺术中心 Centre Pompidou、东京互动媒体中心 ICC: Inter Communication Center。此外,ZKM还与德国多家机构共同举办活动。如每年

一度的国际媒体艺术奖 Internationaler Medien-Kunstpreis 329、每两年一次的西门子媒体艺术奖 Siemens Medien-Kuntpreis。

资金：ZKM 的建设资金当时大约是一亿二千万马克，相当于六千万欧元。这个数字不包括同时筹建的设计学院。每年运转经费由巴登·符腾堡洲和卡尔斯鲁厄市各出一半。除参观卷外，整个机构属于非营利性文化机构，图书馆对公众开放。

媒体博物馆 Medienmuseum

正是这个媒体博物馆，ZKM 媒体艺术中心在多重意义上被列为划时代的文化设施。它是目前世界上规模最大的专门展示和收藏互动媒体艺术作品的博物馆。用作品展示形式独特，观众不仅看到一个客观物体，而且还需要参与其中。艺术家、作品、场地和观众，所有这一切都是作品的组成部分。媒体博物馆还肩负着一个使命，那就是传播信息技术的社会、文化和公众意义。

媒体博物馆：收藏和常设展 Sammlung und Dauerausstellung

ZKM 媒体博物馆是世界上第一个也是惟一的一个互动艺术的博物馆。馆藏的大部分作品以常设展的形式定期分类展出。藏品主要以多种形式的互动装置为主，它们不是对信息科学的形象解释，而是主观的、艺术的，甚至是嘲讽的艺术表达－我们的世界会变成什么样？更好还是更坏？作品大部分由艺术家、设计家、科学家和媒体专家合作完成，分为以下几种类型。

媒体身体：以身体为题材的构思已经持续了几个世纪，只是它们在不同的文化背景下呈现出不同的形式。人们以各式各样的幻想来描绘身体：作为宇宙的一部分、作为灵魂的载体或简单地仅仅作为工具。从第一个自动化装置的发明到今天的机器人技术，对人造"人"的观念已经有所改变。媒体博物馆希望展示给观众在过去的时代里，理想和科幻的人体模型是如何演变的，以及我们今天对身体的形象认识是如何受着新技术影响。

媒体空间：人类进入一个形象的幻想空间并不需要技术的帮助。在图像或者单纯的个人幻觉中（比如靠冥想或在药物作用下）再现这一空间，是自古以来各种文化中习以为常的行为。用语言和形象来描述这样的空间体验早已在科学幻想和视觉艺术里占据了牢固的位置。随着电脑技术的出现，模拟真实或想像的环境已成为可能。三维空间的创造实现了对现实的重新组合，甚至是由观众自己来组合。

特别另人兴奋的是对空间的听觉模拟。画家和雕塑家们往往多数依靠视觉元素进行表现，只能用幻觉来欺骗人类的眼睛。而一个多媒体艺术家，可以把所有的感官调动起来，集中到这个想像空间里来。

媒体艺术：20世纪90年代以来，艺术家们热衷于新媒体带来的互动可能性。虽然这一新的探索作为20世纪末的新潮流似乎已经得到了认可，但是，在广泛的艺术领域内还没有获得稳定的位置。因为互动媒体艺术尚被看作是"官方"艺术舞台之外的另类艺术，它们要加入到主流艺术中来，势必碰到与各种潮流、各种风格，以及与来自学院等方面的意识形态的撞击。结论是不管是普通的公众还是艺术圈对媒体艺术都有一种偏见。作为改变这一状况的第一步，媒体博物馆陈列了仅仅在过去的短短20年内出现的这类艺术中的一系列重要代表作品。我们的"互动艺术画廊"允许观众进行比较和探讨其美学标准、发掘其艺术效果，所有这一切都是评定一种艺术价值的先决条件。

媒体实验：如此一个刚刚被开发的全新领域，自然充满着实验和探索精神。其中活跃着技术人员、科学家、艺术家、还有非专业人士。在当今的所有工业化或半工业化社会里，人们每天都在体验着新的媒体技术，并且明显地意识到它的发展潜力。媒体博物馆希望以各种装置作品提供给观众一个机会，领略媒体技术的最新发展状态。不用说，这部分陈列需要经常以新换旧。

媒体游戏：自从1974年第一个家庭电脑游戏在市场出现，视频和电脑游戏就在我们的媒体文化中占据了重要位置。它所创造的经济价值及其对技术革新的贡献，使得这项技术的渗透和普及远远超过了任何其他类型的大众媒体。然而作为一个整体的社会，已经意识到新媒体带来的良机的同时，也发出了危险的信号，视频和电脑游戏已经受到各种观点的攻击。

媒体博物馆：主题展 Sonderausstellungen

大规模的国际性主题展是媒体艺术中心每年活动计划的一个重要内容。每一次主题展都伴随着一系列活动：开幕式、研讨会、演出和各类出版物等等，目的在于不仅在艺术领域，而且在社会、经济和政治方面扩大媒体艺术的影响。除了探索媒体技术与艺术的关系，中心的创立宗旨还包括挖掘媒体技术的发展给人类社会、经济、政治乃至精神生活带来的冲击，以及彼此之间产生的相互关系。因此，每一个主题都兼具着广泛的社会意义。

主题展：监控的空间 CTRL SPACE 2002

人类正在受到比以往任何时候都多的监视。当我们使用信贷卡、打私人电话、上网或者哪怕在街上散步的时候，都有可能被监视。现代追踪技术已经从传统的视频发展到使用高科技的生物统计系统对人的面孔进行识别。'监视'是个始终引起争议的话题。以"安全"的名义，曾经发生过多少历史悲剧。高科技监控系统到底是好还是不好？早已对此敏感的艺术家们，在他们创造性、跨时代、多媒体作品里蕴涵了各种含义，以独特的方式参与了这场激烈争论。

主题展：打破偶像 iconoclash 2002

从大众文化到政治，都以从未有过的图像和声音相结合的方式提出了一个特殊问题：对偶像应该相信还是怀疑？对媒体应该反感还是狂热？以"打破偶像"iconoclash 为题的本次展览挑选出的具有代表性的作品，横越欧亚，纵贯古今，从科学到艺术，展现了偶像的作用在科学、宗教和艺术中的演变过程。

"iconoclash"是一个虚构的词，原意为"Iconoclasm" 323，稍微变化了拼写是为了强调一种不确定的怀疑：应该打破还是重新树立偶像？摧毁偶像的人是勇敢的改革者还是文化破坏者？偶像崇拜者是出于肤浅的虚荣还是高尚的信仰？创造偶像的人是伪造者还是追求真理者？

主题展：未来电影（电影之后的电影）FUTURE CINEMA 2002

电影艺术的创作条件在过去几年内发生了巨大变化。物质革命的浪潮让照相机和投影机在技术上又增加了新的可能性，让电影产生了新的叙述形式和图像语言。"未来电影"FUTURE CINEMA 是一个首次在此意义上的国际性展览，展示了当前包括录像、电影、电脑和网络的一个综合领域的艺术实践，它们是探索电影未来发展的先行军。

媒体资料馆 Mediathek

媒体资料馆：图书馆 Bibliothek

与卡尔斯鲁厄造型大学 HfG Karlsruhe 共享的图书馆藏书四万余册，多媒体CD-Rom 七百多件。另外还订有一百二十多种杂志和五份报纸。这些图书主要针对20世纪现代艺术，而其中又尤以媒体艺术、建筑、设计、媒体理论、电影、摄

影、电子音乐为主，此外还涉及艺术史、戏剧和哲学。每年增加新书约两千册。

媒体资料馆：录像收藏 Videosammlung

ZKM的录像收藏包括600余件全球录像艺术方面的代表作品，还有660余件出自20世纪80年代的录像杂志《Infermental》 329 里的作品，此外还有历届"国际媒体艺术大奖赛"Internationaler Medien-Kunstpreis 329 的获奖作品。这些收藏是德国首次对录像作品的专业收藏。它们都经过数据化处理，人们可以坐在舒适的座椅上，通过触摸屏进行挑选，它们会自动在你眼前的电视屏幕上播放。

媒体资料馆：声音收藏 Audiosammlung

ZKM的声音收藏以当代音乐为主，目前收藏有一万三千五百余条曲目。其中特别是"国际数码电子音乐档案"IDEAMA 329 的收藏。在大部分的现代音乐之外，也有布鲁斯Blues、爵士Jazz、摇滚Rock、流行Pop音乐以及电影音乐。

媒体剧场 Medientheater

位于六号光庭Lichthof 6. 的媒体剧场是一个可以组合的多功能剧场。如果排放座椅的话，最多可以容纳300个座位。根据不同的需要，可以制造出音乐会演出、媒体戏剧、表演、装置等多种形式的舞台效果，是ZKM的一个重要场所。

研究所 Institut

ZKM目前设有四个研究所：图像媒体研究所Institut für Bildmedien，音乐和听觉研究所Institut für Musik und Akustik，新增加的媒体、教育和经济研究所Institut für Medien, Bildung und Wirtschaft，以及电影研究所Filminstitut。这四个研究所实际上是观众们看不见的ZKM的核心部分。来自世界各地的客座艺术家Gastkünstler们在这里进行创作和研究，ZKM为他们提供理想的创作环境和技术支持。ZKM的许多藏品都出自这些艺术家。

研究所：图像媒体研究所 Institut für Bildmedien

这是一个竞技场，既有创造性，也有批判性，与不断演变中的媒体文化所提供的条件进行交锋。邀请客座艺术家们来此从事革新式的创作，尝试媒体技术的极限。为了达到这一目的，艺术家可以使用研究所的一切技术资源，一个未来的设想是研制专门适合艺术家需要的软件和硬件设备。发展重点在于探索媒体技术作

为现代艺术的一个组成部分的深远意义。图像媒体研究所涉及的内容包括：数码录像、互动性、虚拟现实、模拟、电子通讯、电脑图形、多媒本和CD-Rom。

图像媒体研究所：数码录像 Digital Video

最初是录像技术与电视播放的紧密结合，电脑技术的加入而演变成现在的数码媒体。它给艺术家们开创了一个更加广阔的创作空间。比如：视频雕塑、互动视频装置、互动多媒体装置、虚拟现实、以及用数码录像本身制造出的新视觉形象。

图像媒体研究所：互动性 Interaktivität

图像媒体研究所促进并领先互动技术在艺术中的应用。新的电脑驱动下的互动技术提供了变换多样的方式，让观众可以直接受到这类艺术作品之表现形式的影响。例如岩井俊雄 Iwai Toshio 329 1995年的作品 "钢琴－作为图像媒介" Piano - as Images Media，观众可以现场直接排列作品中的声音和图像，进行新的组合。

图像媒体研究所：虚拟现实 Virtuelle Realität

现代虚拟技术的独到之处是可以创造一个完全由电脑生成的世界，观众可以进入这个世界并有所发现。现有这方面的软件及硬件产品在很大程度上是为军事、工业和商业活动等服务的。图像媒体研究所致力于开发新的适用于艺术家需要的虚拟技术。例如EVE：扩展的虚拟环境 Extended Virtual Environment，是ZKM和卡尔斯鲁厄研究中心 Forschungszentrum Karlsruhe 合作开发的360°球形影院。EVE是一个充气的球体，里面的三维投影系统可以让画面在球体内表面上任意移动。

图像媒体研究所：模拟 Simulation

运动模拟是虚拟现实中另一个有趣的部分。图像媒体研究所拥有一个类似飞行员训练用的自由六级液压模拟平台，放在ZKM入口处的玻璃立方体内。利用它，艺术家可以把身体动作与虚拟空间中的运动图像做合成处理。

图像媒体研究所：电子通讯 Telekommunikation

用电子通讯技术可以创造一个分享和互动的虚拟界面。身处不同位置的人，可以在这个虚拟的"第三"界面里见面，真是不可思议！例如阿格内斯·黑格杜斯 Agnes Hegedüs 328 1993年的作品"水果机"The Fruit Machine，把东京和卡尔斯鲁厄连接到第三个界面上－一个多媒体界面。电子显像可以把参与者各自的形象显示到这个"第三"界面上，它们在那里可以遇到其他经过电子显像的人和景。ZKM鼓励艺术家们发现一种全球性的互动交流形式。一部分人已经在网络里尝试了加入电子虚拟模型。

图像媒体研究所：电脑图形 Computergrafik

电脑图形和电脑动画是图像媒体研究所的一个重要部分。一些领先的电脑动画艺术家，如托马斯·瓦里斯克 Tamás Waliczky 335 和拉瑞·库巴 Larry Cuba 326 都在这里留下过作品。模拟技术特别适合动画的建筑或仿古制作。例如，1992年开始，研究所把世界古城遗址－土耳奇的霍约克城堡 Catal Höyük 用电脑动画"进行"了虚拟重建。

图像媒体研究所：多媒体 CD-Rom Multimedia CD-Rom

1994年，图像媒体研究所内设立了多媒体实验室，为多媒体项目的制作提供了完备的设施。1995年，比尔·西曼 Bill Seaman 333 在此创作了互动装置"Passage Sets"。实验室还创作艺术性 CD-Rom 和 DVD-Rom。例如与法兰克福芭蕾舞团 Ballet Frankfurt 合作的多媒体 CD-Rom《数码舞蹈学校－即兴表演的技术》《ImprovisationTechnologies》，用多媒体设计和制作手段成功地对舞蹈艺术，特别是对威廉姆·福斯特 William Forsythe 328 的芭蕾教学法进行了数码化记录和编辑。

研究所：音乐和听觉研究所 Institut für Musik und Akustik

音箱和电脑为传统乐器的听觉世界打开了一个新的层面。今天，音箱加上数码技术，可以创造出自然界中不存在的，但是人的耳朵可以反应的声音。为了制作这样的声音，有必要开发一种方法，让耳朵作为一个感觉器官而在听音乐的过程中运转。音乐和听觉研究所把艺术创作、公演和研究结合起来，很多曲目被广播或制成CD。至今，已有80多位客座音乐家在这里工作过。研究所赢得了很高的国际声誉。其创作和研究内容分为现场互动电子音乐演奏、声音感应及数字节律作曲、扬声器乐器几部分。

研究所：媒体、教育和经济研究所 Institut für Medien, Bildung und Wirtschaft

ZKM 把经济和社会研究结合在一起，从而可以提早发现新媒体的发展趋势，并且用这一发现来丰富不同的研究方向，比如经济和政治。对经济和政治的研究不一定要等到外部现象已经成型之后，而是在其形成阶段就加以研究。

经济和社会研究与媒体技术的这种紧密结合，从各方面都将带来关键性的好处。科学的政治指导可以把有关新媒体方面的变化提前而且详细地告知那些身负责任的政治家们。或者，也可以用这种方式，花较小的代价，按部就班地完美实现必要的治理措施。

为了达到这个目标，除了一个跨学科的、有预见性的研究设置外，还需要科学的理论建设、经验探索和实用性指导之间密切的相互依存关系。ZKM 以其在媒体技术关键领域内的诸多优势，为这项研究的实践运用提供了理想的工作条件。

在此背景下，研究项目具有跨学科的多样性，目前有以下几个重点：
新媒体在日常生活和职场中；
新媒体作为创新的教育手段；
为经济提供媒体支持的信息系统。

研究所的客户来自欧共体、联邦及州政府、城镇、科学基金会，还有私人企业。

研究所：电影研究所 Filminstitut

2003 年 ZKM 电影研究所的成立，是参照了具有丰富传统的纽约现代艺术博物馆和巴黎蓬皮杜艺术中心的电影部门。它应该成为一个反射地点，尤其应该是一个制造场地和放送平台，让电影放映机公开化：从艺术性纪实电影到哲理性电影。工作重点是联合拍摄项目，给全球的导演们提供机会，拍摄以卡尔斯鲁厄为出发点的电影，同时也制作发行自己的 DVD。

ZKM 电影研究所与国立卡尔斯鲁厄造型大学 HfG Karlsruhe 有着合作关系，在技术方面两家共同使用价值可观的基础设施。同时，电影研究所的客座艺术家也可以担任造型大学实践创作方面的教学。

新艺术博物馆 Museum für Neue Kunst

成立于 1990 年的新艺术博物馆是 ZKM 的两个博物馆之一。占据 Hallenbau 328 的第一和第二号光庭 Lichthof 1-2。作为一个收藏博物馆，它与国际著名收藏机构进行合作，这些机构有：FER 327、佛里希 Froehlich 328、格拉斯林 Grässlin 328、斯格福瑞德·维斯豪普特 Siegfried Weishaupt 335、波罗斯 Boros 326、马特 – VAF 基金会 VAF – Stiftung/MART、巴登·符腾堡州立银行 Landesbank Baden-Württemberg、蒂森 – 波那米斯当代艺术馆 Thyssen-Bornemisza Art Contemporary 334。在 7000 平方米的场地里，这些合作机构的作品与 ZKM 的馆藏作品一起，按照收藏和主题的重点进行展出。

新艺术博物馆不仅收藏传统艺术，例如架上绘画、雕塑和版画等，还收藏"技术

图像"：摄影以及各种表现形式的视频装置，它们作为现代艺术的一部分而被置于同等重要的位置。此外，还大量收藏媒体艺术作品，从早期的影像作品、传统模式的电子装置，到全息摄影。丰富而且高品质的藏品使ZKM新艺术博物馆成为有国际影响力的当代艺术的会聚地，那些欧洲和美国的开创性作品让人一眼就能看到从20世纪60年代到今天的艺术发展的轨迹，正如媒体发展这一重大社会问题，让当代艺术的重要观点得以清晰。

博物馆书店 museum shop

ZKM书店对学生来说，价格比较贵。对我们来说，它更是一个新书阅览室：内容新、信息快、种类多、印刷也十分精美，还有宽敞的桌子和舒适的椅子，我经常在这里逗留，有时候就为了来翻翻同一本书，遇到这样爱不释手的书，最后也还是会买下来。这里的书一部分是ZKM媒体艺术中心和造型大学的内部出版物，更多的是当代艺术、设计、建筑、新媒体，以及理论方面的图书，还有世界各地的展览图录、多媒体CD-Rom和DVD-Rom、Video艺术，都是在第一时间就出现在这里的书架上，那些不断更新的不知名的年轻设计师和艺术家们的书，更给这里增添了一份骚动不安的活力。一进入这个书店，好像能感受到正在进行中的、发生在身边的艺术现实。书店的工作人员一般都是造型大学的学生。

ZKM咖啡 ZetKaEm Cafe

"ZetKaEm"是按Z、K、M这三个字母的音标顺序造出来的一个词。不知道是谁起了这个名字。ZetKaEm位于第七号光庭 Lichthof 7. 正中央的位置。这里对内是食堂、对外是餐厅；既有咖啡、也有餐饮；还是展览开幕式、庆祝酒会及各类Party的租赁场地。造型大学的学生凭餐券 Essenmarke，可以享受一份半价的午餐，餐券由学生们自发地轮流兜售。除了午餐外，其他时间就只有咖啡和茶点，这里的意大利牛奶咖啡 Caffè Macchiato 和奶酪蛋糕 Käsekuchen 是我最喜欢的。在真正的意义上，ZKM咖啡是碰头、见面、谈话、交头接耳、东张西望、海阔天空的地方，当有教授在餐桌上安排课题讨论时，这里就是临时的课堂。

1900年的弹药厂 Munitionsfabrik 1900 © ZKM 图片 Fotoarchiv

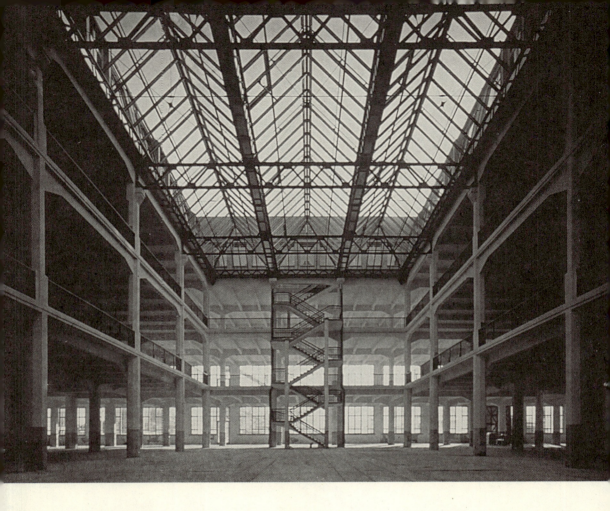

改建中的光庭 Lichthof im Umbau © ZKM 图片 Fotoarchiv

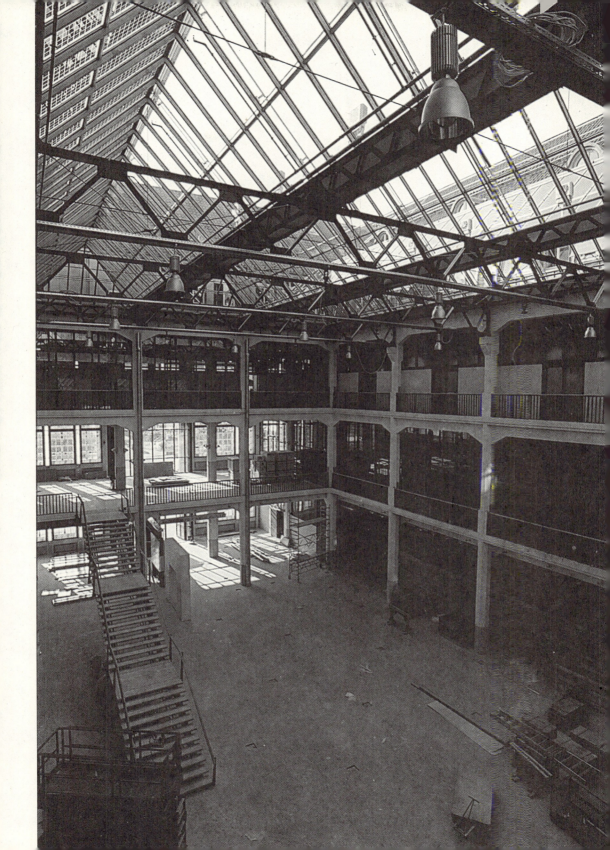

入口处的立方体玻璃建筑 Kubus © ZKM 图片 Fotoarchiv

通向新艺术博物馆的走廊 Der Durchgang zum Museum für Neue Kunst

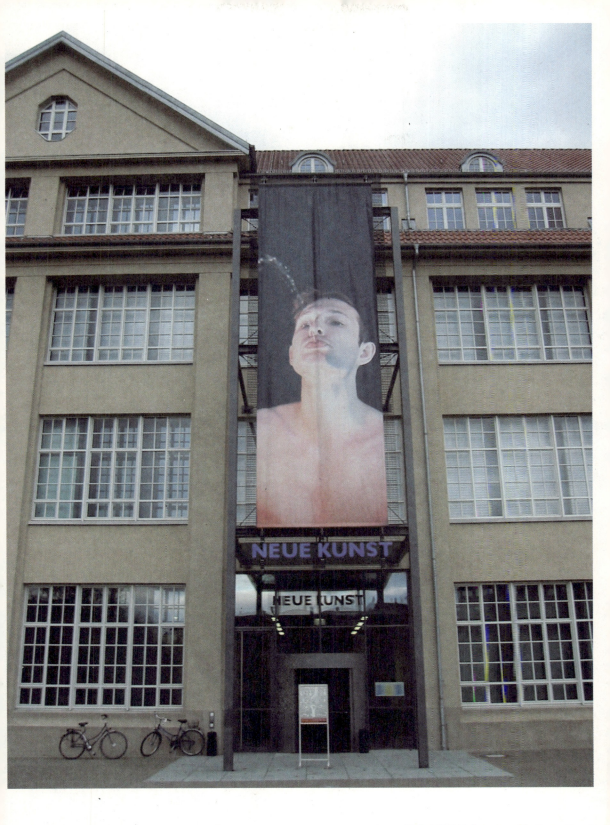

新艺术博物馆 Museum für Neue Kunst

ZKM 屋顶四望 Blicke vom Dach des Museums 一 东 Ost 一 南 Süd © ZKM 图片 Fotoarchiv

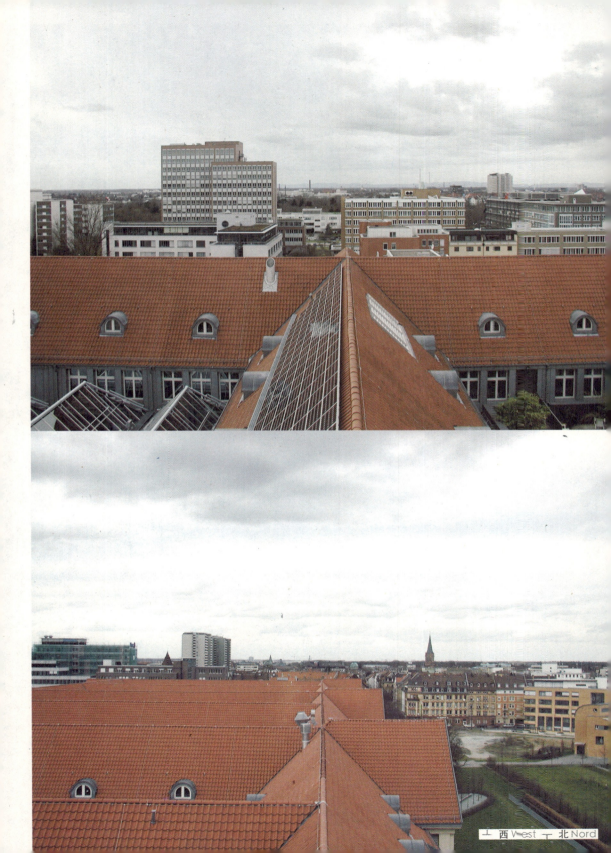

ZKM 书店 Shop © ZKM 图片 Fotoarchiv

悬空隔音的音乐工作室 Musikstudio © ZKM 图片 Fotoarchiv

⊥ 莱比锡火车站 Lepzip Hauptbahnhof　⊤ 柏林火车站 Berlin-Spandau Bahnhof

⊥ 德雷斯顿火车北站 Dresden-Neustadt Bahnhof ⊥ 汉堡圣·保利大街 St. Pauli, Hamburg

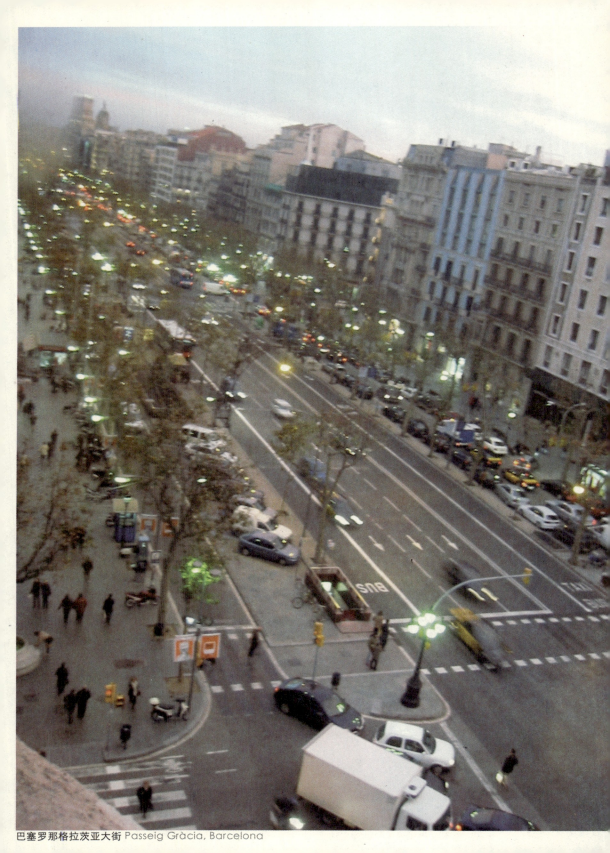

巴塞罗那格拉茨亚大街 Passeig Gràcia, Barcelona

走遍全球
Reise um der Welt

筷子和刀叉　　299
Essstäbchen und Besteck

走遍全球　　301
Reise um der Welt

献给世界的礼物　　303
Antoni Gaudí

罗密欧与朱丽叶　　307
Romeo und Julia

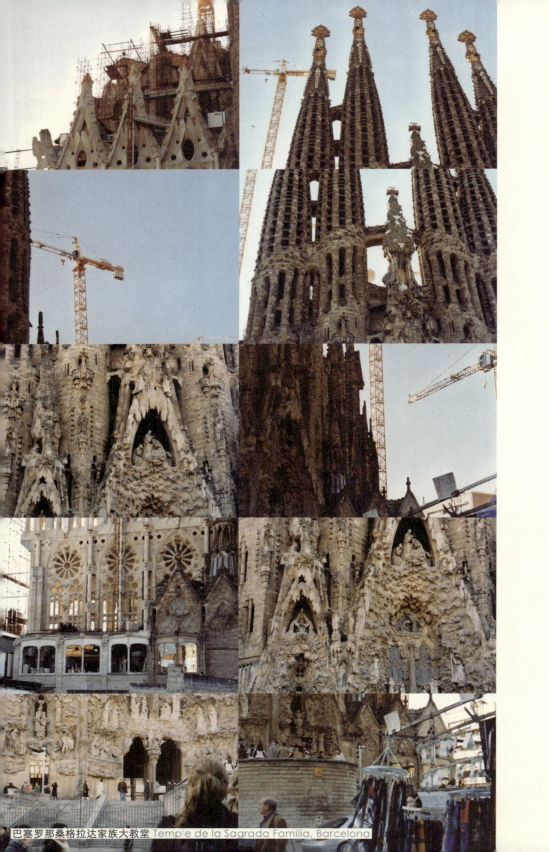

巴塞罗那桑格拉达家族大教堂 Temple de la Sagrada Família, Barcelona

筷子和刀叉 Essstäbchen und Besteck

在弗莱堡，我有一次和一个日本同学在街上吃快餐。我们围着一个圆形的小站桌 Stehtisch 334，各自对着面前的一份炒面条 Gebratene Spätzle 334，一手握刀、一手举叉，吃得很费劲，因为桌面很小，胳膊没地方放。她说："为什么西方人用刀叉，东方人用筷子？"我附和着："是呀，用筷子就都解决了。"她又说："发想就不一样"（日语"發想"：最初的想法、原始动机、出发点）。

筷子和刀叉，代表了两种生存方式。东方人使用筷子，就像鸡叨米一样，用两根细长的小棍夹起颗粒状或者切成小块的食物，这在生物学上可以概括为杂食动物。西方人使用刀叉是为了对付大块的牛排，在生物学上可以概括为肉食动物。

筷子和刀叉，也代表了两种思维方式。东方人灵活多变，善于辩证思维。日本有一种妇女的发型，用两根木棍把长长的头发盘起来，吃饭的时候，从头上拔下来就可以当筷子用。西方人一根筋，善于逻辑思维。不但用刀叉，而且还要专物专用，为了弄个水落石出，连人的身体也敢剖开来看个究竟。东方哲学是感性的，西方哲学是理性的。还是那个日本同学那句话："发想的就不一样"。

这种从开始的不一样，才注定了地球上有这样一个东方和这样一个西方。它们在历史、文化、语言、文字、宗教、艺术、经济、地理、种族等等方面表现出的不同，才正是相互吸引的动力。"西方崇拜"是自然的，事实上，西方人也崇拜东方。人类对于陌生事物的好奇不正是探索的动力吗？越是好奇，就越想靠近它，而因为不能靠近，就产生神秘感以至到崇拜的程度。如果筷子和刀叉的差别消失了，那该是一个多么枯燥而绝望的世界。可惜的是，这个差别正在缩小，而且是人为的。有人把国际主义理想简化成实用主义的国际化，并且让它泛滥。在一条北京近郊的公路上，我从车里一晃而过地看到这样一副巨大的标语：城市国际化，农村城市化。难怪我们失去了乡村，而我们的城市都千篇一律、不东不西和不伦不类。况且，国际化也不是表面上的。米歇尔·绍普 Michael Saup 333 在他的"数码宣言"里有这样一条："别以为你每天通过Internet向世界各地发几封信，或者拿着手机打几个国际电话，你就国际化了。"

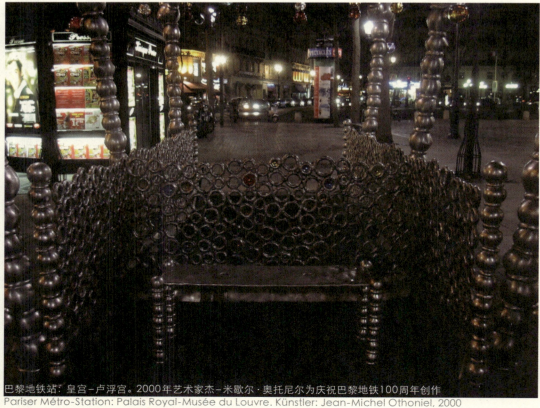

巴黎地铁站：皇宫-卢浮宫。2000年艺术家杰-米歇尔·奥托尼尔为庆祝巴黎地铁100周年创作
Pariser Métro-Station: Palais Royal-Musée du Louvre. Künstler: Jean-Michel Othoniel, 2000

走遍全球 Reise um der Welt

有一本书叫《走遍全球》。是中国旅游出版社根据日本著名的旅游系列丛书《地球の步き方》翻译的。这套书是20世纪60年代日本在第二次世界大战之后经济腾飞时期的出版物,迎合了日本国内迅速兴起的海外旅行的热潮,也正适合三十多年后的中国。它的内容不断翻新,在日本仍然是一套畅销书。也因为都是从亚洲人的角度看世界,不仅提供了很多针对亚洲人的实际帮助,也容易有感情上的共鸣,可以说是为东方人量身定做的旅游指南。这套书也是我游历欧洲的忠实伴侣,我每去一处之前,首先要做的准备工作就是阅读相应的那本《走遍全球》。我只是借这个书名表达一种走遍全球的愿望,或者更准确地说,是一种流浪的愿望。我迷恋既非在此地、也非在彼地的"unterwegs"(在路上)的感觉。

跟宇宙相比,地球是渺小的,但是跟地球相比,人类又是渺小的 看看世界是什么样子对人类有着巨大的吸引力。实际上没有谁能走遍全球,但是的确有很多人"在路上",向着他们陌生而又新奇的远方行进,其中也包括我。整个"到西方去"的过程就是一段旅途,在这9年里,我始终"在路上",在看、在听……

穆乐 Müller 331 教授有这样一个课题:看的学校 Sehschule。2000-2001年冬季学期。课题内容:看和理解。识别品质。好与更好的区别何在?好奇和观察。体验和结识客人。配合这个课题,还将组织旅行,巴黎 – 柏林的城市比较。
Sehen und Verstehen. Qualität erkennen. Was unterscheidet das Bessere vom Guten? Neugier und Beobachtung. Experimente und Begegnungen mit Gästen. Paris-Berlin-Urbane Befindlichkeiten im Vergleich.

A present for...

Antoni Gaudí

Salvador Dalí

Joan Miró

Pablo Ruiz Picasso

Un regalo de...

献给世界的礼物 A present for the world

献给世界的礼物 Antoni Gaudí

安东尼·高迪 Antoni Gaudí 328 这个名字,是我 2003 年冬天去巴塞罗那 Barcelona 旅行时才第一次知道的,也可见我的孤陋寡闻。站在高耸入云的萨格拉达家族大教堂 Sagrada Família 332 前,我惊呆了。从那一刻起,这个名字就开始铺天盖地落在我视线的每一个角落:旅游手册上、路标上、咖啡馆里、餐厅里、书店里、海报上。就在萨格拉达 Sagrada 教堂脚下的一个路口,我看到墙上有这样一副海报:"献给……的礼物",四位艺术家的肖像和各自的签名,从上到下排列着,第一个就是安东尼·高迪 Antoni Gaudí,其他三位依次是达利 Dalí 326、米罗 Miró 331 和毕加索 Picasso 332,这四位生在西班牙、长在西班牙的艺术巨人是这个国家献给世界的礼物。

面对萨格拉达 Sagrada,你会难以相信自己身在一个现实世界里。可以说,人类所能有的浪漫和幻想,被高迪 Gaudí 借助一座建筑而发挥到了极至。萨格拉达大教堂是高迪的最后一项建筑,这件作品伴随他走到生命的最后。大教堂于 1882 年开始建造。从那时候起,建筑工地就成了高迪的家,他把自己在以往作品中的成功经验和技巧全都用在了这里,可以说倾注了全部心血。1926 年 6 月 7 日那一天,高迪像往常一样在工地附近散步,不幸被有轨电车撞倒,在被送往医院的 3 天之后离开了人世。按照他留下的建筑模型和图纸,有人继续着这项工程。这座教堂还有"穷人和乞丐的大教堂"Die Kirche der Armen und Bettler 之称,因为它的建筑资金完全是依靠捐款筹集来的,所以工程时断时续,进展得非常缓慢,直到现在还没有全部竣工。一百二十多年后的今天,参观者们看到的仍然是一个布满脚手架的工地,当然,它的主要部分早已完工。

有趣的是,一边还在建造,一边已开始陆续维修了。还在继续的主要是它的侧堂部分,参观的时候,我们踏着脚手架搭的临时通道,穿过一根根像树林一般密集的巨大支柱。支柱的顶部也如树木一样,分出许多枝杈、结出饱满的果实,有力地支撑着天顶。这些支柱可以充分代表高迪的所有建筑的共同特征:来源于自然的灵感。

见识了萨格拉达 Sagrada 之后,我们被高迪 Gaudí 的激情感染着,在巴塞罗那遍寻他的建筑。古艾尔宫 Palau Güell 328 是他的早期作品,内部光线昏暗,屋顶却是一个色彩斑斓的乐园。米拉城堡 Casa Milà 331,巴特拉·佩德拉 La

Pedrera，和萨格拉达一起，属于他后期的成熟而前卫之作。当时，巴塞罗那的一对富豪夫妇米拉 Milà 想在格拉茨亚大街 Passeig Gràcia 上建一所豪宅，出于对高迪的赏识，他们把这个愿望委托给了他。米拉城堡 Casa Milà 是一座豪华舒适的住宅，也是高迪 Gaudí 接受的最后一项民用建筑。其中一层可供参观，保留着当时的布置。其中有两样东西给我的印象最深。一是厨房。它是整套居室的中心，被走廊和其他房间包围着。它有通向四周的多个出口，可以四通八达；它的形状又是一个如此不规则的"任意形"，就好像是在设计完四周的房间布局之后剩下了中间的一块空挡，索性就当作了厨房。当然，我们知道，所谓"随意"，正是高迪的精心设计。二是椅子。他亲自为这套房间设计了几把木椅，风格和他的建筑很相似。他把对建筑的灵感自然而然地延伸到了一切与建筑相关的方方面面：家具、用具、陈设、环境等等，包括像门牌号这样的每个细节都被考虑在他的整体设计里了。这幢城堡的其余部分并不开放，而是作为普通房屋正常出租，显出一种独特的人情味。据说，人们争先恐后地想成为高迪的左邻右舍。那些幸运地住进这座受到保护的"博物馆"里的人，付着昂贵的房租，每天和川流不息的游客们从同一个大门出入，他们的门窗和阳台也都随时接受着参观者们赞叹的目光。

从米拉城堡 Casa Milà 331 的屋顶，望得见仅隔两个路口之外的巴特罗城堡 Casa Batlló 325，那是高迪 Gaudí 的另一件成熟之作。这两座城堡在同一条大街上，那就是今天巴塞罗那最繁华的商业大街 – 格拉茨亚大街 Passeig Gràcia。这条街贯穿的城区叫做 Eixample，意思是"延伸"，是19世纪后半期，作为巴塞罗那的富人住宅区慢慢发展起来的。冬天的傍晚，才四、五点钟，光线已经是深暗的蓝灰色，名店林立的格拉茨亚大街霓红闪烁，其中色彩最特别的部分就是巴特罗城堡 Casa Batlló。它沐浴在一片柔和的紫色、绿色、黄色的混合光线中，它们是通过地灯从正面由下向上发射出来的。加上城堡本身的"奇形怪状"，整座城堡像仙境一般神秘莫测。巴特罗城堡也是一座私人住宅。

此外，我们还参观了他的古艾尔公园 Park Güell 328。这座像童话一样的花园坐落在稍微远离市中心的卡麦尔山 Carmel 的山坡上。它那随心所欲的建筑风格（又是高迪之用心所在）蘑菇形状的柱头、倾斜的拱门把人们带回到自然，并和建筑一起，成为自然的一部分。高迪 Gaudí 从 1900-1914 年专注于这项建筑，曾一度住在这里。参观时，我们看到一座被称为"高迪之家"Haus Gaudí 的小楼，一个世外桃源。楼前的小花园里，也放了几把供游客休息的长椅，乍看很像高迪的设计，但是仔细看几眼便看出显然是后人的模仿。

在巴塞罗那这座艺术之都几乎随处可以发现奇迹。在寻找高迪 Gaudí 的同时，我

们也发现了另一位可以与他相媲美的建筑艺术大师，那就是蒙塔那尔 Montaner 331 。他主持建造的卡塔兰那音乐宫 Palau de la Música Catalana 是世界现代建筑史上的经典之作。一眼望去，它是一座线条简洁、结构工整的新哥特式建筑。而它的内部和每一个局部却都洋溢着浪漫和热情。墙壁、地板、回廊、柱子……大面积地采用玻璃、大理石、砖块、陶瓷等多种材料的马赛克镶嵌，形成一片色彩和图案的海洋。如果没有见过高迪 Gaudí 的建筑，我一定会对蒙塔那尔 Montaner 的音乐宫 Palau de la Música 331 叹为观止。如果说蒙塔那尔的作品是十全十美的，那么对高迪却无法用完美来衡量，因为在某种意义上，可以说它们超越了一切标准，从而走向及至、走向一种痴迷。由此也不难理解，在现实世界里，他们俩人也有着完全不同的命运。事实上，他们俩人的年龄仅相差3岁，蒙塔那尔 Montaner 1849年出生；高迪 Gaudí 1852年出生。在当时，蒙塔那尔的名望和地位都远远超过了高迪。他是巴塞罗那第一所建筑学校的校长；担任过在巴塞罗那举办的第一次世界博览会的建筑设计和整体规划；三次获得过巴塞罗那年度最佳建筑奖，他积极倡导新文化政策，作为现代建筑的代表人物，蒙塔那尔在有生之年得到了一个艺术家所能得到最高荣誉和官方的认可。与他相比，高迪则是一个谜，有关他的记载非常少，仅有的资料也使人觉得神秘莫测。人们猜想，他一定是一个非常内向的工作狂。就连有关高迪作品的文字资料也十分罕见，并非这些资料后来失传了，而是从来就没有过。这位建筑师虽然工作起来也用绘图板和尺子，但有时仅仅就以草图当作建筑方案；或者经常在施工过程中突发奇想，临时改变方案。比起在纸上规划，他更倾向于在实际过程中进行实验。高迪在世时，没有受到过特别的重视，也很少接到过官方的建筑项目。最后让他投入全部精力的萨格拉达 Sagrada 大教堂也是受一个宗教协会的委托，因为是通过募捐筹集的资金，所以长期经费不足。当时恐怕谁也没有料到，一百多年之后，高迪的神秘却激起了世人极大的热情和好奇心。人们希望破解这个谜。高迪 Gaudí 成了巴塞罗那的天之骄子，与达利 Dalí、米罗 Miró 和毕加索 Picasso 齐名。

萨格拉达 Sagrada 的结构之错综复杂和异想天开，让人不由得发问：它们是如何立起来的？原来他为此制作了一个颠倒的模型：在垂吊的状态下，把长短不等的绳索互相联结起来，在每个联结点绑上一个小铁球。由于重力的原理，小铁球永远是垂直于地面的，通过调整铁球的位置以及两球之间的绳索长短来找到平衡，最终形成一个由错综复杂的绳索和无数个小铁球支撑起来的稳定的结构。绳索代表着屋脊的走向，铁球标示着制高点。把这个模型倒过来，和大教堂的结构一模一样。其理论是，如果这一切倒着能成立的话，那么正过来也能成立－一个科学的魔鬼推理。

在认识了高迪 Gaudí 之后，我像被注入一种从未有过的新的审美感觉。它把我对这个国家零星的不成体系的认识连成了线。我有意识地依靠这种感觉，看待西班牙尤其是巴塞罗那的每样事物。惊奇地发现，处处有高迪 Gaudí 的痕迹：马路的地面纹样、新建筑的阳台栏杆、现代工业产品、服装……也许这些并非模仿，而只是显露出一种一致性，一种来自于这个多民族并存的地中海国家与生具来的天性。看一看"Camper" 326 鞋的款式设计，不难猜测这个世界名牌出自西班牙。甚至可以想像，"Camper"和高迪之间也有着某种微妙的联系。

罗密欧与朱丽叶 Romeo und Julia

意大利北部城市维罗纳 Verona。是文艺复兴时期兴起的城市，与意大利灿若繁星的名城相比，维罗纳 Verona 没有佛罗伦萨 Firenze 的富丽，没有罗马 Rom 的显赫，没有米兰 Milano 的摩登，没有威尼斯 Venizia 的风情，但是，这座小城里却依然弥漫着一股中世纪以来的神秘气息。另外，它是罗密欧与朱丽叶 Romeo und Julia 332 的"故乡"，莎士比亚 Shakespeare 以这座繁荣在13世纪、14世纪的城市为背景，写下了这个爱情故事。但是维罗纳 Verona 却远远不如罗密欧与朱利叶有名字那么响亮，它依着阿迪杰河 River Adige，保持着千年不变的沉静和与自然休戚与共的朴素。

在旅行中，每到一个新城市，我们首先要按《走遍全球》上提供的住宿信息去寻找当地便宜的旅馆。青年旅社 Jugendherberge 329 是选择之一。在维罗纳 Verona 我们找到了惟一的一家青年旅社：弗朗希斯卡遨山庄 Villa Francescatti 335。它建在和市中心相对的山坡上，中间隔着阿迪杰河。我们费了一番功夫才来到它的门前，被一股可以让时间倒流的神秘的宗教气氛所吸引。我们在这座意大利中世纪的修道院里住了一夜。与众不同的是，这个旅社必须男女分住，凭证件可以夫妻同住，晚上十一点半锁门。完全不像通常的青年旅社那么随便。餐厅是一间摆满木制的桌子和条凳的房间。我们到达那里是在圣诞节前的一个晚上，我看到就餐的人每人拿一个碗，舀一勺热腾腾的浓汤，拿上一块面包，一顿僧侣的晚餐。寝具是一条雪白的床单和一条棕绿色的有点扎手的毛毡。十二月底的天气已经相当冷，但是这条毡子却刚好够暖。第二天早晨，我在鸟叫声中睁开眼，才第一次看清了围墙和院门。苍白的天色下是黑色的铁栏杆和灰色的树枝，一个清冷和安静的早晨。

不仅是在这座今天被当作青年旅社的古堡，维罗纳 Verona 全城弥漫着浓郁的宗教气息。市中心房屋密集，街道狭窄，很多建筑的拐角处像是被削去了一角，呈现出一个窄窄的斜面，宽度正好供奉一方小小的圣坛。大部分圣坛上是一座圣母的浮雕，有的还着了彩，斑斑落落的，手里拿一个石头做的花瓶，里面插着一两早已凋零的鲜花，仿佛中世纪刚刚逝去不远。圣母已经神圣地微笑了近千年，在她和悦的目光下的市井风情日复一日、年复一年地重复。时间有让人忘记过去的魔力，但是时间在维罗纳 Verona 却凝固了，没有了时间也就谈不上忘记。我毫不怀疑地相信，维罗纳在下一个千年同样会沐浴在圣母那因为日晒雨淋而越来越

模糊的微笑之下。

维罗纳 Verona 的建筑很神秘，以大量的石头和砖为材料，而且色彩斑斓，多数是砖红、青蓝、铭黄色的，好像祭坛画的色彩，让我眼前出现了西方美术史上著名的一幕：中世纪的僧侣们，经年累月地劳作，按照当时绘画大师们的画稿，用自制的矿物质颜料制作教堂壁画。

维罗纳 Verona 当然也有商业，而且从名牌时装到土特产，琳琅满目。但是这些店面改变不了城市的凝重 它们只能按照维罗纳 Verona 的方式，含蓄而温和地放出些微光彩，也自成风格。商店大多是在原来建筑的基础上略加施工改成的，所以不可能开辟出一整面橱窗，只能将巴掌大的一小扇铁窗改成橱窗，有的里面只够放一只鞋，在射灯的光环下显得美伦美幻。我在一家小店里看到一幅招贴，上面写着：维罗纳的窗，整幅招贴上是成排的窗，一扇一扇各不相同。我吃了一惊，这不是和我的想法不谋而合吗？就算单单为了窗，也值得来维罗纳 Verona 一趟，维罗纳的窗不但形式独特、色彩丰富，而且每扇窗的背后都有一幅生活场景、都有一个故事。

维罗纳弗朗希斯卡遂山庄 Villa Francescatti, Verona

米拉城堡 Casa Milà

佛罗伦萨 Firenze

维罗纳的窗 Fenster in Verona

彩色罗马 Farbige Rom

渡过直布罗陀海峡 Gibraltar

天涯海角-休达 Ceuta（西班牙在非洲的领地）

故乡是我出生、长大和学会了使用第一种语言的地方。这种语言是我的母语。他乡是我在故乡以外的任何地方生活、受教育以及学会了另一种语言的地方。这种语言是我的外语。这种情况有说"第二故乡"的。事实上，可能你至今为止生命的大半时间在他乡度过，可能你的母语已经变得生涩，尽管如此，仍然不足以让他乡变成故乡。这不是一个排队的问题，而是我们的精神上同时存在着两个家园，它们每一个都独立而完整，谁也替代不了谁。我同时需要它们两个，一个故乡，一个他乡，好让我能无休止地在一个家乡想念另一个。

中国有一句成语"叶落归根"，德国也有一句谚语"Der Apfel fällt nicht weit vom Stamm"（苹果总是落在树干旁）。无论从比喻、表达方式、还是宿命意义上，这两句话都如出一辙，几乎可以互为译文。但是，它们各自的含义却是不一样的。"苹果总是落在树干旁"指的是：孩子总是会继承自己父母的品性、才能或者事业（孩子的出息跟父母差不多），丝毫不含有中文"叶落归根"的感伤之意。 同样的"话"可以有不同的含义，因为从一开始，东西文明就有不同的世界观，就像筷子和刀叉一样，是思路的不同、是逻辑的不同、是态度的不同。

这一差异的本质不在语言，而在于德国人和中国人对血缘的理解不同。一个普通的德国女人曾跟我这样说："父母是不能选择的，因为你不能选择出生，也不能选择兄弟姐妹。但是朋友是可以选择的，那在于你个人。所以，比起血缘关系，我们很多人更重视友情" 。这个在德国相当普遍的观点在中国恰恰是正相反的，没有父母给予的生命，一切都无从谈起，亲情至上是不二的准则，我们坚定地相信血比水浓。叶落归根，归向的是家族、是宗系、是祖先、是血脉。

学校里的一位年轻的德国老师曾经问我："你毕业以后回中国还是留在德国？"没等我回答，他又补充了一句："觉得在哪儿有在家的感觉？比如在哪一边更适应，朋友更多一些。"看来，凭借个体的"在家"的感觉，"家"的所在地也是可以选择的，而且，比起有血缘关系的人，朋友是更有力的因素。当时我无法确切地回答他，但是，现在，我开始认真地考虑起这个提问：在哪儿更有家的感觉？Wo ist es mir besser Zuhause?

2008年5月7日 北京

参考
Referenzen

Media Art Action 媒体艺术行动
The 1960s and 1970s in Germany, Rudolf Frieling, Dieter Daniels, Springer - Wien, New York 1997, ISBN: 3-211-82996-2

Media Art Interaction 媒体艺术互动
The 1980s and 1990s in Germany, Rudolf Frieling, Dieter Daniels, Springer Wien, New York 2000, ISBN: 3-211-83422-2

Kunst im 20. Jahrhundert - Moderne, Postmoderne, Zweite Moderne
20世纪艺术－现代、后现代、第二次现代
Heinrich Klotz, Verlag C.H. Beck, München, 1999, ISBN: 3-406-42137-7

Karlsruher Ikonotope 1992-2002
Staatlich Hochschule für Gestaltung Karlsruhe 国立卡尔斯鲁厄造型大学 1992-2002
Buchhandlung Walther König, Köln, 2002, ISBN: 3-88375-747-0

ZKM | Center for Art and Media Karlsruhe
ZKM | 卡尔斯鲁厄艺术和媒体技术中心
Prestel Verlag, ZKM Karlsruhe, 1997
ISBN: 3-7913-1883-7

Medien Kunst Geschichte 媒体艺术史
Prestel Verlag, 1999, ISBN: 3-7913-1878-5

Es - Das Wesen der Maschine 它－机器的生命
Louis-Philippe Demers & Bill Vorn
European Media Art Festival, Osnabrück 2003, ISBN: 3-926501-22-7

A Time and Place, Christian Moeller, Media Architecture 1991-2003 时间和地点，克利斯蒂安·姆勒，媒体建筑 1991-2003 Lars Müller Publishers, 2004, ISBN: 3-907078-91-8

Maeda @ Media 梅达 @ 媒体 John Maeda, bangert Verlag, 2000, ISBN: 3-925560-99-8

Screen - Essays on Graphic Design, New Media, and Visual Culture
屏面－平面设计、新媒体和视觉文化散文集
Jessica Helfand, Princeton Architectural Press, 2001, ISBN: 1-56898-310-7

New Screen Media - Cinema/Art/Narrative
新视频媒体－电影／艺术／叙述 Martin Rieser, Andrea Zapp, British Film Institute, ZKM Karlsruhe, 2002, ISBN: 0-35170-864-1

Rambow 1960-96, 兰堡 1960-1996
Cantz Verlag, 1996, ISBN: 3-89322-843-8

Rambow Studenten 兰堡的学生们
Gunter Rambow, HfG Karlsruhe, Cantz Verlag, 1997, ISBN: 3-89322-345-2

Fons Hickmann - Touch Me There 冯斯·黑格曼－触动我 Fons Hickmann, Die Deutsche Bibliothek, 2005, ISBN: 3-89955-079-X

bauhaus 1919-1933 包豪斯 1919-1933
Magdalena Droste, Bauhaus-Archiv Mesuem, Benedikt Taschen Verlag, 1998, ISBN: 3-8228-7601-1

ImagiNation - Das offizielle Buch der Expo. 02 Swissland 国家印象－2002瑞士世界博览会
Verlag Neue Zürcher Zeitung, 2002, ISBN: 3-03823-030-8

Nomadic Architecture 流动建筑
Exhibition Design, Edgar Reinhard
艾德加·莱恩哈德，展示设计
Adalbert Locher, Jean Robert, Lars Müller Publishers, 1998, ISBN: 3-907044-44-4

Gaudi - Einführung in seine Architektur
高迪建筑介绍 Juan-Eduardo Cirlot. Pere Vivas, Ricard Pla, Triangle Postals, 2001, ISBN: 84-89815-32-1

造型的诞生－图像宇宙论
衫浦康平 Sugiura Kohei 李建华、杨晶译，中国青年出版社，1999, ISBN: 7-5006-3948-6

走遍全球系列丛书（德国、瑞士、法国、意大利、西班牙）中国旅游出版社，1999-2001

注解
Anmerkung

68er-Bewegung 210：68运动；含义很多；主要指20世纪60年代前后发生在德国、法国、意大利等欧洲国家的左派学生和民众运动；以反越南战争、反权威、为少数人群争取平等为目的；那一代人，特别是运动的积极分子后被称为68人或者68代。

Albers 67：Josef Albers约瑟夫·阿伯斯；1888 Bottrop - 1976美国Orange；画家和艺术教育家；1920-1933年任教于魏玛包豪斯艺术学院。

Volker Albus 70：弗克·阿布斯；1949德国法兰克福Frankfurt - ；曾学习建筑；1982年开始自由建筑师和设计师的生涯；1994年开始任卡尔斯鲁厄造型大学产品设计专业教授。

Guillaume Apollinaire 204：古拉奥姆·阿波利那厄；1880罗马 - 1918巴黎；意大利和波兰出身的法国作家；20世纪前20年最重要的法国作家之一。

areopittura 207：飞机绘画；20世纪30年代在意大利兴起的未来主义风格流派之一。

Arte 127：252：法语"Association Relative à la Télévision Européenne"的缩写；1992年建立的德法双语电视台；主要内容为文化和艺术；视角独特；台址在法国斯特拉斯堡Straßburg和德国巴登-巴登Baden-Baden；全欧洲播放。

Arte Povera 222：意大利语"贫穷艺术"；20世纪六七十年代在意大利兴起的、用简陋的材料，如毛毡、植物、石头等创作的装置艺术流派；结合了社会批判性和独特的材质感；代表人物有意大利艺术家Giuseppe Penone, Giulio Paolini, Mario Merz 330 等及德国艺术家约瑟夫·伯伊斯Joseph Beuys等。

ATMs 194：Asynchronous Transfer Mode个人字体识别技术。

Bach 45：Johann Sebastian Bach约翰·塞巴斯蒂安·巴赫；1685德国Eisenach - 1750莱比锡；德国巴洛克风格的重要作曲家。

Bäckerei 33：手工制作面包的作坊；从事这项职业的人被称为面包师Bäcker；历史悠久；它是城市里每天最早开门营业的地方；也可以在这里吃早餐、喝咖啡、喝下午茶和吃快餐；日常生活中的一个重要场所。

Casa Batlló 304：巴特罗城堡；1904-1906年安东尼·高迪Antoni Gaudí为纺织工业家约瑟普·巴特罗Josep Batlló的1877年的旧房改建；风格以微妙的曲线和丰富的色彩著称；地址：Passeig de Gràcia 43。

Bauhaus 20：67：包豪斯；存在于1919-1933年的一所德国艺术学校；一种被认为是世界范围内一切自由艺术和实用美术领域的古典现代主义先锋的理论；标志着功能主义Funktionalismus、古典现代主义Klassische Moderne、新客观主义Neue Sachlichkeit、国际风格Internationaler Stil以及新建筑Neues Bauen等一系列概念；包豪斯的作用力至今尤在。

Bauhaus Dessau 167：存在于1925-1932年期间的包豪斯德绍艺术学院；1932年学校又搬迁到柏林；1933年被迫关闭 德绍期间筑建了著名的包豪斯楼Bauhausgebäude。

Bauhaus Weimar 67：存在于1919-1925年期间的早期包豪斯魏玛艺术学院；由原来的魏玛艺术学校Kunstschule Weimar和魏玛工艺美术学校Kunstgewerbeschule Weimar合并而成。

Beethoven 45：Ludwig von Beethoven路德维希·冯·贝多芬；1770.12.6.德国波恩 - 1827.3.26.奥地利维也纳；维也纳古典主义作曲家。

Hans Belting 70：汉思·贝汀；1935德国Andernach - ；德国艺术史学家和媒体理论家；1992-2002年任卡尔斯鲁厄造型大学艺术史和媒体理论专业教授；2004年起任维也纳国际文化学研究中心主任。

Walter Benjamin 206：207：沃尔特·本杰明1892.7.柏林 - 1940.9.西班牙Port Bou；德国哲学家、社会理论家、文学评论家、翻译家。

Dara Birnbaums 205：达拉·比恩包姆斯；1946纽约 - ；1963-1973年学习建筑和城市规划；1973-1976年学习录像、电子剪辑；20世

70年代末开始利用电视媒体向图像世界及表达形式和操纵力提出质疑;现工作生活在纽约。

Boros 281: Sammlung Boros;来自乌伯塔尔Wuppertal(德国地名)的Christian Boros的私人收藏;以20世纪90年代的当代艺术为主;Boros热中收藏与他本人同代的艺术作品;以成批收藏某个艺术家的作品为特色;与ZKM媒体艺术中心有合作关系。

Bosch 43: Robert Bosch GmbH罗伯特·博世有限公司;1886年在斯图加特Stuttgart成立;主要生产汽车配件、工业技术产品和家用电器;Bosch目前遍布50个国家,是全球最大的汽车配件供应商。

Bertolt Brecht 206:贝托特·布莱希特;1898德国Augsburg-1956柏林;德国戏剧家和诗人;其剧作及独创的"叙事剧"理论使他成为公认的20世纪最具影响的戏剧家之一;代表剧作《四川好人》Der gute Mensch von Sezuan等。

Marcel Breuer 168:马塞尔·布鲁厄;1902匈牙利Pécs-1981纽约;建筑师;1920-1928年任教于包豪斯;1925年设计了著名的钢管结构的"瓦西里坐椅"Wassily Sessel。

Heath Bunting 205:黑斯·右汀;20世纪80年代开始从事传真及电子邮件艺术Fax/MailArt;1994-1997年开发了一系列网络艺术;1995年自己研发了服务器www.irational.org.;把遗传作为一个"新媒介"进行研究;同时从事物理网络行为艺术。

William Burroughs 205:威廉姆·布洛斯;1914美国-1997美国;美国作家、哲学家和艺术家;1958-1965年移居巴黎进行Cut-up技术实验。

John Cage 203: 208: 210:约翰·凯奇;1912洛杉矶-1992纽约;新音乐和声音艺术的鼻祖;禅学家;代表作是把收音机作为声源与通过作曲的声音相结合,用偶然性的播旋形式演绎中国古老的易经哲学,并有意识地在音乐中置入日常生活的杂音。

Camera Obscura 21: 103: 109: 123:拉丁语;Camera: 小房间、斗室,Obscura: 黑暗;Camera Obscura 指光线可以透过一个小孔照进一个黑屋或者盒子里,在对面形成一个倒立的反射映像,即小孔成像原理;利用这一原理制作的没有聚光透镜的"照相机"被称为穿孔照相机Lochkamera。

Camper 306:西班牙鞋品牌;以品质、舒适和设计著称。1981年在巴塞罗那开设首家专卖店。

Caprese 49:意大利语;一种典型的意大利沙拉;用意大利新鲜奶酪Mozzarella、西红柿、罗勒叶Basilikum、橄榄油、醋、胡椒粉和盐做成。

Cartesian 256: Renatus Cartesius;拉丁语:René Descartes勒内·笛卡尔;1596.3.31.法国-1650.2.11.瑞典斯得哥尔摩;法国哲学家、数学家及自然科学家;他的现代理性主义Rationalismus被称为"笛卡尔论"Cartesianismus;近代西方哲学之父。

CBS 194: Columbia Broadcasting System美国哥伦比亚电视台。

Larry Cuba 280:拉瑞·库巴;1950美国亚特兰大-;1995年德国ZKM媒体艺术中心客座艺术家。

DaimlerChrysler 43:戴姆勒·克莱斯勒;德国轿车和货车制造企业;1998年在斯图加特成立。

Dalí 303: Salvador Dalí 萨尔瓦多·达利;1904.5.11.西班牙卡塔龙尼亚Figuers-1989.1.23.同地;最重要的超现实主义Surrealismus画家之一、作家、雕塑家、舞台美术家及演员。

dammerstock 167: CD-Rom《白色的理智》weiss vernunft创作小组的名称;由卡尔斯鲁厄造型大学的学生和ZKM的技术人员组成;此名称来自卡尔斯鲁厄市内的包豪斯住宅建筑Dammerstock-Siedlung;1929年在沃尔特·格罗皮乌斯Walter Gropius 327 和奥托·黑斯勒Otto Haesler的领导下建设。

Dieter Daniels 203:迪特·达尼尔斯;1957德国波恩-;媒体理论家;莱比锡设计和书籍艺术大学HGB Leipzig艺术史和媒体理论专业教授;1991-1994年担任德国ZKM媒体艺术中心媒体资料室Mediathek主任。

DDR [43]: Deutsche Demokratische Republik 德意志民主共和国；简称东德；第二次世界大战结束后，西方支持下成立了德意志联邦共和国Bundesrepublik Deutschland（简称西德）；1949.10.7.在原苏联占领区成立了东德；1990.10.3.东德随着德国的统一不复存在；现在被人们称为"当时的东德"Damalige DDR。

Guy Debord [203]: [209]: 盖·笛伯特；1931巴黎-1994巴黎；电影艺术家；20世纪50年代早期开始参与对现代社会生活的激进批判运动；少量电影作品被视为与媒体激烈交锋的最早范例；以极为另类的形式和内容向当时已经风行的票房电影发起了攻击；20世纪70年代中后期直至去世过着非常低调的生活。

Louis-Philippe Demers [18]: [70]: [195]: [211]: [212]: [213]: [215]: [219]: [220]: [241]: [247]: [251]: [256]: 路易斯-菲利普·迪迈斯；1959加拿大魁北克-；曾学习媒体艺术、机器人和计算机；1988年开始独立创作；展示设计家、灯光设计师、机器人艺术家、程序设计师及策展人；2002-2005年担任德国卡尔斯鲁厄造型大学展示设计教授；我的媒体艺术学习的主导教授。

Deutscher Bundestag [100]: 德国联邦议会；位于柏林德意志联邦共和国议院；德国政治体制中惟一直接由民众选举和授权产生的制宪机构。

Döner [30]: [41]: 土耳其语Dönerkebab的简称、döner：旋转的；kebap：烤肉；一种典型的土耳其料理；腌制的肉压紧并一层层地绕在竖立的铁扦上烘烤，边烤边用刀薄薄地削下外面焦黄的一层；同米饭、沙拉和调味料等一起填进切开的饼中食用；原本只有羊肉，传到土耳其以外的国家后普遍用牛肉；素食Döner称Yufka；20世纪70年代起成为德国流行的快餐。

dump type [212]: 1985年成立于日本京都的多媒体舞蹈剧团；以巨大的探索和实验精神将有形的舞蹈和表演与媒体技术控制下的声音和灯光设计等结合起来，混淆了真实和幻想、视与听的界限；成员来自设计、视觉艺术、建筑、计算机、作曲、舞蹈等领域；代表作PH, Voyage等。

EC [44]: EuroCity的简称；欧洲铁路远途列车；1987年瑞士和奥地利首先建立了EC铁路网；有一等车厢、二等车厢及卧铺车厢。

Umberto Eco [209]: 乌贝托-艾扣；1932意大利Alessandria-；意大利作家、哲学家、媒体学家、当代著名记号语言学家。

Eisenstein [206]: Sergei Michailovich Eisenstein瑟盖·米克哈洛维奇 艾森斯坦；1898拉脱维亚Riga-1948莫斯科；苏联戏剧演员、导演、编剧及电影导演；曾学习日语并受日本歌舞伎Kabuki的影响。

Essiggurken酸黄瓜 [41]: 也叫酸黄瓜Gewürzgurken；煮过的醋、洋葱、盐、胡椒及香料浸泡的未成熟的小黄瓜；在南德也称为Saure Gurken；搭配面包、香肠等，是德国的常见食品。

Epplesee [10]: 艾波乐湖；分散在德国卡尔斯鲁厄市区周边；夏天人们在此游泳、潜水或烧烤。

Evangelische Studiererderwohnheim 基督教学生宿舍 [40]: 教会为信仰基督教的学生提供的优惠住房；常被作为吸引入教的条件。

Fachhochschule [81]: 德国的一种应用学科的大学；简称FH；可以获得硕士学位、无博士学位。

Lyonel Feininger [168]: 弗耐尔·费宁格；1871纽约-1956纽约；画家；1919-1932年任教于包豪斯。

FER [281]: Sammlung FER私人收藏机构；重点收藏20世纪60年代观念艺术和极少主义艺术作品；与德国ZKM媒体艺术中心有合作关系。

Fischinger [206]: Oskar Fischinger奥斯卡·费辛格；1900德国Gelnhausen-1967洛杉矶；抽象电影的先锋人物。

Dan Flavin [222]: 丹·弗立文 1933.4.1.纽约-1996.11.29.纽约；极少主义艺术家、著名的灯光装置艺术家。

Lucio Fontana [203]: [220]: 路西欢·冯塔那；1899阿根廷-1968意大利；雕塑家、画家；1946年开始从事四维空间艺术；其探索被称为"空间观念"。

William Forsythe 168: 212: 250: 威廉·福斯特；1949.12.30.纽约 - ；舞蹈家、编舞家、芭蕾艺术指导；1973年加入德国斯图加特芭蕾舞团；1984年起担任法兰克福芭蕾舞团Ballett Frankfurt艺术总监；创立了著名的具有古典倾向、合乎数学和审美的芭蕾教学法 - 福斯特教学法。

Found Footage 210: 一种实验电影的技术；使用现成的、而非导演自己拍摄的镜头进行剪辑而达到一种意想不到的效果；与针对音频的Sampling相应，指现成的视频素材。

Freiburger Münster 41: 弗莱堡大教堂；罗马哥特式；建于12-16世纪；少数幸免于第二次世界大战空袭的德国教堂建筑。

Froehlich 281: Sammlung Froehlich私人收藏；以宽泛的综合收藏构建起一幅绝妙的第二次现代主义Zweite Moderne的全景；与德国ZKM媒体艺术中心有合作关系。

Fujihata Masaki 藤幡正树 1-3: 1954东京 - ；媒体艺术家；1995-1999年ZKM客座艺术家；1999年起担任日本东京艺术大学美术学部先端艺术表现科教授。

Antoni Gaudí 303: 安东尼·高迪；1852.6.25.西班牙北部小城Reus - 1926.6.10.西班牙巴塞罗那；20世纪最具影响的西班牙建筑师；以未来和幻想的风格装饰性地演绎了青年派风格Jugendstil；在巴塞罗那留下教堂、住宅、学校等代表建筑。

Goethe 43: Johann Wolfgang von Goethe 约翰·沃尔夫冈·冯·歌德；1749.8.28.德国法兰克福 - 1832.3.22.德国魏玛；德国诗人、戏剧家、自然科学家、艺术评论家；不仅是德国著名诗人，也是世界文学的代表人物之一。

Goethe-Insititue 歌德学院 39-44: 1951年成立的德国文化对外宣传机构；目前有活跃在全球81个国家的142所歌德学院；以传播文化、语言和全面介绍德国为使命；总部于德国慕尼黑。

Grässlin 281: Sammlung Grässlin私人收藏；主要收藏20世纪80年代90年代的绘画和观念装置领域的新生艺术；与德国ZKM媒体艺术中心有合作关系。

Walter Gropius 67: 69: 167: 沃尔特·格罗皮乌斯；1883.5.18.柏林 - 1969.7.5.波士顿；建筑家、包豪斯的创始人。

Palau Güell 303: 古艾尔宫；安东尼·高迪Antoni Gaudí最杰出的作品之一；1885-1989年高迪为其赞助人古艾尔Güell设计的住房；现作为历史建筑受到保护；参观地址：巴塞罗那Carrer Nou de la Rambla大街3-5号。

Park Güell 304: 古艾尔公园；1900-1914年安东尼·高迪Antoni Gaudí受工业家古艾尔Güell委托而设计；建于巴塞罗那。

Guggenheim 274: 古根海姆美术馆；Solomon Robert Guggenheim；1861美国宾西法尼亚 - 1949纽约；工业家和慈善家；1937年成立古根海姆现代艺术基金会；1939年在纽约成立古根海姆现代艺术美术馆；藏品以抽象艺术为主。

Hallenbau 8: 66: 75: 281: 厅堂式建筑；此指德国卡尔斯鲁厄造型大学和ZKM媒体艺术中心所在的建筑；它有10个光庭。

Agnes Hegedüs 279: 阿格内斯·黑格杜斯；1964匈牙利布达佩斯 - ；1985-1988年在布达佩斯实用美术学院学习摄影和录像；1990-1991年在法兰克福新媒体研究所INM进修；现工作生活在德国卡尔斯鲁厄。

Hegel 43: Georg Wilhelm Friedrich Hegel 黑格尔；1770.8.27.斯图加特Stuttgart - 1831.11.14.柏林Berlin；德国哲学家、德国理想主义哲学的核心代表人物；在哲学史上的位置与柏拉图Platon和亚里士多德Aristoteles相当。

Heinrich Hertz 221: 汉里希·赫茨；1857.2.22.汉堡 - 1894.1.1.波恩；德国物理学家；1885-1989年任卡尔斯鲁厄技术大学物理教授；在卡尔斯鲁厄首次发现电磁波的存在，并证明它与光波的发射方式和速度等同；奠定了无线电信和广播发展的基础。

Jessica Helfand 194: 杰西卡·赫尔方德；曾在耶鲁大学Yale University学习平面设计；美国作

家、专栏作家、平面设计讲师、平面设计评论家。

HfG Cafeteria 94：卡尔斯鲁厄造型大学的咖啡厅；2000年由该校产品设计专业学生莉莉安·德·苏萨Lilian de Souza和达尼尔·尤利克Daniel Juric设计。

Fons Hickmann 100：冯斯·黑格曼；1966德国 Hamm-；德国平面设计师；2001年在柏林成立设计工作室Fons Hickmann m23；2001-2007年担任维也纳实用美术大学平面设计专业教授；2007年开始在柏林艺术大学UdK Berlin担任平面设计和新媒体专业教授。

Ludwig Hirschfeld-Mack 206：路德维希·荷施费德—马克；1893.7.11.法兰克福-1965.1.7.悉尼；德国画家、"彩色灯光"音乐家。

Candida Höfer 21：70：103：坎蒂达·霍弗；1944德国Eberswalde-；1964-1968年在科隆厂校学习摄影；1973-1976年在杜塞尔多夫艺术学院师从欧勒·约翰Ole John学习电影；1997-2000年担任卡尔斯鲁造型大学摄影专业教授；德国著名摄影家。

Hölderlin 哈德林 43：Johann Christian Friedrich Hölderlin；1770.4.20.巴登·符腾堡Lauffen am Neckar市-1843.6.7.图宾根Tübingen；德国著名抒情诗人；在19世纪德国文学史上获独立位置，与古典主义和浪漫主义并列。

ICE 44：InterCityExpress的简称；德国铁路特快列车；20世纪80年代开始研发；已出现三代ICE；ICE-3的目前最高时速为368公里；一直以来作为德国经济发展的标志。

Iconoclasm 277：德语：Ikonoklasmus；基督教于16世纪在德国发起的一场破坏圣像和偶像的运动；后转意为对传统或惯例的攻击和嘲弄。

IDEAMA 278：国际数码电子音乐档案Internationale Digitale Elektroakustische Musikarchiv；1988年在美国斯坦佛大学成立电脑音乐声响研究中心CCRMA；在该中心成员Max-Mathews, Johannes Goebel, Patte Wood提议下，1990年由德国ZKM媒体艺术中心与CCRMA合作成立。

Infermental 278：第一个录像诗形式的国际录像艺术杂志；1980年由匈牙利电影人Gábor Bódy和妻子Veruschka Bódy提议；1980-1991年收集了36个国家650位艺术家的一千多件录像作品。

Internationaler Medien-Kunstpreis 275：278：国际媒体艺术大奖赛；简称IMK；1992年开始每年由德国南方电视台SWR和卡尔斯鲁厄ZKM媒体艺术中心联合举办；2005年终止；媒体艺术的第一个国际性大奖。

Isidore Isou 209：伊斯多尔·伊叟；1925罗马尼亚Botosani-2007.7.28.巴黎；法国作家；字母主义Lettrismus 329 创始人。

Itten 67：Johannes Itten 约翰内斯·伊登；1888瑞士南林登-1967苏黎世；画家和艺术教育家；包豪斯早期的核心人物之一。

Iwai Toshio 岩井俊雄 273：1962日本爱知县-；1987年毕业于日本筑波大学University Tsukuba雕塑和综合媒体专业；1995年作为ZKM客座艺术家，期间创作了互动装置Piano-As Image Media；1999年作为日本横滨合成现实系统实验室客座艺术家；工作生活在东京。

Gregor Jansen 221：格里戈·汤森；1965德国奈特塔尔Nettetal-；艺术学博士；1991年开始从事策展、教学、艺术评论和出版；现任ZKM新艺术博物馆Museum für Neue Kunst主任。

Jugendherberge 303：青年旅社；英语：Youth Hostels；20世纪20年代伴随青年运动首先在德国出现的为青年团体和学生提供的住宿形式；1909年理查德·施尔曼Richard Schirrmann开设了世界上第一个青年旅社；今天以国际青年旅社的组织的名义在全球80多个国家建有4000多家青年旅社。

Kandinsky 67：168：Wassily Kandinsky瓦西里·康定斯基；1866莫斯科-1944巴黎；画家；1922-1933年任教于包豪斯魏玛艺术学院，开设了极具影响力的"分析素描"和"抽象图形构成"课程。

Katholische Studentenwohnheim 40：天主教会大学生宿舍。

Kellerwohnunng 地下室房 40：德国房屋建筑大部分有地下室；作为贮藏室或酒窖；有的是半地下室，窗户的一半在地面以上；租金较便宜；常被艺术家或音乐家当做工作室或排练室。

Dieter Kiessling 70：迪特·凯斯林；1957德国明斯特 Münster-；1978-1986年明斯特艺术学院；录像艺术家；摄影和装置艺术家；1998-2004年任卡尔斯鲁厄造型大学媒体艺术专业录像艺术方向教授。

Klee 67 168：Paul Klee 保尔·克利；1879-1940；画家；1921-1931年任教于包豪斯魏玛艺术学院；他开设的"平面构成"课程对染织图案设计有直接影响。

Heinrich Klotz 20 68 69 273 274：汉里希·克洛兹；1935.3.20.德国 Worms-1999.6.1.卡尔斯鲁厄；德国艺术史学家、建筑理论学家及出版人；创建法兰克福德国建筑博物馆 Deutschen Architekturmuseums Frankfurt am Main；ZKM卡尔斯鲁厄媒体艺术中心及造型大学的创始人。

Donald Kunth 173：Donald Ervin Knuth 多那德·艾尔文·昆斯；1938.1.10.美国威斯康辛 Wisconsin-；斯坦佛大学 Stanford University 信息学名誉教授。

Ulay 70：Uwe Laysiepen 乌韦·莱斯培；1943德国 Solingen-；1962-1968年学习摄影；1975年前从事实验摄影、电影和空间的创作；1975-1988年与玛丽娜·阿波拉莫维奇 Marina Abramovic 合作行为艺术；1998-2004年任卡尔斯鲁厄造型大学媒体艺术专业教授；现工作生活在荷兰阿姆斯特丹 Amsterdam。

Martina Leeker 212：玛蒂娜·雷克；曾在柏林和巴黎学习戏剧学和哲学；从事戏剧理论和戏剧史研究和教学；重点将戏剧与行为艺术及数码媒体相结合；trans-ARTES（表演艺术、媒体和文化学院）创立成员之一。

Leibniz 248：莱布尼茨；1646.7.1.德国莱比锡 Leipzig-1716.11.14.汉诺威 Hannover；德国哲学家、科学家、数学家、外交家、物理学家、历史学家、图书馆管理学家；教会法规博士；那个时代的宇宙化身；整个17世纪和18世纪初最重要的哲学家之一。

Lessing 45：Gotthold Ephraim Lessing 高特霍德·艾法莱姆·莱辛根；1729.1.22.德国 Kamenz-1781.2.15.德国 Braunschweig；德国重要作家；他的戏剧和理论著作影响了德国文学的进一步发展。

Lettrismus 209：字母主义；法语：Lettre 字母；1945年由伊兹多·伊左 Isidor Isou 在巴黎创立的文学运动；在达达主义和超写实主义的影响下继续发展并系统化；主张把词语打散成字母，重新组合成脱离含义的语音结构。

Daniel Libeskind 70：达尼尔·利伯斯金；1946波兰 Lodz-；1960年移民美国；曾学习音乐、数学、绘画、建筑和建筑理论；1990年在柏林和美国 Santa Monica 同时成立建筑事务所；1999年担任卡尔斯鲁厄造型大学建筑专业教授；2003年获得纽约世贸大厦重建项目许可。

John Maeda 194：约翰·梅达；日裔美籍；平面设计师、媒体艺术家及计算机学家；1984-1989年在美国麻省理工学院 M.I.T.(Massachusetts Institute of Technologie) 学习计算机科学；曾回到日本学习平面设计；专业从事编程和设计；1996年开始担任 M.I.T. 设计专业教授以及 M.I.T. 媒体实验室 Media Lab 主任。

Marinetti 207：Filippo Tommaso Marinetti 菲利波·拖马索·马里内提；1876埃及-1944意大利；意大利未来主义核心人物；起草了著名的未来主义宣言《La Radia》。

Matrix 251：Andy 和 Larry Wachowski 兄弟导演、1999年上映的科幻电影《矩阵》；此后拍摄了第二部 Matrix Reloaded、第三部 Matrix Revolutions；获得了巨大的商业和艺术成功，衍生出多种计算机游戏。

Matsushima Sakurako 松岛さくら子 42 171：1965日本东京-；漆艺家；1985-1992年在日本东京艺术大学学习漆艺和金工；1995-1997年在中央工艺美术学院进修；从事漆艺创作及亚洲漆文化考察；现任日本宇都宫大学 Utsunomiya University 副教授。

Maxi 27: 德国生活方式类月刊杂志；以年轻人为读者对象；Heinrich Bauer Verlag 出版社。

Gideon May 247: 吉德欧·麦；1964 荷兰阿姆斯特丹 Amsterdam - ；1987-1993 年从事设计和模特摄影助理；1988 年开始为互动装置开发艺术应用程序；1993 年开始为模拟平台开发艺术和医学应用程序；1992 年与米歇尔·绍普 Michael Saup 333 等人成立媒体艺术创作小组 Supreme Particles；现工作、生活在荷兰阿姆斯特丹和德国卡尔斯鲁厄之间。

Mendelssohn 45: Felix Mendelssohn Bartholdy 菲利克斯·门德尔松·巴特霍德；1809 汉堡 - 1847 莱比锡；德国浪漫主义作曲家；对巴赫的作品有重要发现。

Mercedes-Benz 43: 梅塞德斯·奔驰；德国汽车品牌；1926 年在斯图加特成立；今天是戴姆拉·克莱斯勒 DaimlerChrysler 下的梅塞德斯系列。

Mario Merz 222: 马里欧·梅茨；1925 意大利米兰 Mailand - 2003 意大利图灵 Turin；Arte povera 325 （贫穷艺术）的重要代表人物之一。

Ludwig, Mies van der Rohe 168: 路德维希·密斯·冯·鲁厄；1886 德国 Aachen - 1969 美国芝加哥；建筑师；1930-1933 年担任包豪斯德绍和柏林校长，直至 8 月 10 日学校被迫关闭。

Casa Milà 303: 304: 巴塞罗那米拉城堡；安东尼·高迪 Antoni Gaudí 的前卫作品；每个房间墙壁弯曲的角度都不一样；有地下车库；1906-1910 年为米拉 Milá 夫妇设计；参观地址：格拉茨亚大街 92 号 Passeig de Gràcia 92。

Miró 303: Joan Miró 约安·米罗；1893.4.20. 西班牙卡塔尼尼 Mont-Roigdel Camp - 1983.12.25. 西班牙 Palmade Mallorca；西班牙油画家、版画家、雕塑家；超现实主义 Surrealismus 绘画的代表人物之一。

Mitbewohner 27: 39: 161: 室友；WG（Wohngemeinschaft 333）的形式住在一起的人；Mitbewohner：男室友；Mitbewohnerin：女室友。

Moholy-Nagy 67: 168: 205: 222: László Moholy-Nagy 拉兹罗·莫霍利-那吉；1895 匈牙利 Bácsbarsod - 1946 芝加哥；视觉设计师、画家及摄影家；1923-1928 年任教包豪斯；1937-1938 年领导在芝加哥建立新包豪斯 New Bauhaus。

Montaner 305: Lluís Domènech i Montaner 路易斯·多美尼奇·蒙塔那尔；1850.12.21. 西班牙巴塞罗那 Barcelona - 1923.12.27. 同地；西班牙卡塔龙尼亚建筑师；现代主义建筑的杰出代表人物之一。

Francois Morellet 222: 弗朗科斯·莫里雷特；1926 法国 Cholet - ；打破"具象艺术" Konkreten Kunst 的代表人物之一；作品为严格理性化的几何图形绘画、建筑造型和霓虹灯装置等。

Lars Müller 115: 123: 193: 202: 301: 拉尔斯·穆乐；1955 挪威奥斯陆 Oslo - ；1963 年开始生活在瑞士；1982 年在瑞士巴登成立出版社 Lars Müller Publishers；专门出版字体、设计、艺术、摄影和建筑类图书；1999-2001 年担任卡尔斯鲁厄造型大学平面设计专业客座教授；现担任瑞士巴塞尔造型艺术大学平面设计专业教授。

Lewis Mumford 251: 李维斯·穆弗德；1895 纽约 - 1990 纽约；美国建筑评论家、科学家、历史学家、哲学家、社会学家及作家；著作《历史化的城市》Geschichte der Stadt 和《技术》Technik 在德语国家十分著名。

Palau de la Música 305: 巴塞罗那卡塔拉那音乐宫；1905-1908 年由蒙塔那尔 Montaner 设计并建造；现代主义风格的代表建筑；1997 年被列为世界文化遗产。

Maurizio Nannucci 222: 毛里茨欧·纳努茨；1939 意大利佛罗伦萨 Florenz - ；作品表现为霓虹装置；把语言、光和空间尤美地结合在一起。

Bruce Nauman 222: 布鲁斯·纳欧曼；1941 美国 Fort Wayne - ；曾学习数学、物理和艺术；1964-1966 年重点从事雕塑、行为和电影的艺术实践；1970 年开始任教于美国加利弗尼亚大学 University of California。

Op Art 222: 来自英语 Optical Art；20 世纪 60

年代兴起的绘画流派；表现为抽象几何图形和色彩造成的视觉错觉；创始人匈牙利籍艺术家维克多·瓦萨雷里 Victor Vasaréy (1908-1997)。

Nam June Paik 205：白南准；1932韩国汉城 - 2006.1.29.美国迈阿密；录像艺术的先驱；1950年移民日本；1953-1956年在东京大学学习音乐、艺术史和哲学；1956-1957年在德国慕尼黑大学学习艺术和音乐；1957-1958年在弗莱堡音乐大学学习作曲；1958年初识约翰·凯奇 John Cage；20世纪60年代成为新浪潮派 Fluxus 艺术家；1964年移居纽约；1978年担任德国杜塞尔多夫美术学院录像专业教授；长期工作生活在美国纽约和弗罗里达；作品表现为装置、造型和电视行为，结合了东方的思想和西方的形式，有来自音乐和艺术的冲动，有技术革新思想同时又对技术的嘲讽和批判精神；世界上惟一的一位从20世纪60年代早期开始毕生用录像和电视进行创作的艺术家；媒体艺术的重要先锋人物。

palindrome 212：互置媒体表演团体 Palindrome Intermedia Performance Group；1981年成立于纽约；1987年移居德国纽伦堡 Nürnberg；1994年开始致力于电脑技术的研究，发现人类新的表现可能性。

Pasta 29：意大利语；泛指各种小麦、食盐和水制成的意大利面；可以新鲜食用、也可风干以便长期储存；根据不同形状和烹饪方法而有各自的名称，如细面条 Spagetti、面片 Lasagne、面饺 Tortellini、方形的面合子 Ravioli、以及螺丝状、贝壳状、蝴蝶结状的各种面条的统称。

PDAs 194：个人数字助理 Personal Digital Assistents；一种可以随身携带的小电脑。

Zdeněk Pešánek 222：登内克·培萨内克；1896-1965捷克；光动力主义 Lichtkinetismus 艺术的先锋。

Pfannkuchen 41：平底锅蛋糕；将鸡蛋、面粉、白糖和牛奶混合、在平底锅里摊成的煎饼；涂果酱或巧克力酱等食用，通常作为早餐。

Picasso 303：Pablo Ruiz Picasso 巴伯罗·惠兹·毕加索；1881.10.25.西班牙 Málaga - 1973.4.8.法国 Mougins；西班牙油画家、版画家及雕塑家；20世纪最伟大的艺术家之一；和法国画家 Georges Braque 一起创立了立体主义绘画流派 Kubismus。

Porsche 43：保时捷；德国运动汽车品牌；结构设计师 Ferdinand Porsche 早在第一次世界大战期间就积累了开发军车的经验，他于1931年首先作为一个结构事务所在斯图加特成立了保时捷公司 Dr. Ing. h.c. F. PorscheAG。

Gunter Rambow 18：69：70：103：109：113：171：195：202：冈特·兰堡；1938.3.2.德国 Neustrelitz -；德国平面设计师、摄影师；1958-1964年在德国卡塞尔艺术学院学习；1960年成立设计工作室 Rambow + Lienemeyer，后改名"兰堡·冯·德·萨德" Rambow van de Sand；1974-1988年担任卡塞尔大学视觉传达专业教授；1991-2003年担任德国卡尔斯鲁厄造型大学平面设计专业教授；获终身教授荣誉；我的主导教授。

Romeo und Julia 307：罗密欧与朱丽叶；英文：Romeo and Juliet；1597年英国剧作家莎士比亚 Shakespeare 创作的爱情悲剧；以意大利古城维罗那 Verona 为故事发生的所在地。

Russolo 205：Luigi Russolo 路伊奇·卢索罗；1885意大利 - 1947意大利；曾学习音乐和绘画；1910年加入未来派绘画；1913年开始音乐研究并成为未来主义音乐家；创作了一系列不同的《intonarumori》（杂音发声器）；1942年重返绘画。

Walter Ruttmann 205：206：沃尔特·胡特曼；1887.12.28.德国法兰克福 - 1941.7.15.柏林；曾学习建筑和绘画；德国导演；德国抽象实验电影的代表人物之一。

Rolf Sachsse 103：172：罗夫·萨克斯；1949.4.28.波恩 -；曾学习新闻学、德国文学、艺术史；1979年开始作为自由艺术家、作家和策展人；1994年开始担任卡尔斯鲁厄造型大学造型理论讲师；2002年开始担任客座教授。

Sagrada Família 303：西班牙语；萨格拉达家族祭祀教堂 Temple Expiatori de la Sa-

grada Família；罗马式基督教堂；1882年在巴塞罗那开始建造；1883-1926年由建筑师高迪 Gaudí 接管主持；至今仍未完工。

Sampling [210]：把现成录音中的一段或部分转化并制成一个新的声音或音乐的过程；也指把模拟音频中的一段或部分转化成数字音频的过程。

Anna Saup [247]：安娜·绍普；1964德国弗莱堡 Freiburg - ；1985-1991年在德国奥芬巴赫造型大学 HfG Offenbach 学习电影；1991-1994年在法兰克福新媒体研究所 INM 学习并兼任录像工作；1992年与米歇尔·绍普 Michael Saup 等人一起成立了媒体艺术创作小组 Supreme Particles；现工作生活在法兰克福。

Michael Saup [70]：[215]：[247]：[299] 米歇尔·绍普；1961德国约金根 Jungingen - ；曾在美国加利福尼亚圣·拉非尔多米尼坚学院 Dominican College 学习音乐；在德国福特完根 Furtwangen 大学学习计算机；在德国奥芬巴赫设计学院学习视觉传达；曾任教于慕尼黑艺术学院；曾任法兰克福新媒体研究所 INM 研究员；1999-2005年担任卡尔斯鲁厄造型大学数码媒体专业教授；1992年领导成立媒体艺术创作小组 Supreme Particles。

scanned I-V [212]：作品名称；克里斯蒂安·兹格乐 Christian Ziegler [335] 于2000-2001期间创作的实时互动表演和装置系列；舞蹈动作被当作造型素材，动作被数字化并扫描，形成表演和现场采样之间的对话，在"扫描"出来的动作中将舞蹈、绘画、演员和视觉艺术结合起来。

Schiller [45]：Friedrich Schiller 弗利德里希·席勒；1759.11.10.-1805.5.9.；德国诗人、戏剧家、哲学家、历史学家；德国重要的戏剧家。

Alfons Schilling [103]：阿冯斯·施令；1934.5.20. 瑞士巴塞尔 Basel - ；1956-1959年在维也纳实用美术学院学习；艺术家；行动绘画 Action Painting 和维也纳行动主义 Wiener Aktionismus 的早期代表人物之一。

Schlemmer [67]：[168]：Oskar Schlemmer 奥斯卡·施雷莫；1888德国斯图加特 Stuttgart - 1943德国巴登－巴登 Baden-Baden；画家；

1921-1929年任教于包豪斯魏玛艺术学院。

Schubert [45]：Franz Schubert 弗兰茨·舒伯特；1797-1828维也纳；奥地利浪漫主义作曲家。

Schumann [45]：Robert Schumann 罗伯特·舒曼；1810-1856；德国浪漫主义作曲家、钢琴家。

Jeffrey Shaw [169]：捷夫瑞·肖；1944澳大利亚墨尔本 Melbourne - ；媒体艺术家；1991-2003年担任德国ZKM媒体艺术中心图像媒体实验室主任；1995-2003年担任卡尔斯鲁厄造型大学媒体艺术专业教授；现工作生活在悉尼。

Bill Seaman [280]：比尔·西曼；1965美国 - ；1979年在旧金山艺术学院 San Francisco Art Institute 获艺术学士学位；1985年于麻省理工学院 M.I.T. 获视觉传达硕士学位；1987-1989年任教于麻省理工学院；1994-1995年作为德国ZKM媒体艺术中心客座艺术家；1999年开始担任洛杉矶大学教授；现工作生活在洛杉矶。

Michael Simon [70]：[255] 米歇尔·西蒙；1958德国新明斯特市 Neumünster - ；舞台设计师、戏剧导演；1998-2004年担任卡尔斯鲁厄造型大学舞台和场景设计专业教授。

Situationismus [210]：形势主义；国际形势主义 Situationistische Internationale 团体创立于1957年；艺术家和知识分子的左派激进团体；20世纪60年代最为活跃；1972年自行解散。

Peter Sloterdijk [70]：[73]：彼特·斯洛特代克；1947德国卡尔斯鲁厄 - ；德国哲学家、文学家和随笔家；2001年继汉里希·克洛兹 Heinrich Klotz [330] 之后任卡尔斯鲁厄造型大学校长。

Sommersemester [75]：夏季学期；德国大学分为冬季和夏季两个学期；夏季学期为每年4月的第3周至7月的第2周；暑假时间为12周。

Sommerzeit [41]：夏季时间；时间提前一小时；1784年美国作家和自然科学家本杰明·福克林 Benjamin Franklin 第一个玩笑式地建议人为改变时间以增加日照；1916年4月30日，德国、奥地利和爱尔兰正式采用；1977年大部分欧洲国家因石油危机又改回到正常时间；

1980年德国恢复夏季时间；自然时间为冬季时间 Winterzeit。

Keith Sonnier 222: 凯斯·松尼尔；1941美国路易斯安那 Mamou-；作品以霓虹灯管雕塑、装置及空间造型著称；现工作生活在纽约。

Spätzle 299: 起源于18世纪的德国南部施瓦本地区的一种面食 Schwäbische Teigwaren；由面、水、鸡蛋和盐和成的面团通过削、挤或压的方法直接投入沸水制成的不同长短和口感的面条；可以配奶酪、洋葱或火腿等炒制 Gebratene Spätzle。

Sprechstunde 81: 247: 谈话时间；此指教授对学生个别辅导的时间；学生需要提前预约。

Lothar Spree 70: 劳塔·斯普瑞；1942德国穆尔海姆 Mülheim-；曾学习视觉传达和电影；1968-1976年赴加拿大学习并任教；1992-1998年担任卡尔斯鲁厄造型大学电影专业教授；1995年建立卡尔斯鲁厄欧洲电影研究所 EIKK；2003年开始担任上海同济大学传播与艺术学院电影和媒体艺术专业教授。

Stehtisch 299: 站着吃东西的小桌；比普通桌子高；一般用于酒会现场、快餐厅、面包房、加油站等场所；路边站着喝咖啡的店称 Stehcafe。

Strassenbahn 41: 第二次世界大战之后按照德国关于城市铁路建设的规定而开发的轨道电车；区别于铁路和巴士，穿越市区和郊区之间的用信号控制的高速交通工具。

Thomas Struth 70: 托马斯·施图斯；1954德国下莱茵区格尔德恩 Geldern-Niederrhein-；1973-1980年杜塞尔多夫美术学院 Kunst Akademie Düsseldorf 学习绘画和摄影；摄影家；1993-1996年担任卡尔斯鲁厄造型大学摄影专业教授。

Roy E. Stryker 109: 罗依·E. 斯特瑞克；1893-1975；美国摄影家；20世纪30年代受FSA（美国农业安全局）委任考察美国西部农民的生活；他直接领导一支摄影队伍拍摄了大量照片，被认为开纪实摄影之先河。

Sugiura Kohei 杉浦康平 29: 1932东京 Tokio-；1955年东京艺术大学建筑科毕业；1964-1967年担任德国乌尔姆造型大学 HfG Ulm 客座教授；1970年开始开始书籍设计；创立了一种以视觉传达和曼查罗为核心的对东方图像、知觉和音乐的研究方法。

Terminator 251: 1984年吉姆斯·卡迈隆 James Cameron 导演的科幻电影《终极者》；故事讲述核爆炸后由电脑机械人控制的未来世界；1991年上映《终极者2》；2003年上映《终极者3》。

Tezukazai Ozamu 手冢治虫 251: 1928.11.3.日本大阪-1989.2.9.；早年学习医学；1952年开始连载漫画创作《铁臂阿童木》Testuwan Atomu；1961年获医学博士学位，同年成立虫动画制作公司；1963年富士电视台播放日本第一部国产电视动画片《铁臂阿童木》；创作过大量动画；被誉为日本现代动画之父。

Thyssen-Bornemisza Art Contemporary 281: 2002年由艺术资助人弗朗西斯科·冯·哈斯伯格 Francesca von Habsburg 在奥地利维也纳建立 Thyssen-Bornemisza 当代美术馆。

troika ranch 212: 1994年作曲家 Mark Coniglio 和舞蹈设计家 Dawn Stoppiello 在纽约成立 troika ranch 舞蹈戏剧公司；作品采用互动的电脑技术和媒体，将传统元素融入舞蹈、音乐和戏剧之中；他们在美国及欧洲多次主办现场培训 Live-I Workshop；是适用于互动表演的编程软件 Isadora 的开发者。

James Turrell 222: 杰姆斯·图艾尔；1943美国洛杉矶-；1961-1965年学习心理学、数学和艺术史；1965-1973年学习艺术；作品以空间灯光实验 Raum-Licht-Experimente 著称。

Vertov 205: 206: 207: Dziga Vertov 达兹卡·维多夫；1896波兰 Bialystok-1954莫斯科；曾学习音乐和文学；第一次世界大战初移民苏联，在苏维埃第一本电影杂志《Kinodedelja》工作；结识苏联电影人并为他们修正和组合影片；后来开始个人电影创作。

Steina Vasulka 247: 施泰纳·瓦苏卡；1940冰岛雷克雅未克 Reykjavik-；曾学习语言和音乐；1965年移民纽约；1969年起开始电子媒体

的实验创作；与媒体艺术创作小组Supreme Particles有过阶段性合作。

Villa Francescatti [307]：意大利语；弗朗希斯卡迷山庄；现改为维罗那的青年旅馆；地址：Salita Fontana del Ferro, 15. 37129 Verona, Italia。

Sven Völker [193]：斯文·沃克；德国平面设计师；2003年开始担任卡尔斯鲁厄造型大学平面设计专业教授。

Tamás Waliczky [280]：托马斯·瓦里斯克；1959匈牙利布达佩斯-；从事绘画、动画、电脑动画和电影的工作；1993-1997年在ZKM媒体艺术中心图像媒体研究所工作；2003年开始担任德国美因滋专科大学教授。

Waschsalon [41]：洗衣房；投币式公共洗衣、甩干及烘干的商业服务设施；这一形式始于洗衣机尚不普及而且昂贵的20世纪30年代；为低收入者、学生、单身和游客提供了方便；因其节能和环保的优势往往取代住宅区中各家的洗衣机。

WDR [161]：West deutscher Rundfunk 德国西部电视台；1954年成立于科隆Köln。

Peter Weibel [221]:[247]：彼德·维伯；1944前苏联奥德萨Odessa-；观念艺术家、策展人、艺术理论家；媒体理论家；1994年开始担任维也纳实用美术大学视觉媒体造型专业教授；1999年开始担任德国ZKM媒体艺术中心主席。

Kurt Weidemann [99]：库特·维特曼；1922.12.15.波兰Eichmedien-；德国平面设计师、著名字体设计师、作家、教授和企业顾问。

Siegfried Weishaupt [281]：德国斯格福瑞德·维斯豪普特私人收藏 Sammlung Siegfried Weishaupt；主要收藏20世纪60年代的色块绘画 Colourfield Painting；与德国ZKM媒体艺术中心有合作关系。

Wintersemester [75]：冬季学期；德国大学分为冬季和夏季两个学期；冬季学期为每年10月的第3周至次年2月的第2周；寒假时间约为8周。

Wohngemeinschaft [40]：简称WG；合租一套公寓的形式；每人有个自的房间；起居室、厨房和浴室等共同使用；20世纪60年代开始作为摩登居住形式在德国首先流行；深受大学生和年轻人的喜爱；在德国、奥地利和瑞士最为普遍程度超过任何其他国家；同住的人称为Mitbewohner [330]。

Wurst [30]：德国香肠；有不同的形状、制作方法和烹饪方法；常见的种类有萨拉米Salami、火腿肠Schinkenwurst、烤香肠Bratwurst、肉肠Mettwurst、白肠Weisswurst、红肠Rotwurst、咖喱肠Currywurst等。

Johann Zahn [103]：约翰邦·采恩；1641-1707；德国哲学家、光学家、发明家、数学家和作家。

Andrea Zapp [202]：安德烈·扎普；1964德国维特利希Wittlich-；曾学习电影和媒体理论；曾在莫斯科学习俄语；电影和媒体理论家；2002年与马丁·瑞瑟Martin Rieser合著《新视频媒体》New Screen Media。

Christian Ziegler [211]：[212]：克里斯蒂安·兹格乐；1963-；互动舞台媒体艺术家；曾在卡尔斯鲁厄造型大学学习建筑和媒体艺术；2000年作为ZKM媒体艺术中心客座艺术家。

Zweite Moderne [20]：第二次现代主义；根据汉里希·克洛兹Heinrich Klotz [329] 提出的"第一次现代主义旧有秩序的崩溃"演绎而来的概念，指在此之后20世纪90年代初的艺术和建筑。

Zwischenmiete [40]：限时短期租房的形式；把一段时间内不使用的房屋出租给临时需要的人；随着人口流动现象形成的一种灵活的供求关系；租期从一周到一年不等。

图书在版编目（CIP）数据

到西方去　乔加　德国　媒体艺术/乔加著．—北京：中国建筑工业出版社，2008
ISBN 978-7-112-09976-4

Ⅰ.到… Ⅱ.乔… Ⅲ.艺术－设计－德国　Ⅳ.J06

中国版本图书馆CIP数据核字（2008）第035769号

策　　划：姜庆共
责任编辑：李晓陶　王雁宾
装帧设计：乔　加

Go West
Jia Qiao Deutschland Medienkunst
Autorin
Jia Qiao
Konzept
Qinggong Jiang
Redakteur
Xiaotao Li, Yanbin Wang
Grafik Design
Jia Qiao
Fotografie
Jia Qiao, ZKM Fotoarchiv
Verlag
Chian Architecture & Building Press
Druck
2008, Beijing in China
ISBN: 978-7-112-09976-4

到西方去
Go West
乔加　德国　媒体艺术
Jia Qiao Deutschland Medienkunst
乔加　著
＊
中国建筑工业出版社出版、发行（北京西郊百万庄）
各地新华书店、建筑书店经销
北京嘉泰利德公司制版
北京方嘉彩色印刷有限责任公司印刷
＊
开本：787×960毫米　1/16　印张：21　字数：580千字
2008年8月第一版　2008年8月第一次印刷
印数：1—2500册　　定价：68.00元
ISBN 978-7-112-09976-4
　　　　　（16779）
版权所有　翻印必究
如有印装质量问题，可寄本社退换
（邮政编码 100037）